European And American Modern Art

歐美現代美術

 藝術家出版社印行

European And American Modern Art

歐美現代美術

何政廣◉著

藝術家出版社印行

二○○一年版前言

　　在迎接二十一世紀曙光之際，執筆寫本書的二○○一年版前言，使我想到早在兩千多年前的西元前四百多年，希臘哲學家蘇格拉底的話：繪畫的任務是表現活生生的人的精神與他們最內在的東西。柏拉圖則說：假如你不是簡單地把自己的見解說出來，而是用可以感覺到的形式來表達，你不是把這個稱為形象化嗎？

　　透過形象化，可以把數千年人類心智活動傳達到二十一世紀的當下。同樣的，今天藝術家筆下的圖象，可以流傳給未來的人類。美術史就是一部形象的歷史，它記錄每個時代人類精神和生活面貌，以及藝術創造的輝煌成就。人類文明史中，每一階段都有其價值，對我們來說，先認識自己生活的時代，應是迫切需要的。

　　《歐美現代美術》即是為滿足這種需要而編著，首次初版在三十二年前，印行八版後於一九九四年八月改訂增補，新版發行至今已達第五版。邁入二十一世紀，現代美術領域急速發展，本書儘可能趕上時代，將最近一個世紀歐美藝術主流和重要代表作容納在內，提供讀者鳥瞰二十世紀西方美術的發展概貌。

　　我們的世紀，以帶著急遽變革和衰落崩潰的印記出現在歷史上。無論這一進程多麼深遠，它是無法奪走更多的我們對最後結果的樂觀主義精神，因為在理念的王國中，我們看到我們正進入新時期。構成主義藝術先驅的戈勃，早在二十世紀初葉即揭示這樣的卓見。百年後的二十一世紀，我們同樣也有這種憧憬，在全球化的新世紀，期待無限多元與寬廣的現代美術領域，出現更多能夠觸動人類心靈的偉大藝術家。

<div style="text-align: right">

何政廣
藝術家雜誌發行人
二○○一年一月一日

</div>

新版序

　　美術流派是表示特定歷史時期內，某種藝術類型代表人物的以至各種不同藝術的最本質的創作特點總體。各種流派的產生，對美術的發展是有代表性的，而各種社會關係的複雜性，也確定著藝術中各種流派的社會本質的複雜性。在大多數情況下，一種流派內部創作上的緊密聯繫，是由它的代表人物本身提示出論據的，他們發表創作聲明、宣言、綱領並建立美術學派、派別等等。各藝術學派的創作觀點，往往是在它們最大的代表人物的著述中最終形成的，同時也在它們的代表美術家作品中呈現出來。

　　我們綜觀十九世紀末葉到二十世紀九○年代的歐美藝術發展趨勢，很明顯地可以看出，藝術中的流派主導了近百年來的歐美藝壇思潮，並且，每一種新的發展階段的藝術，都要受到以往整個藝術發展的制約。我們絕不能把藝術中的傳統的概念，與革新的概念隔絕開來看待，因為這兩個美學概念，反映著每一個社會、每一個時代創造新的藝術的統一的辨證過程。一位藝術家，無論他怎樣有天才和有獨特性，都要依賴於過去的藝術成就，從而使人類美學發展，在進步的道路上綿延不絕。

　　《歐美現代美術》一書主要即在透過不同流派敘述百年來歐美藝術發展的脈絡。初版是在民國五十七年（一九六八）十一月出書，當時國內缺乏此類出版物，出版後暢銷一時，雖然再版八次，也於十多年前缺書了。這次我將全書加以增訂，重新配上彩色圖版，文圖並重。編著過程中力求通俗易懂地闡釋、概述歐美現代美術思想發展史上的重要流派，因此本書的對象不是小範圍的專家，而是最廣大的讀者群眾。期望透過本書的內容，您可以閱讀在藝術的歷史發展中進步和革新的過程，對新的藝術文化有更進一步的探索和發現，尋找到現代藝術的審美的經驗與樂趣。

<div style="text-align: right">

何政廣
一九九四年八月於台北

</div>

初版自序

近幾年來，台北的許多美術展覽，包括個展和團體性的大小美展，我大概都看過了；同時，為了要寫評介文字，對每一個展覽都看得比較仔細。平時和畫家、美術界人士（尤其是青年朋友）接觸的機會也較多。每當我看過一次展覽，或與畫家交談之後，往往會聯想到一個美術創作上的問題——中西美術的融合問題。我想這也是困擾許多畫家們的問題。

今天，由於科學的進步，人類生活的空間似乎縮短了，國際間的距離已不像過去那麼遙遠，彼此間的往來也愈趨頻繁。我們生活在這個世界上，除了認識我們中國的優美傳統之外，對於另一個傳統——西方的文化傳統，也不能忽視。有人說：中國繪畫是哲學的、文學的；西洋繪畫是科學的、是現實的。中國是人與自然合一；西洋是人與自然對立。中國是主觀的；西洋是客觀的。中國重精神；西洋重物質。中國是靜的；西洋是動的。中國重畫外的畫；而西洋重畫內的畫。這種論點，固然有其真實性，但有一些卻是屬於過去的觀念，到今天這種觀念已逐漸改變，而不能一概而論（例如西方繪畫自從主觀的抽象繪畫興起後，我們便不能說西方繪畫都是客觀的）。因為，從本世紀以來，東西方美術交流的趨勢，已遠較過去任何一個時期密切。我們在探討如何融會中西繪畫之前，首先必需有一個基本的認識——對本國美術傳統以及西方美術傳統都先要有一充份的瞭解。然後才能進一步談到吸收、融合的問題。而且這種瞭解應該從對方的文化背景、和文化根基上尋求答案。單從外表上是很難獲致的。

筆者多年來，一直想在這一方面，為國內美術界朋友盡一份棉薄之力。這本「歐美現代美術」，可說是初步提供給大家的一點參考資料，希望它能有助於大家對近百年來歐美藝術思潮的認識與瞭解。在本書出版之前，我想在此提出幾點說明：

一、本書以介紹歐美現代繪畫和雕刻流派為主，從印象派起至光藝術止。本來，歐美現代美術（在此泛指二十世紀的美術）應以後期印象派為開端，而由立體派與野獸派兩條不同的路子分歧發展出來。其中尤以注重知性分析的立體派，影響力最大。而立體主義的理論，正是導源自後期印象派代表畫家塞尚的畫論。但本書並不以後期印象派為始，而是以十九世紀末葉興起的印象派為開端。因為我覺得印象派與新印象派，雖是上一世紀興起的美術流派，但它們卻與本世紀現代美術的發生有很大關連。沒有追求外光的印象派，可能就不會有新印象派的出現，而反抗印象派畫風的後期印象派也可能不會產生。因此，在本書中，特地將印象派與新印象派也列入，使我們能獲得比較完整的認識。

二、現代美術上的許多流派，除了少部分是由畫家自己命名之外，大都是由評論家命名的（如立體派、普普藝術等）；有的流派，甚至並無有形的組織，只是作品形成一種共通的傾向，而被評論家下了概括性的稱呼（後期印象派便是如此）。還有些情形是：一位畫家，參加某一流派之後，不久又轉向另一主義、運動，或者根本脫離此一運動而走向自我風格的完成（終生堅持一種主義者亦有，但例子不多）。所以許多畫家如果一定要把他歸入某一流派，可說是沒有絕對性的。本書所提的各派代表畫家，也僅是以每一位畫家首次倡導或參加的流派為主。

三、現代美術流派，往往互相影響，沒有前者的創造，後者很可能無從產生。同時，西方藝術和哲學的關係素來極其密切，哲學領導美術，而美術又領導音樂及其他部門的藝術。我在撰寫各派簡介時，特別將這種相互關連性，予以說明。這一點如果參閱書中第一章的「歐美現代美術系譜圖」，相信可以獲得更多瞭解。

四、現代雕刻的流派，大致與繪畫上的流派同時發生，今天許多新藝術，甚至打破了繪畫與雕刻之間的藩籬，融而為一。但本書為了便於說明，特將兩者分別作一敍述。

五、本書對各流派，以簡介其發生，成長及影響為主。對各派代表畫家及雕刻家的介紹都很簡略。因為我把各派主要代表作家的生平、風格之介紹，都列入我的另一本書「二十世紀的美術家」。領導美術革新的大都是這些先驅者。所以你想更進一步瞭解歐美現代美術，最好能再讀「二十世紀的美術家」。這兩本書，在體系上是帶有連貫性的。

本書各篇文字，大都先後發表於中央日報、聯合報、大華晚報、自由青年雜誌，很多是在倉促之間完成的，錯誤之處，在所難免，在整理時，我已盡了一番心血。但個人力量有限，如有疏落錯誤之處，尚祈先進，隨時指正。

最後，我想在此向引導、鼓勵我走上美術寫作之路的薛心鎔先生，致最誠摯的謝意，沒有他的鼓勵，是不會有這本書的！

何政廣

一九六八年十一月二十日　台北

目　錄

新藝術的歷史淵源

二十世紀的新藝術，派別之多，樣式之新，理論之奇特，可說是前所未有。藝術家們以其高度的創作意欲，創造了新風格的作品，促使傳統的美學觀念逐漸崩潰，建立了二十世紀的新美學觀。生長在這個時代的人們，面對這多采多姿的新藝術，不免有眼花撩亂之感。尤其是現代藝術家們所創造的新美學，如果你不能接受或未能深入的去瞭解，也許你會認為都是怪誕離奇，無從領會。其實，若能深入瞭解現代美術的成長過程，探討其來龍去脈自然能體會現代美術為什麼會形成今日的面貌。

大凡一種新的藝術思潮或新樣式，並非突然的出現，而是有其歷史的根源的。從美術史的發展來看，每一種新興流派，大都多多少少是繼承了過去已有的主義與樣式，或是由於某種暗示和基於前人倡導的某種理論作為出發點而演變發展出來的。我們如果能把這種發展的軌跡整理出來，將其歷史上的淵源認識清楚，將能增進我們對新藝術流派的認識與欣賞，即對將來可能出現什麼樣式的藝術，也可有概略的瞭解。

二十世紀美術的發展，一般都認為應從打破寫實主義的「印象派」為開端，但也有一部分美術史家認為應從「後期印象派」為出發點。由此而再分出各種體系。這裡我們先介紹一位法國藝術評論家傑克‧魯威克氏對二十世紀美術發展的看法。魯威克一九六六年在巴黎的《藝術報》，發表了一幅他自己所製作的「樹木式現代美術系譜圖」，將本世紀所出現的各種藝術主義、流派、運動、傾向等，有系統的依其關係、脈絡表示出來。

魯威克把戰後的新藝術劃分為二十個流派（有些只是一種傾向，而未形成主義或流別），而把本世紀新藝術的起點，擺在以塞尚、高更、梵谷所代表的後期印象派之上。下面筆者先把他所劃分的每一派別略作說明，再談談其發展的脈絡。

①二十世紀的樸素派——以盧梭為先驅，畫法不受既成技巧方法所影響，表現率直而樸素。代表畫家包括杜姆西、德斯諾士、拉巴姍、卡伊約、盧佛朗斯、西康荷等。

②傳統的具象——以寫實的手法混合了達利、馬格里特、羅互、杜爾沃等的超現實繪畫觀。主要作家為巴吉士、夏普朗米迪、奧特、布勒埃。

③寫實的畫家們——繼承了夏爾頓等細密畫家的傳統，在戰後忠實的描繪物體的存在感。如卡迪、倪維爾、瑪里斯等人。

④色彩的寫實主義——繼色彩的解放者波那爾之後，進而探求色彩的自由表現。代表畫家可舉出卡貝亞、基拉曼。

⑤新具象——在戰後抽象畫的全盛時期，致力於新的具象表現。如英國的法蘭西斯‧培根、年輕一代的則有阿洛威、李卡迪、具維勒里、巴茲、克勒莫尼等。

⑥黑色寫實主義——亦名悲慘派，以一九四八年去世的葛柳貝的作品為始，描繪戰後的悲慘荒廢的景象，人間的混亂與人類內在的孤獨。代表作家為庫特、畢費等。

⑦抽象表現主義——並不是指紐約的抽象表現派，而是指在美國的帕洛克、杜庫寧等所影響下的一群歐洲藝術家的作品，同時也受北歐表現派的啟迪。此一動向，把戰後的景象，通過抽象筆調刻畫出來，而不是採取具象的手法，與前者剛好相反。主要作家為阿拜爾、阿爾辛斯基。

⑧非形象主義——米契爾‧達比埃所命名的一個藝術動向，含有表現主義的作風，充滿激情與強力的感覺。如許內德、佛特里埃等人的作品。

⑨筆觸主義——賈爾‧艾斯基恩奴所擁護的抒情的抽象繪畫，借筆觸的運動，構成接近下意識的抽象形體。亦即著名的藝術評論家普魯東所謂的自動性技巧的視覺化。代表畫家包括歐爾士、特維里、安杜、梅沙辛等。

⑩禪——由東方書法觸發表現新空間的繪畫。魯威克認為把禪的哲學與美術相結合的第一位畫家是達爾‧柯亞(Tal Coat)。他也把尤氏‧克萊茵的單色繪畫列為此系統。

⑪抒情的抽象——書法式的繪畫，以美國的杜皮、歐洲的特克杜格士與德國的比西葉為先驅。此系列畫家包括哈同、本拉斯、普蘭安、馬鳩等。

⑫自然主義的抽象——綜合外界的實在感與內在生命感的一種繪畫動向。以馬奈西埃、盧莫亞、貝特羅、巴辛以及描繪抽象風景的拉布賈德為代表。

⑬幾何學的抽象——著重純知性的表現，從事幾何形的構成，在發展上此派在第二次世界大戰時，曾經中斷了一個時期，到了戰後，由於蒙德利安、具維斯納、阿爾普等人的作品，獲得了重新的評價而又發展起來。

⑭歐普藝術——從幾何學的抽象畫發展出來，追求視覺現象的極限化。以瓦沙雷和艾伯斯為首。後繼者甚多，而且正在發展中。

⑮肌理的形而上學——戰後的新動向之一，致力於畫面肌理美的追求，透過作者的感情，顯示物質性與世界的存在感。西班牙的達比埃斯為代表。

⑯普普藝術——把通俗的用品作為藝術的素材，面對機械化的現實生活，從事藝術的創作。主要作家包括羅森堡、奧丁堡、沃爾荷、吉姆‧丹尼、羅

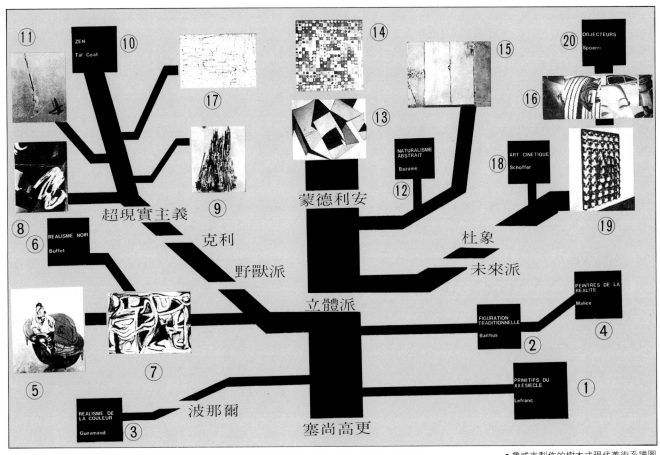

● 魯威克製作的樹木式現代美術系譜圖

森桂斯特等。

⑰書描派與裝飾派——在畫面上書寫文字，視為構成的一部分，色彩上著重裝飾性。代表畫家包括德昂布里、諾維里、諾埃耳等。

⑱動態藝術——是一種科學的、機械的藝術，在藝術作品中同時表現了光、動、音等要素，結合了時間與空間。先驅者可舉出謝夫爾、丁凱力、阿加姆。

⑲新寫實主義——李斯達尼所領導的一個集團，把二十世紀機械時代的新感受，表現為新藝術作品如卡塞爾、阿爾曼、克利斯特等，運用機械零件組合成雕塑或繪畫作品。

⑳物體藝術——以最新的藝術觀，將物體賦予藝術性，例如史貝里的作品在一個架子上吊了各種廚房用品，形形色色的安排在一塊。他大膽地肯定了這是一件藝術作品，提出了新的藝術觀。

以上是各個派別的介紹，不過從二十世紀初期至二次世界大戰前所產生的幾個重要流派並未加入在內。魯威克所作的系譜圖，是從塞尚、高更為起點，沿著這個路子發展下來的是畢卡索和勃拉克的「立體派」，追求嚴肅的造形，引導出蒙德利安的幾何學的抽象繪畫。經過了半個世紀，終於演變出歐普藝術。這是一條純知性繪畫的路子之發展軌跡。「二十世紀的樸素派」和「色彩的寫實主義」

則是比較單純的流別，沒有產生什麼影響力。「傳統的具象」與「寫實主義的畫家們」雖是在立體派發生之前出現的，但發展也不大。相反的在此時期出現的野獸派以及在立體派之後出現的未來派，卻發展得極為輝煌。

野獸派由於著重主觀的個性的表現，觸發了「非形象主義」、「抒情的抽象」、「禪」、「書描派與裝飾派」以及「筆觸主義」之產生。屬於未來派這個系統發展出來的則有「新寫實主義」、「動態藝術」、「普普藝術」、「物體藝術」等。此一系列的發展，完全是謳歌機械文明，表現時代感覺，正迎合了時代的潮流。

其他，如「抽象表現主義」、「新具象」與「黑色寫實主義」是相互接近的流派。「自然主義的抽象」與「肌理的形而上學」也是如此的。

魯威克的這種劃分，雖然是很正確的，但未免過於偏重歐洲方面，而對美國的紐約畫派（抽象表現派）以及構成派、新造形主義都予以忽略了。如果依他的分類法，紐約畫派可以列為由野獸派發展出來的一支抽象畫派。構成派與新造形主義則可歸為蒙德利安前後一段時期的純知性繪畫。此外，如果把印象派列為現代美術的出發點，那麼它與一九六〇年代的歐普藝術便有了關連，因為歐普藝術除了繼承幾何學抽象畫的造形觀念之外，還吸收了印象

派(秀拉的新印象派)的色彩因素在內。爲了使我們對歐美現代美術有一完整而有系統的瞭解，我在此特別根據十九世紀來至二十世紀七十年代的美術發展史並參考多種資料，畫出另一幅「現代美術樹木式系譜圖」，以及「現代美術發展分析一覽表」。由這兩個圖表，我們可以看出歐美現代美術的發展軌跡。至於圖表中所列出的現代美術流派或表現上的特徵，可參考本書內文的各篇簡介，在此不再一一說明。

從這些圖表列舉的本世紀新藝術的演變發展史上，我們可以看出大凡一種藝術達到巔峰狀態時，便有了一種反作用力產生，而與這種藝術相抗衡。例如野獸派過分追求主觀與情感的表現，和色彩的強烈運用時，便有了著重嚴肅的造形與抑制色彩表現的立體派繪畫產生出來。由於時代與文明的變遷，或有疑於理性而意欲探求眞實的人性，超現實主義遂應運而生。又如今日的新寫實主義和物體藝術新蕾得以苗長，亦即由於抽象藝術泛濫之後，主張重整秩序，並企望人與自然(不是十九世紀的自然主義者所指的自然，而是指機械文明的生活環境—— 現代的自然)之間取得協調的感覺。

有人說現代美術共通的傾向是一種反自然的傾向，實際上現代的新藝術，較過去更注重於自然的表現，只是這種自然的觀念已經改變了。今天，生活在二十世紀機械時代—— 工業社會，甚至已經向太空求發展的人類，所面對的「自然」，早已不是過去的大自然，而是一種現代的自然。在這時代的藝術家，已不再拘限於既成的美學，而是走向表現個人哲學和自由的思想，因此藝術表現的形式獲致了最高度的發展。

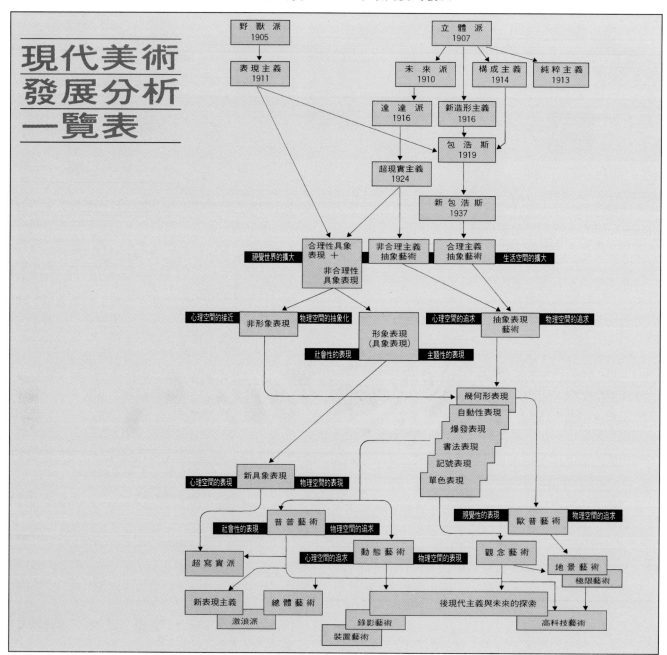

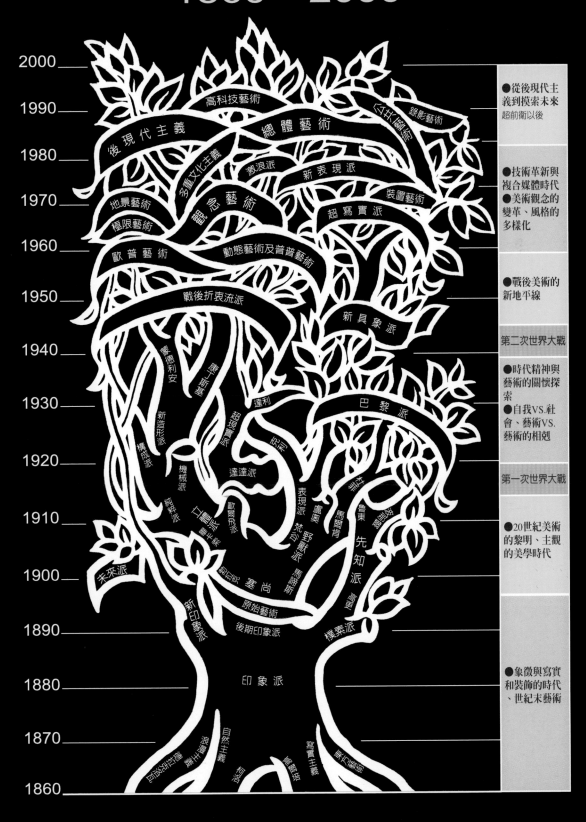

歐美現代美術樹木式系譜圖
1860～2000

現代繪畫流派

印象派 (*Impressionism*)

西洋的繪畫，從文藝復興到十九世紀中葉，都走著寫實的路子，每一件作品力求與自然接近，只要有熟練的技巧，熟悉透視學與解剖學，自然能畫得非常的「像」。當這種寫實的技巧到達頂點之後，就使得畫家們對此失去了興趣，醒悟了繪畫不必過分寫實。同時這種寫實的作品，所運用的色彩都是因襲傳統，不注重時間、空氣、光線等賦予色彩的影響和變化，因此作品畫面往往顯得過於幽暗。並且，由於忠實於自然描繪，以致畫面的色調總是毫無變化。

於是到了十九世紀中葉以後，以馬奈為首的一群畫家們，大膽放棄傳統的寫實，而以「光」和「色」去描繪、表現物象。產生了所謂的「印象派」(Impressionism)，現在我們談到近代繪畫，也就是從印象派談起。

印象派於一八六〇年代興起於法國，到十九世紀末葉最為隆盛，成為歐洲繪畫的主流。在未說明印象派的特質前，我想先談「印象派」這個稱呼的來由。

一八六三年時，馬奈的名作＜草地上的午餐＞在官設沙龍落選，並且還有其他畫家作品也在這不公正評選中落選，於是引起了少壯派美術家們的一致憤慨，情緒頗為高昂的準備組織抗議團體，拿破崙三世知道了這個消息，為了讓大眾去批判這個抗議是否正當，特准全部落選作品陳列於安杜士德利宮殿的一室，舉行了聞名的「落選者展覽會」。至此這些少壯青年畫家們倡導的新繪畫運動，逐漸推展開來，這展覽會上展出的馬奈作品，頗為青年畫家們所欣賞，於是他們時常齊集一家名叫Cafe Guerboir咖啡館裡，以馬奈為中心討論新繪畫。在一八

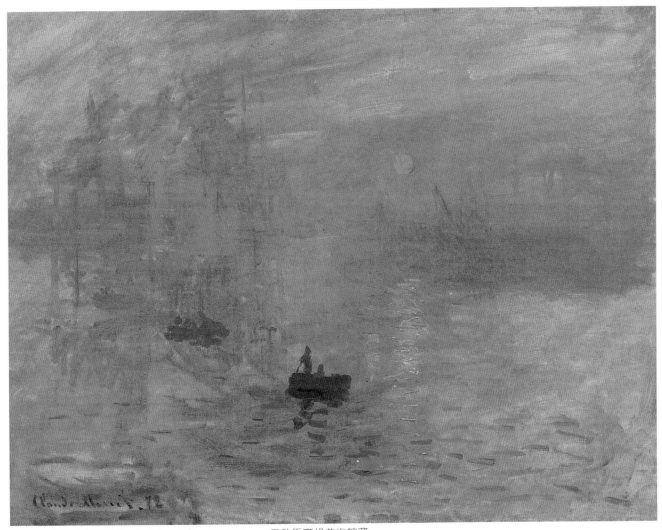

圖1 莫內 日出·印象 1872 油畫 48×63cm 巴黎馬摩坦美術館藏

13

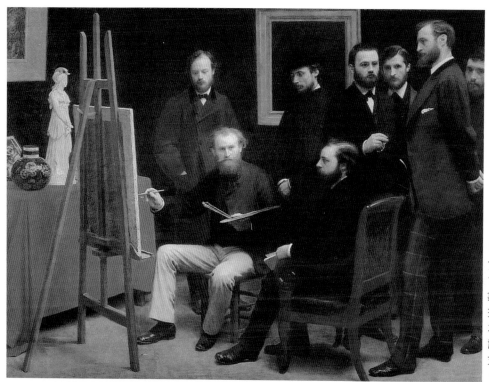

圖2
方亭—拉杜爾　巴迪紐爾的畫室
1870　油畫　204×273.5cm　印
象派勃興期，一群倡導革新的青年
畫家，圍集在馬奈的周圍。從左至
右：喬杜勒、馬奈（描畫者）、雷
諾瓦、左拉（坐於椅子上的，熱心
支持創新的文學家）、阿士特柳克
、梅特爾、巴吉爾、莫內。

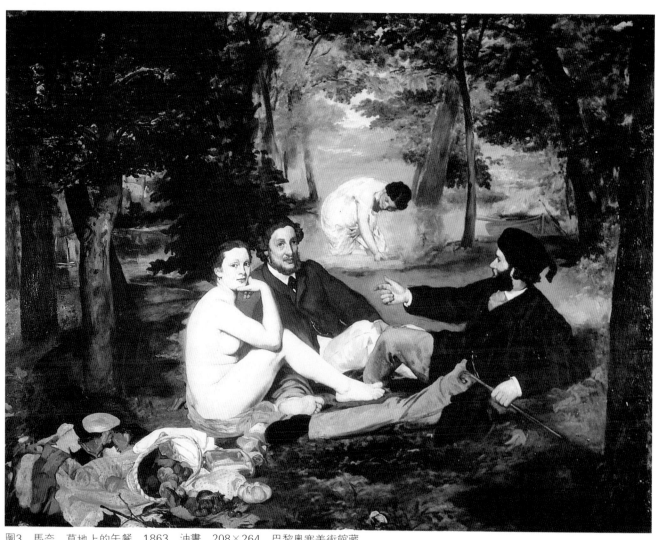

圖3　馬奈　草地上的午餐　1863　油畫　208×264　巴黎奧塞美術館藏

14

七四年他們於巴黎的賈普聖街的一間Nadar照相館，舉行題為「畫家、雕刻家、版畫家匿名組織展覽會」的第一屆美展。展出者包括莫內、畢沙羅、特嘉、薛斯利、塞尚、雷諾瓦、卡伊波德、莫里索、以及版畫家布拉柯蒙等。　當時一家諷刺雜誌《Charivars》的記者Louis　Leroy，帶嘲笑的寫了一篇報導，借會場的一幅畫：莫內的＜日出──印象＞(亦有人說為＜日落──印象＞，羅培雷伊主張前說，篤洛杜里主張後說。此畫描繪太陽光輝映照天空及水面，水上有兩帆船。原畫為粉青略帶朱粉色調)的標題，稱他們為「印象派」，於是大家也就以此稱他們是印象派畫家。

一八七六年他們在Durand　Ruel畫廊舉行第二屆展覽，翌年舉行第三屆，此時這群畫家們自稱為「印象派」，後來這個印象派的展覽，一直連續展出至第八屆為止。

印象派的畫，最大特點是注重光與色的描繪，表現物象受光後的變化，描繪一個對象，從早到晚以

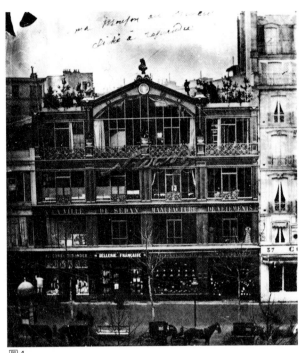

圖4
巴黎賈普聖街35號的Nadar照相館，1874年印象派在此舉行第一屆展覽。

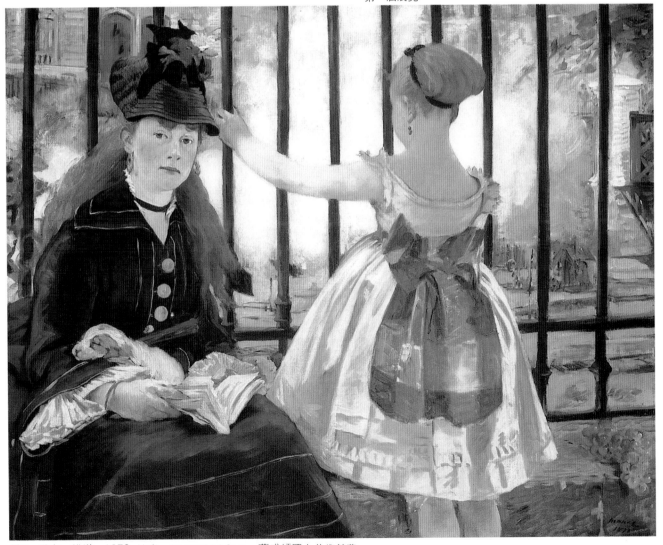

圖5　馬奈　鐵道　1872　油畫　92.7×114.3cm　華盛頓國立美術館藏

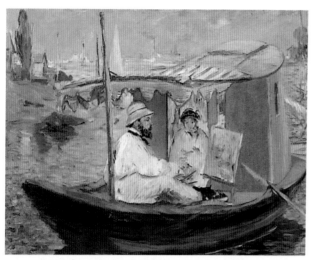

圖6　馬奈　在小船上寫生的莫內　1874　油畫
82.5×105cm　慕尼黑美術館藏

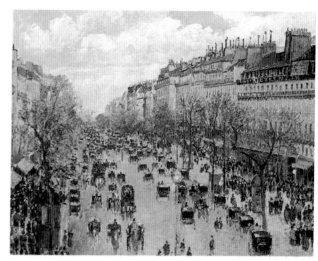

圖14　畢沙羅　巴黎蒙馬特大道　1897　油畫　74×92.8cm
艾米塔吉美術館藏

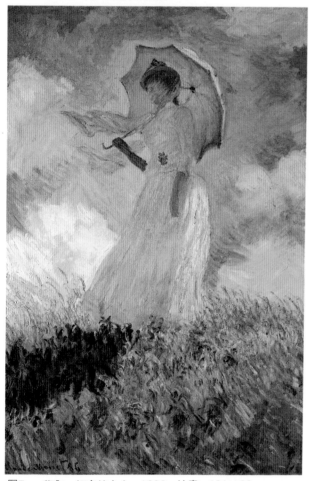

圖7　莫內　打傘的女人　1886　油畫　131×88cm
巴黎羅浮宮藏

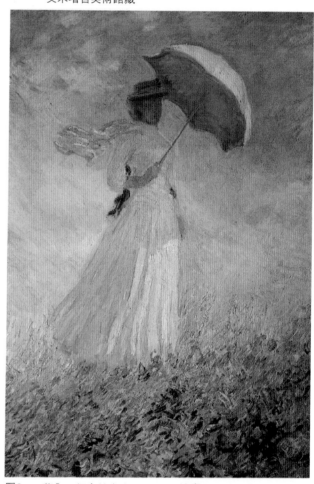

圖8　莫內　打傘的女人　1886　油畫　131×88cm
巴黎羅浮宮藏

不同的時間去畫自然物象，經過光線與天氣影響，
產生的各種變化。同時，印象派注重於描繪自然的
霎那現象，使這一瞬變為永恆。

　　他們描寫物體的時候，強調陽光賦予此物體的影
響，而不去留意形的描繪，因此畫面的形象、輪廓
並不很清晰，顯出朦朧的感覺，這完全是因為他們

注重色彩變化、表現陽光的炫耀感。莫內的很多作
品就是最好的說明。

　　印象派為了追求光的描寫，把畫架從畫室搬到戶
外，在野外作畫，因此亦稱為外光派，一般說來此
派屬於初期印象派。因為從畫室走到戶外，必然的
結果，調色板上都是一些明亮的色彩。在印象派之

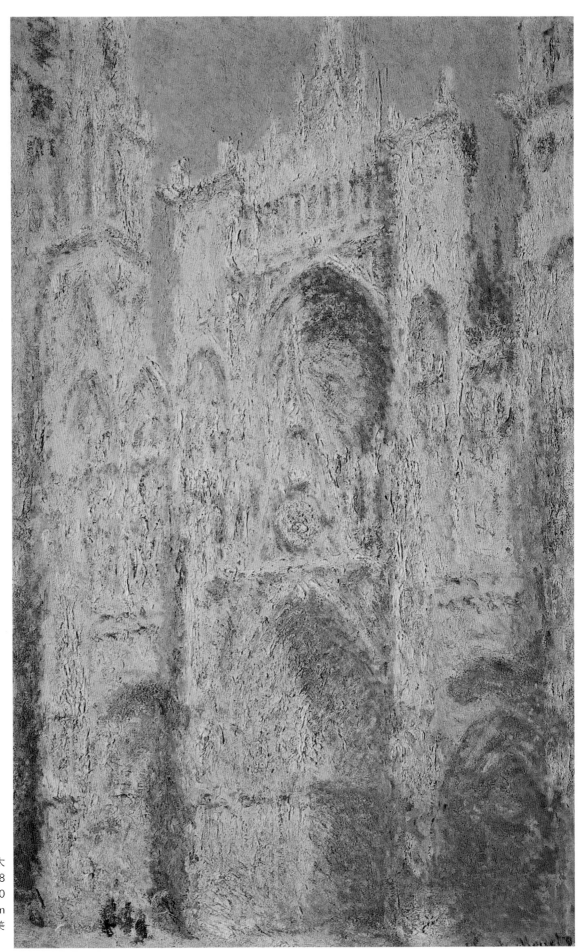

圖9
莫內　浮翁大
教堂·日出　18
94　油畫　10
0.4×66cm
華盛頓國立美
術館藏

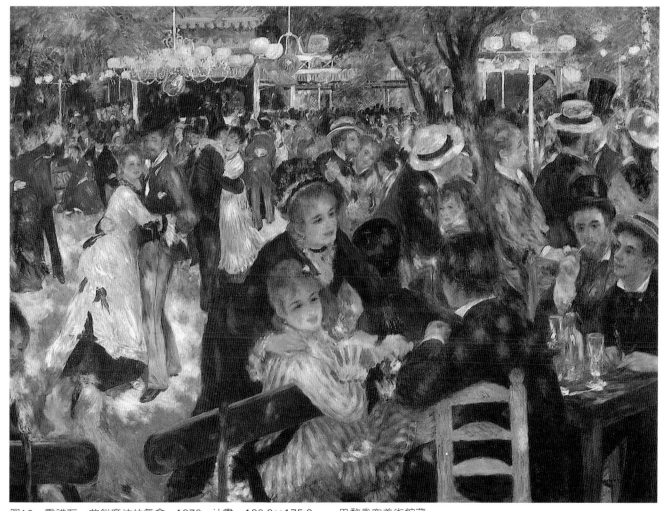

圖10　雷諾瓦　煎餅磨坊的舞會　1876　油畫　130.8×175.3cm　巴黎奧塞美術館藏

右頁下圖15
畢沙羅　戴帽的農村
少女　1881　油畫
73.4×59.6cm
華盛頓國家藝廊藏

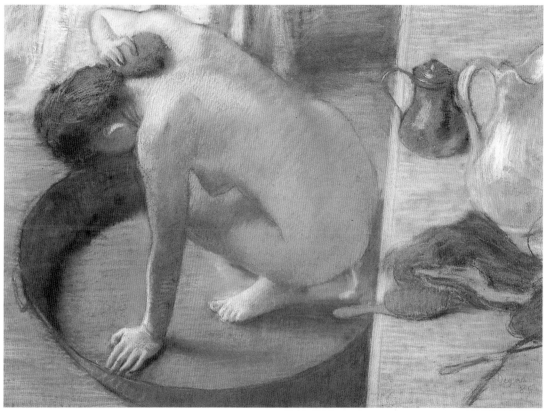

圖12
特嘉　浴女　1886
粉彩畫　60×83cm
巴黎奧塞美術館藏

18

圖11　雷諾瓦　散步　1906　油畫　165×129cm

圖13　特嘉　舞前的檢查　1880　粉彩畫
63.4×48.2cm　美國丹佛美術館藏

圖16　薛斯利　往馬西尼·亞·魯塞尼的道路
1914　油畫　54×73cm　巴黎奧塞美術館藏

前，畫陰影都慣用黑色或茶褐色；到了印象派畫家的手下，卻以紫、藍色等取代了黑色，所以他們的畫裡再也找不到黑色。這種對光、色的表現，給予二十世紀的繪畫影響很大。

　　此派的代表畫家有馬奈、莫內、雷諾瓦、特嘉、畢沙羅、薛斯利等。不過真正以印象派手法，且直到最終仍繼續作純粹印象派繪畫的只有莫內、畢沙羅、薛斯利等。特嘉以描繪洗衣女、浴女、舞女、競馬場的騎士而聞名，多角度的去畫一個對象，捕捉人物動作的瞬間印象，＜浴女＞是他的代表作之一，從明亮的畫面，可見其對光的重視。雷諾瓦則把印象派滲入洛可可派的作風，被稱爲印象派化的洛可可畫家，追求甜美的描繪，以繪少女而聞名，也很強調光的輝映效果。薛斯利和畢沙羅由於更重視陽光描寫，他們醉心於印象派的風景畫。他們兩人均喜歡描繪巴黎近郊的景色，作品溫和而富詩意，同時亦促使了風景畫更注重於光的表現。

新印象派 (Neo-Impressionism)

當十九世紀末葉，「印象派」畫風發展至最高峰時期，緊接著誕生了「新印象派」，亦稱爲「點描派」或「分割派」。此一繪畫運動的興起，是受到印象派理論的啓示。一八八三年新印象派的思想即開始萌芽，實際上有形的出現是在一八八六年五月的第八屆印象派展覽。這是印象派最後一次的展覽會，舉行的地點在巴黎的拉費德街。

此次展覽最受矚目的是秀拉（George Scurat 1859～1891）和席涅克（Paul Signac 1863～1935）新加盟展出，秀拉並推出一幅畢生傑作＜星期日午後的嘉特島＞，迴響非常良好。同年十二月美術批評家亞塞奴‧亞歷山大（Arsene Alexandre）在一家雜誌《艾維奴曼》首用「新印象派」Neo-Impressionism一詞，稱呼以秀拉爲首領的集團。這就是新印象派名稱的來由。

此派興起是從秀拉發端，他們比印象派更進一步的由外光的追求而運用科學化的描寫法。他們以色彩小點作畫，理論根據光學而來，補色（兩種色光相合即成白色的顏色）在視線所及的遠距離下與眼球的視網膜融合了。因此，他們將色調分割成七種原色——即太陽光的七色，作畫時即純用此原色小點排列，利用人們眼睛自行把色彩混合，而把調色的工作直接訴諸視覺作用。例如：桃色是用白和紅色調成的，但如果把白色和紅色擺在一起，不使其混合，觀者的眼睛在一定的距離看過去，仍有「桃色」的感覺。應用此原理，他們爲了避免在調色盤上調色而造成色彩的混濁，因此嘗試以原色小點直接點在畫面上，保持色彩本身的純度和明度，使畫面色調鮮明而活潑。因爲完全採用短筆觸點描的技法，所以「點描派」（Pointillism）成爲新印象派的別名。

有些書上說明點描作畫的例子是「綠色的感覺是青與黃色的並列，紫色是紅與青色小點的並列」，其實這是不正確的。因爲眼中的調色，作用於色光，而與調色盤上的調色並非一致。青與黃在調色

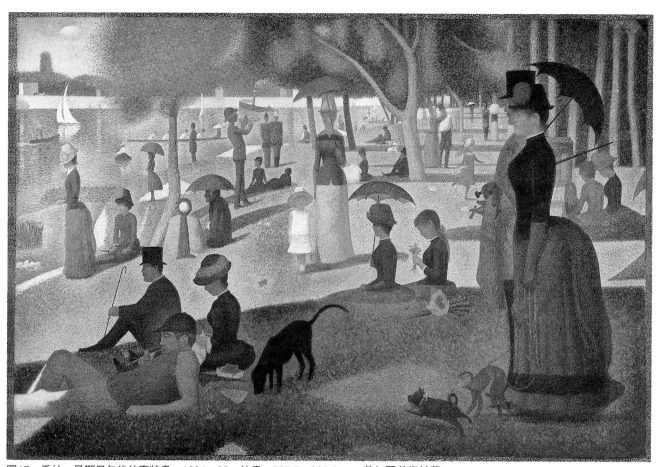

圖17　秀拉　星期日午後的嘉特島　1884～86　油畫　205.7×305.8cm　芝加哥美術館藏

圖18
秀拉　星期日午後的嘉特島
1884～85　油畫　70.48×10
4.1cm　美國大都會美術館藏

圖19　秀拉　擺姿勢的女人　1886～88　油畫　200×248cm

圖20　秀拉　在阿尼埃游泳　1883～84　油畫　201×301.5cm　倫敦國家畫廊藏

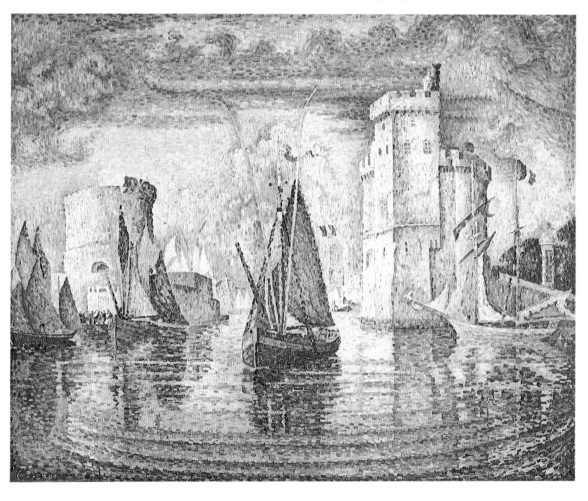

圖21
秀拉　康康舞　1889～90　油畫　169×139cm　荷蘭奧杜
羅克勒拉·繆勒美術館藏

左頁下圖22
席涅克　拉羅謝爾港　1921　油畫　130×162cm　藝術家
獨立沙龍藏

盤上混合成為灰綠色，在眼中混合則可去掉那股污
灰色。如秀拉等以點描法作畫的畫家們並非以如此
繁瑣的手法逐一描繪，而是在保持純色彩的原則
下，較自由的點描，使周圍色彩相互烘托反射，造
成某種色調。

圖23　喬治‧蘭姆　黑斯特海灘　1891～92　37.5×46cm

圖24　席涅克　克里奇瓦斯槽　1886　油畫　65×81cm
維多利亞國立美術館藏

新印象派的另一特色是在構圖上運用數理的構造，從色彩的緻密分割、畫面全體佈局，以至於整體與部分的關係、人物遠近大小關連，均依固定比例分割，這亦即他們在繪畫上大膽導入希臘以來有名的「黃金分割比例」。從形態關係上追求韻律的統一，純然以造形手段通過主題，成功的表現出一種夢幻的詩的氛圍。

新印象派代表者是秀拉和席涅克，另外艾洛蒙‧克羅斯亦為此派繼承者。此派由於從印象派方向走入極端科學、理論化，運用「色調的分割」(Division of Tone)法則，以原色細點如嵌鑲的分佈畫面，因此亦稱為「分割派」(Divisionism)。屬於新印象派的畫家，在創作時不僅應用光線的分析、視覺的生理，以達到最高純度和新鮮的色調，造成明亮輝映的畫面。而且更進一步明朗表現秩序觀念，在造形上追求新的一面。秀拉的＜星期日午後的嘉特島＞、席涅克的＜港內風景＞是此派的代表作。

新印象派在近代美術史上，只是試驗性的存在了一個短時期，在十九世紀末期它興起的當時，並沒有產生重大的影響，但它對現代繪畫卻帶來了不少影響。例如，「歐普藝術」(OP Art)在色彩的表現上就是受了新印象派的啓示。

後期印象派 (*Post Impressionism*)

按　「後期印象派」（Post Impressionism）一詞，是英國藝術批評家羅賈‧佛萊（Roger Fry一八六六～一九三四）首先使用的。一九一一年倫敦舉行塞尙、梵谷、高更等人的畫展之際，羅賈‧佛萊首先稱他們爲後期印象派。在此之前尙無人用過此稱呼。

　　事實上，一九一一年時，塞尙等三位畫家早已逝世了。換句話說，在他們三人死後，他們才被稱爲「後期印象派」。不過我們今天談後期印象派的畫風，則是指一八七八年塞尙離開了印象派之後，到十九世紀末葉及二十世紀的一段時期中，塞尙、梵谷、高更等三人創作的總括。他們三人的創作與印象派的發展，走不同的方向，各有獨自的個性表

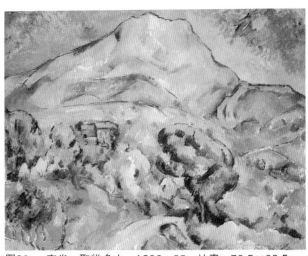

圖26　塞尙　聖維多山　1896～98　油畫　78.5×98.5cm
艾米　塔吉美術館藏

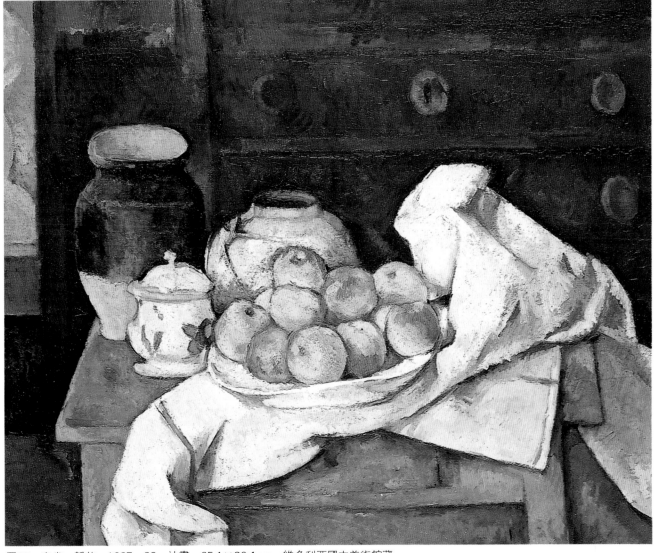

圖25　塞尙　靜物　1887～88　油畫　65.1×80.1cm　維多利亞國立美術館藏

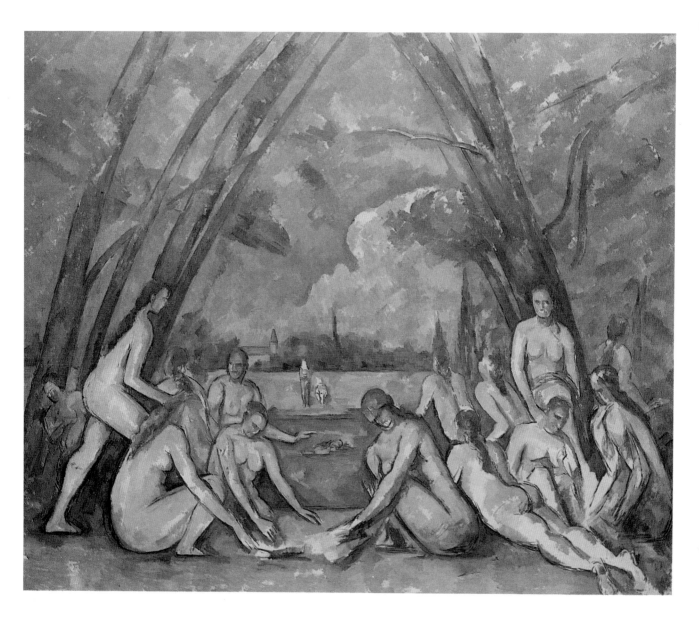

現。

塞尚（Paul Cézanne 1839～1906）在一八七七年參加印象派展之前，所作的仍是屬於追求外光理念之印象派的畫，但在翌年他即毅然離開印象派。並從巴黎，回到鄉里，以馬賽附近的地中海岸以及普羅昂斯的山河為題材，完成了＜聖維多山＞、＜勒斯達克的海＞等雄渾的風景畫連作。一八八〇年之後，以人物畫為主，完成＜浴女＞、＜賭牌者＞等名作。他這些專心於完成獨自風格的作品，運用極強烈的主觀，把視覺以外，由外表看不出的事物的精神也表現出來。因為他反抗印象派的過度分析，對反射光的濫用和色的分解。他表現的是畫面堅牢的構成，不是僅在描寫事物，而是表現事物的感覺，以「多元的觀點」去從事物象的變形，來顯現物象存在的感覺。從他開始，人們理解繪畫不以物象的模仿為目的，而以創造表現為目的。塞尚存在於繪畫理念轉換期的一個分水嶺上，其藝術正是處於現代繪畫的出發點。因此他被人讚美為「現代繪畫之父」。＜靜物＞是他的代表作之一，這幅畫不同於只重視覺和外光的印象派作品，畫面已經寄託了作者情感，物象都有其凝重的量感。

梵谷（Vincent Van Gogh 1853～1890）是位生於荷蘭的畫家，一八八六年他到巴黎，大受印象派的影響。不過在一八八八年之後，他開始獲得了獨自風格。以激烈的個性把自己內在熱情，隨心所欲的表現在畫面上，被稱為表現主義的先驅者。他的畫最特別的是以色彩去求統一，那燃燒熱情的色彩表現，並不是屬於印象派對光與色的追求，而是屬於他自己內在精神的光與色。因此他畫面上的強烈色彩就等於是他內心迸發出來的火燄。他那帶神經質的筆觸，反映出異常興奮與深刻的感覺，主觀性極為強烈。＜星夜＞就是這位被稱為「火燄畫家」的代表作之一，原作現藏於紐約現代美術館。

高更（Paul Gauguin 1848～1903）是一位曾與梵谷過了一段共同生活的畫家，那是一八八八年的時候。但後來由於兩人性格上的衝突，不久便分離

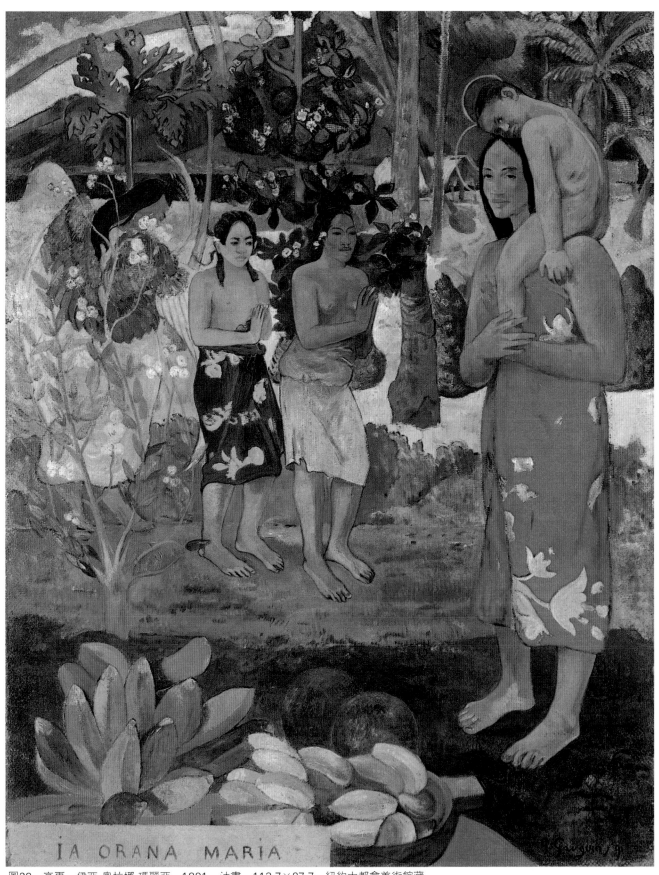

IA ORANA MARIA

圖28　高更　伊亞·奧拉娜·瑪麗亞　1891　油畫　113.7×87.7　紐約大都會美術館藏

左頁圖
圖27　塞尚　浴女　1898～1906　油畫　208×249cm　費城美術館藏

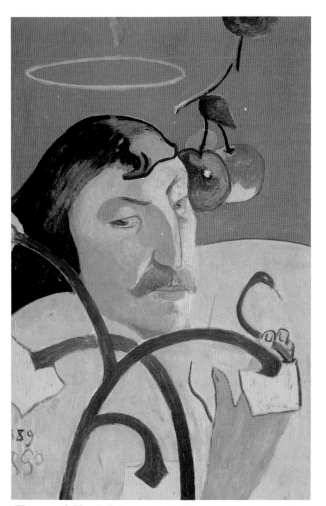

了。他厭倦了巴黎文明生活，憧憬原始的自然與生活，在一八九一年遠渡到大洋洲東南部的大溪地島，與土人生活在一起。由於島上生活以及從當地殘存原始基督敎藝術（初期羅馬藝術的一系統）的啓示，使他豁然眼開，而對印象派的懷疑感，轉爲根本的嫌棄。排擠純粹視覺爲基礎的印象派之後，他在孤島上發現自我的王國，充滿個性的描寫原始的自然的姿態。在眞實生活的體驗中，他脫去外形的束縛，強烈地表現出自我的感受。

這三位被稱爲後期印象派的代表畫家，都是從印象派走出來，再去反對印象派。因爲他們覺得印象派及新印象派，對光與色的描寫太偏於視覺的寫實，因而忽略了對象本身。並且印象派過分注重客觀的表現，而否定了主觀的表現。所以他們反抗印象派的自然主義，在作畫時以表現個人對物象的思想情緒爲主，趨向主觀的抒情表現。

因此後期印象派雖是印象派後期的一個階段，沒有實際組成一個繪畫運動，但它卻含有反抗印象派的自然主義之意義，給予現代美術運動的啓示很大。歐洲自從自然主義興起之後，各派都努力描寫肉眼所見，而忽視心眼所見的物象。直到後期印象派始從單純視覺的畫風中清醒，而致力於自我的表現，把主客觀巧妙融合的表現出來。

圖29A　高更　自畫像　1889　油畫　79.2×51.3cm　華盛頓國立美術館藏

圖29B　高更　黃色基督　1889　油畫　93×73cm
巴伐羅－萊特 藝術畫廊藏

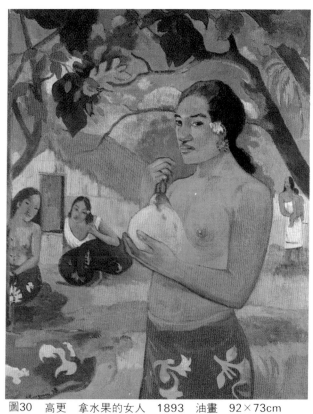

圖30　高更　拿水果的女人　1893　油畫　92×73cm
艾米塔吉 美術館藏

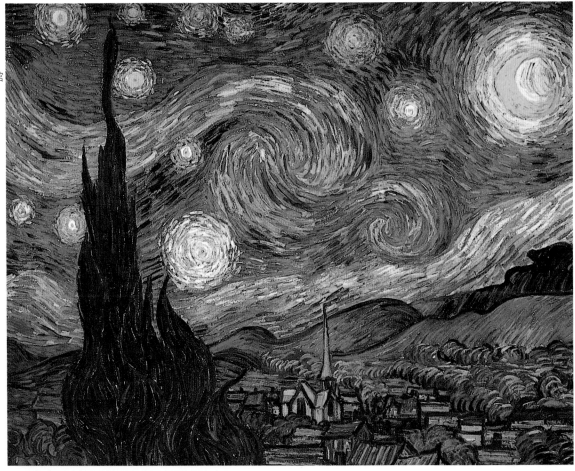

圖31 梵谷
星夜 1910
油畫 204.5×
299cm
紐約現代美術館
藏

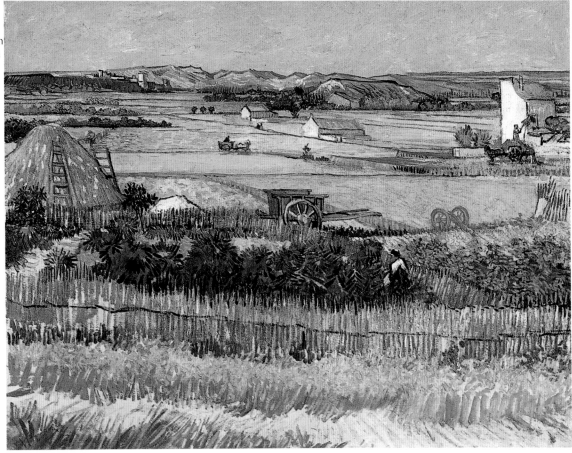

圖32 梵谷
收割 1888
油畫 73×92cm
阿姆斯特丹梵谷
美術館藏

先知派 *(Nabis)*

先知派（The Nabis音譯爲那比士派）是一八九〇年至一九〇〇年之間興起的畫派。此派是受高更的龐達凡時期作品啓發的。高更在一八八六年滯留在法國北部布爾塔紐的龐達凡（Pont－Avén）地方時，認識了一群畫家——保羅・塞柳司爾（Paul Serusier 1863～1927）、艾米爾・貝爾納（Emile Bernard 1863～1931）等人。在一八八六年以後，以高更爲中心的這群畫家，在龐達凡展開一項「綜合主義」（Synthetism）美術運動。

他們反抗印象派的分析方法，認爲繪畫應該在畫面上直接投入人的情感，注重內容的表現，線條和色彩等要素的說明都可以省略。全體應講求象徵的、綜合的統一；著色採取色面的平塗，自然的外形也予以單純化，很顯著地具有裝飾效果。形的單純化與裝飾的色面相配合；他們爲了畫面上的均衡及構成，可以不顧及質量感，同時爲了裝飾上的需要，可以不拘於物體的原來形色。他們對色面的區分手法被稱爲Cloisonnisme（這種塗色方法，受到東方套色版畫、中世紀玻璃畫以及義大利十四世紀美術所影響）。

塞柳司爾以綜合主義的理論，向巴黎朱里安美術學院的年輕畫家鼓吹。當時的畫家莫里斯・托尼（Maurice Denis 1870～1943）、威雅爾（Édouard Vuillard 1868～1940）、波那爾（Pierre Bonnard 1867～1947）等人均加入了此一運動。

一八八九年這群畫家們在普萊迪街的咖啡店每月集會一次，詩人卡薩里斯（Cazalis）便替這個繪畫團體命名爲「Nabis」，此一名稱是採用希伯來文中「先知」一字。在一八九二年此派受了象徵主義（Symbolism）文藝運動的影響。他們的主張大體上是繼承「綜合主義」的理論與技法。此派到後來因畫家們各自走上自己的路子，不久即自然解散了。

圖33　托尼　塞尙頌　1900　油畫　180×240cm　國家美術沙龍協會藏（左起：魯東、威雅爾、梅勒里奧、沃拉爾、托尼、塞柳司爾）

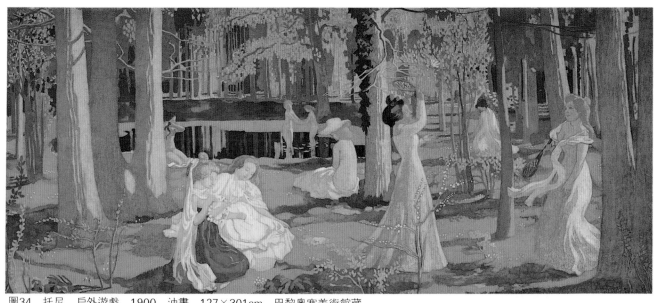

圖34　托尼　戶外遊戲　1900　油畫　127×301cm　巴黎奧塞美術館藏

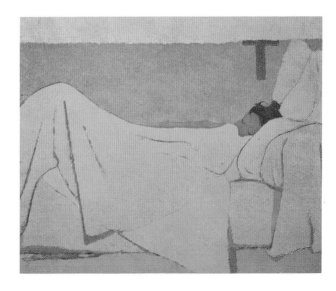

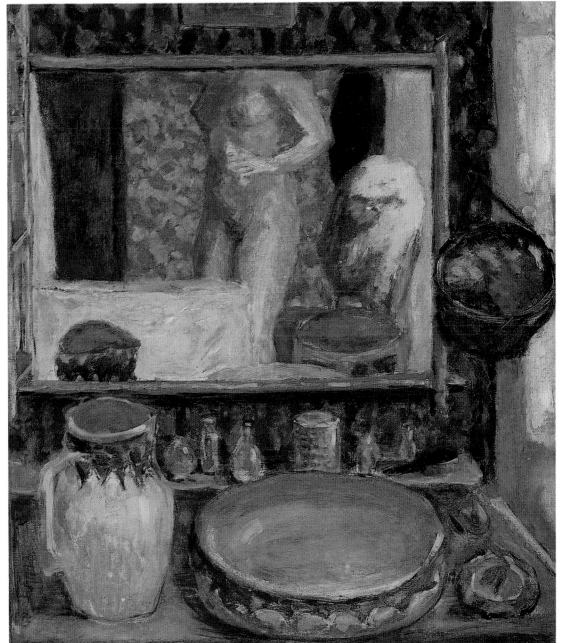

左上圖35
塞柳司爾　持傘的
塞柳司夫人
1912　蛋彩畫
73×91cm

右上圖40
威雅爾　臥床　18
91　油畫　74×9
2cm　巴黎奧塞美
術館藏

左圖37
波那爾　盥洗桌在
結冰時　1908　油
畫　52.5×45.5cm
巴黎奧塞美術館藏

圖36　托尼　四月　1892　油畫　37.5×61cm　荷蘭奧杜羅克勒拉‧繆勒美術館藏

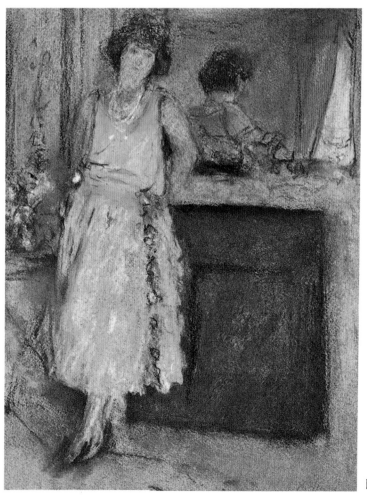

圖38　波那爾　庭園　1892　油畫　130×162cm
巴黎奧塞美術館藏

右頁圖39　波那爾　化粧　1922　油畫　120×80cm
巴黎奧塞美術館藏

圖41　威雅爾　鏡前　粉彩畫　31×24cm　東京個人收藏

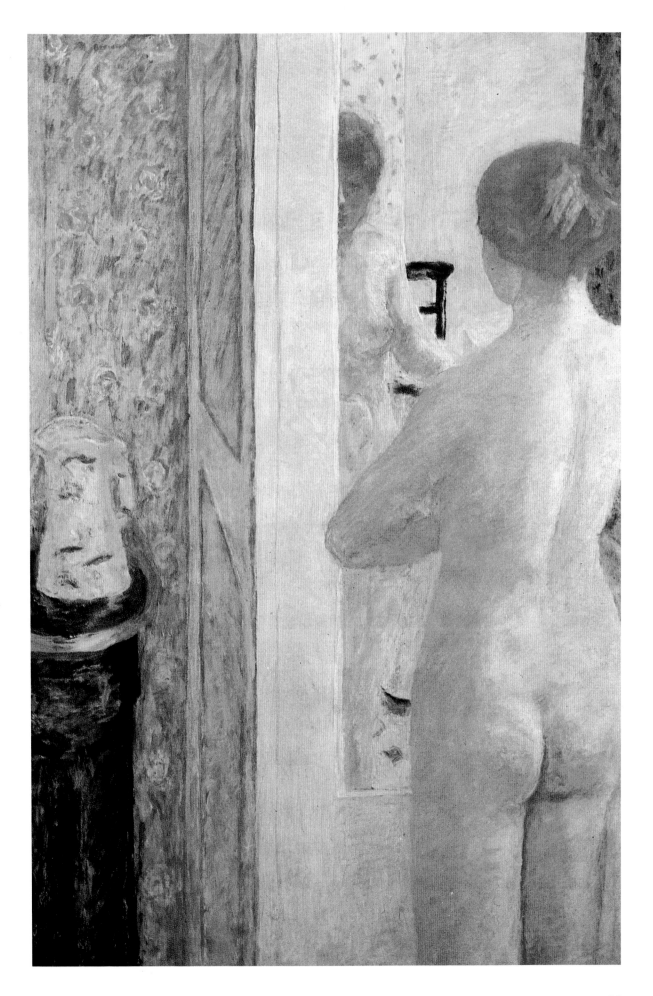

象徵派 *(Symbolism)*

圖42　魯東　阿波羅戰車　1905～14　粉彩畫　91.5×77cm

要 對先知派有較深入瞭解，不能忽略了象徵主義。象徵主義是十九世紀末葉的法國藝術，特別是以文藝爲中心而興起的運動。

象徵主義（Symbolism）是十九世紀末文藝思潮中的一個主要流派，勃興於法國。其理論基礎是主觀唯心主義。認爲詩的目的在於暗示「另一世界」，而「另一世界」是眞的、美的。主張用晦澀難解的語言刺激感官，產生恍惚、迷離的神秘聯想，即所謂「象徵」。

象徵主義可說是精神主義與理想主義，他們反對寫實主義。因爲寫實主義的技巧，偏於科學的、理智的。象徵派採取主觀的、感情的表現方法，亦即著重心靈的活動。此一新文藝鼎盛期約在一八八五至一八九五年之間。莫勒阿斯（Jean Moreas）曾在巴黎費加羅報發表象徵主義宣言。

象徵主義的作品，採用象徵寓意的手法表現感覺、夢境與主觀想像的情調，傳達個人主義和神秘的寓意與思想。

法國象徵派詩人以馬拉爾梅與魏爾倫爲代表，美術方面以摩洛（Gustave Moreau）、普維斯·德·夏凡尼（Pierre Puvis De Chavannes）、魯東（Odilon Redon 1840～1916）爲代表。德國以派克林（Arnold Böcklin 1827～1901）、克靈加（Max Klinger 1857～1920）爲代表。

一八九一年歐里爾（Albert Aurier）撰文指出：高更是象徵派美術運動的先導者。一八九一年布特維爾畫廊舉辦過印象派及象徵派畫家展，塞柳司爾爲此派的代表畫家兼理論家。首先參加此一運動的美術家除塞氏外，尚有貝爾納、安克頓（Louis Anquetin 1861～1932），接著有托尼、蘇費奈肯爾（Emile Schuffenecker 1851～1934）、威雅爾、魯塞爾（Kerxauier Roussel 1867～1944）、波那爾、朗松（Paul Ranson 1862～1909）等。他們信奉高更的藝術（高更當時作品，捨棄印象主義的描寫，而代之以像東方繪畫般的大膽平塗法，和古拙線條的單純化造形法，由裝飾的構成與形色的純化與均衡等的綜合而求取美的表現，完全是將自然予以主觀化），同時他們並對魯東的神祕繪畫意境深表感動。他們反抗學院派的客觀描繪，和印象派的視覺偏重，以主觀解釋自然，意圖達到自由自在的表現，主張不必去描寫視覺世界的外觀，而注重對現象的象徵性之追求。此派爲現代美術的發展打開了門戶。

象徵主義自十九世紀末到第一次世界大戰前，其影響力遍及歐洲各國，並波及各類藝術部門。

圖43　魯東　維納斯的誕生　1912　油畫　巴黎奧塞美術館藏

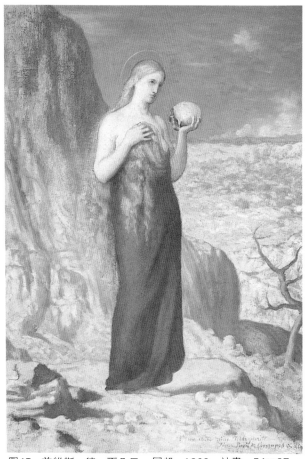

圖45　普維斯·德·夏凡尼　冥想　1869　油畫　54×37cm
荷蘭奧杜羅克勒拉·美術館藏

35

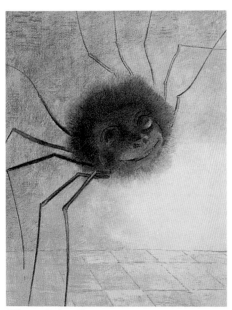

圖44　魯東　笑的蜘蛛　1881　版畫
巴黎羅浮宮藏

圖47　霍斯特　宿命　1892　石版畫　35.5×32.6cm　鹿特丹波曼士美術館藏

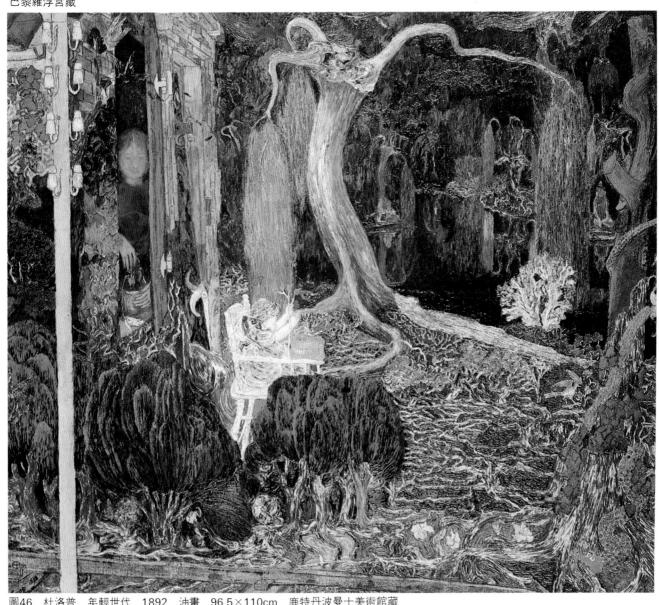

圖46　杜洛普　年輕世代　1892　油畫　96.5×110cm　鹿特丹波曼士美術館藏

樸素派 (*Primitivism*)

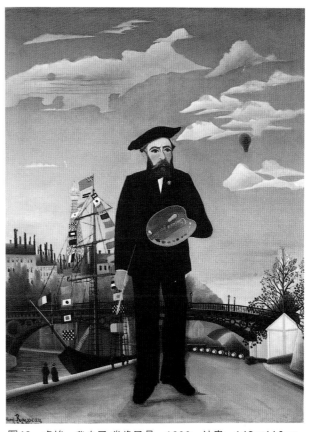

要　對二十世紀的美術，有一完整的認識，我們不能忽略一個頗爲獨特的流派，這個流派就是以亨利‧盧梭（Henri Rousseau 1844～1910）爲先導的「樸素主義」（Primitivism），亦可譯爲「原始主義」。

　　此一流派，事實上並不能冠以派別的名稱，因爲他們並無特定的組織或共通的主張，完全是各自獨立作畫。不過他們的作品卻有相同的傾向——單純、樸素，有如原始藝術、未開化民族及農民藝術，以及兒童畫一般的純眞。這些畫家們大都是無師自通未受過繪畫的基本訓練，利用業餘作畫，在畫風上不受別人的影響，以各人不同的筆法，描繪出樸素的世界。

　　樸素派畫家一詞的由來，可追溯到十九世紀晚期出現的所謂「星期日畫家」（Sunday Painters），星期日畫家是指當時巴黎一些利用餘暇作畫，把繪畫當作一種興趣、消遣的畫家，亨利‧盧梭和維凡（Louis Vivin 1861～1936）就是一個例子。盧梭是一個稅吏，維凡則是郵局的雇員，他們都是利用餘

圖48　盧梭　我自己‧肖像風景　1890　油畫　143×110cm　布拉格國家畫廊藏

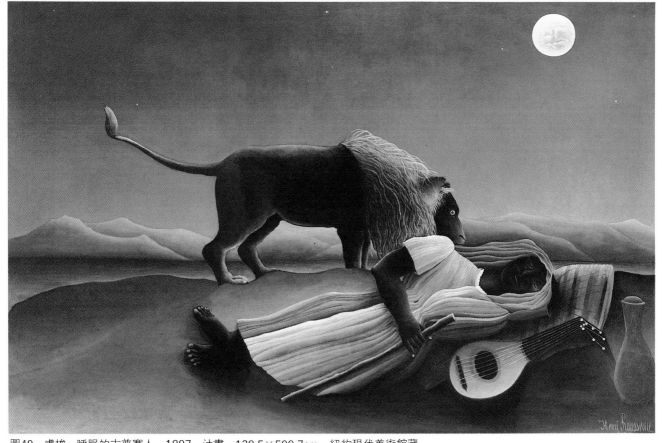

圖49　盧梭　睡眠的吉普賽人　1897　油畫　129.5×500.7cm　紐約現代美術館藏

圖50 盧梭 伊甸園 1901～02 油畫 94×57cm
紐約惠特尼夫人藏

圖52 龐象 希臘之舞 1937 油畫 30×40cm
倫敦泰特美術館藏

圖53 維凡 馬戲院 1931 油畫 33×46cm
巴黎維凡夫人藏

暇作畫而聞名。今天星期日畫家已成爲一種流行語，它的另一別名即爲「素人畫家」。

此派主要畫家除了盧梭和維凡，尙可舉出龐象（Andre Bauchaht）、塞拉芬等人。他們在第一次世界大戰前後，能急速的在畫壇嶄露頭角，並非偶然。十九世紀末葉至二十世紀初期的歐洲畫壇，青年畫家們都想擺脫傳統的重擔，從事新的創造。一部分藝術家們從民俗博物館的陳列品中，發現了新的審美價值。例如高更、野獸派和立體派都受了民俗藝術、黑人雕刻的啓示，在作品中揉入原始樸素的氣質。又如德國表現派畫家，也都從觀賞德勒斯登民俗博物館的藏品中，發現了原始的生命力之美。

此外，由於十九世紀晚期社會生活形態的變遷，畫家個性的主張與社會性往往分裂爲二，不能互相適應，梵谷和高更的悲劇生涯，就是一個例子。「樸素派」畫家便在這種情況下產生，他們的出現有如一種自然產生的緩衝作用。因此論者謂現代樸素主義的產生，實爲一種必然的現象。

樸素主義的畫家們，所作的畫，大都描寫細密。例如維凡畫塞納河岸及寺院，一草一木甚至牆上石塊都仔細畫出。本來距離較遠的景物，視覺是無法完全清晰看出的。因此他所畫的可說是一種對「眞實」的追求。樸素派畫家的寫實，是基於內心要求的寫實，將夢與現實揉而爲一。

他們的作品，在二十世紀的繪畫史上，予人特別鮮明而奇異的印象，在許多追求前衛作風的急進畫派前仆後繼出現中，樸素主義的畫家們一直在靜靜的畫他們自己的畫，像一首靜寂詩，他們創造了一個童話的世界，原始而樸素的自我王國。

一九六四年巴黎曾舉行規模盛大的「國際素人畫展」，網羅了世界各國素人畫家的作品，包括美國的祖母畫家摩西婆婆（Grandma Moses）的作品在內，其他還有許多不知名畫家的作品。這項展覽說明了一個事實——樸素主義的繪畫，在今天仍然有其存在的意義和價值。

圖55　摩西婆婆　摩西祖母的家　1952　油畫　私人收藏

圖54　塞拉芬　花與柵欄　年代不詳
油畫　145×96cm　私人收藏

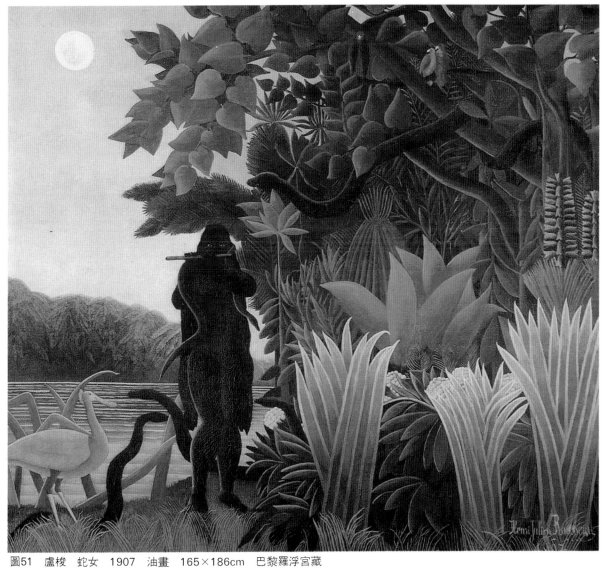

圖51　盧梭　蛇女　1907　油畫　165×186cm　巴黎羅浮宮藏

野獸派 (*Fauvism*)

繼十九世紀末葉，注重個性發揮的後期印象派之後，二十世紀初葉，首先崛起的一個畫派就是「野獸派」（Fauvism）。

當一九○五年，巴黎的「秋季沙龍」舉行之際，有一群反抗學院派的青年畫家，紛紛提出個性強烈而自由奔放的作品參展。本來，「秋季沙龍」就是針對官辦「春季沙龍」的保守作風，而開設的一個代表畫壇新傾向的沙龍，等於給具有創造性的青年畫家們開放的一個門扉。在這個展覽中，通常被評為富新傾向的作品均特闢一室集體陳列，一九○五年這次展覽也沒有例外，一群青年畫家的新傾向作品包括馬諦斯（Henri Matisse）、甫拉曼克（Maurice de Vlaminck）、德朗（André Derain）、曼賈恩（Henri Charles Manguin）、盧奧（Georges Rouault）、馬爾肯（Albert Marquet 1875～1947）、鄧肯（Kees van Dongen）、佛利埃斯（Emile－Otton Friez）等。

批評家沃克塞爾（Vauxcelles），腳踏入這個展覽室，對這群青年畫家的激烈繪畫甚為讚賞。剛好在此室的中央，陳列了雕刻家馬爾克（Marque）所作的一件接近杜納得勒（Donatello 1386～1466義大利文藝復興初期的雕刻家）風格的學院派青銅雕刻＜小孩頭像＞。於是沃克塞爾指著這件雕像帶譏諷的口吻說：「看！野獸裡的杜納得勒。」

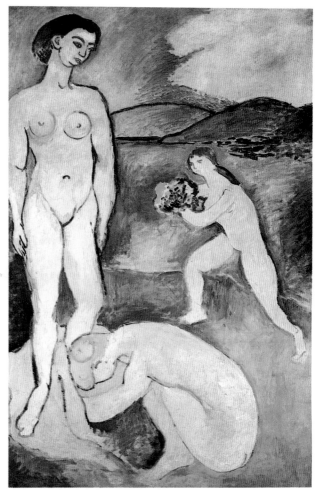

圖57 馬諦斯 奢侈、靜寂、逸樂 1907 油畫 210×138cm 巴黎國立現代美術館藏

圖56 馬爾肯 裸婦（通稱野獸派的裸婦） 1898 油畫

圖58 馬諦斯 生之悅 1905～06 油畫 175×241cm

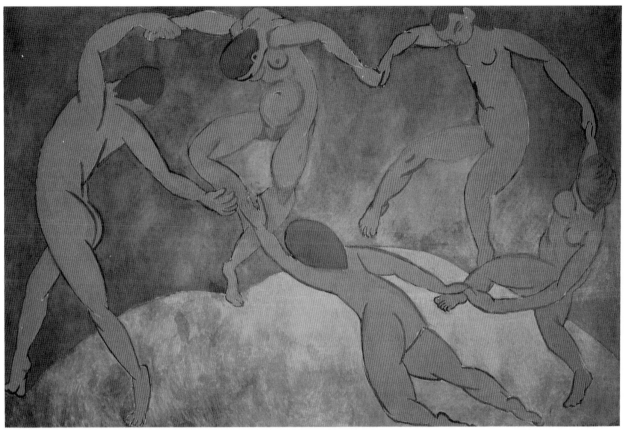

圖59 馬諦斯 舞蹈 1909～10 油畫 260×391cm 艾米塔吉美術館藏

圖62 盧奧 馬戲團小丑 1924 油畫 76×106.5cm 華盛頓菲力浦收藏

圖60　馬諦斯　卡米麗娜　1903～04　油畫　81.3×59cm
波士頓美術館藏

圖64　杜菲　海泳之女與貝　1925～27　油畫　116×89cm
巴黎國立現代美術館藏

因此，這句野獸（Fauves）的稱呼，便被一般人用來稱呼這群青年畫家，對於他們那激越奔放的繪畫稱爲「野獸派」Fauvism。那個特別展覽室，後來也被冠以「野獸檻」的別名。這就是本世紀「野獸派」的發端。

野獸派出現的一個有力動機，是一九〇三年巴黎舉行的梵谷畫展。梵谷繪畫的表現力，觸動了青年畫家的內在狂熱。印象派以來的新繪畫，多少帶有近代樂天主義以及自然主義的色彩，不能滿足急進畫家們的表現慾。從繪畫本質上的觀點而論，野獸派運動的發生可謂是歷史的必然性。野獸派運動，是對學院派的背叛，也是對感動力稀薄，表現不夠深入的印象派畫風的一種反抗運動。

此派的畫家們，慣用紅、青、綠、黃等醒目的強烈色彩作畫。他們以這些原色的並列，加上大筆觸，單純化的線條作誇張抑揚的形態，希望以此達到個性的表現，把內在眞摯情感，極端放任的流露出來。以最小限度的描繪，達到最大限度的美感之表現。

野獸派最主要的代表畫家包括：馬諦斯（1869～1954），甫拉曼克（1876～1985），德朗（1880～1954）等。他們三人在一九〇五年至一九〇八年之間的創作，均具有野獸派的特質，個性的表現極爲勇猛。其中尤以馬諦斯最足以稱爲野獸派的一代宗匠。他的畫很多以女人作主題，影響他最深的就是女性的美，他反複畫女人的形體，注意韻律的和諧與優美。＜奢侈‧靜寂‧逸樂＞和＜裸婦＞即爲其代表名作。

其他如馬爾肯、鄧肯等畫家亦曾加入野獸派的陣營，但不如前三者出色。至於盧奧（1871～1958）雖也被稱爲野獸派的畫家，但實際上，他的藝術與野獸派運動並無直接關係，只不過他曾參加一九〇五年的秋季沙龍，其奔放筆勢與強烈色彩，顯示有野獸派的傾向而已。

在另一方面，野獸派之注重純粹造形的表現，可以說是得自非洲黑人雕刻藝術的啓示。

這個在二十世紀初期首先興起的美術運動，從一九〇五年的「秋季沙龍」首次露面之後，引起了一致的注目，到了一九〇八年間發展達到絕頂。此派實際上不過盛行三、四年間，但它帶給其後的現代美術影響甚深。雖然在一九〇八年之後，野獸派的代表畫家均已捨去野獸派的特色之表現，但他們在轉向自己獨特創作之後，都從此而產生出特異的樣式，憑主觀去改變對象形體，使「美」成爲純粹感覺的象徵。此外，諸如杜菲、卡莫安、史貢扎克、杜士巴尼亞、羅蘭珊等法國畫家均染有野獸派的色彩。而且它的影響更遠波及國外，如奧地利的柯克西卡、比利時的佩爾梅克、美國的約翰馬琳等特異畫家，都受過野獸派的洗禮。

右圖65
羅蘭姍　二少女　1927　油畫

左下圖63
盧奧　娼婦　1906　水彩畫　29×
23.5cm　哥本哈根國立美術館

右下圖61
德朗　橋景遠眺　1905～06　油
畫　81.7×100.7cm　紐約洛克斐勒
夫婦收藏

表現派 (*Expressionism*)

印象派到野獸派等七個畫派，都是發軔於法國巴黎。到了二十世紀初期，歐洲其他國家也有新的畫派興起。首先我們應介紹北歐的表現派。

表現派（Expressionism）是二十世紀初葉興起於德國的藝術運動。不過早在十九世紀末葉，表現派的傾向即已瀰漫於北歐畫壇，諸如荷蘭的梵谷、挪威的孟克、瑞士的何德勒（Ferdinand Hodler 1853～1918）、比利時的安梭爾（Iames Ensor 1860～1949）均為此派的先驅者。表現派的興起，由於這些先驅們的開拓，指引出發展的方向。

這個畫派，反對忠實於自然的客觀再現的態度，反抗印象主義，同時又受巴黎野獸派運動的刺激。它是一支崛起自北歐的自然主義以外的新興畫派──反印象主義的近代畫派，融合了北歐的觀念，在冥想沈思中，強調精神的，主觀的一面，多趨於浪漫的傾向。因此表現主義繪畫完全異於印象派的微妙色調之描寫，而採用少數的強烈色彩對比效果。與單純化的著色相襯的，在構圖方面亦於緊密形式中，追求單純化。

所以，比較說來，此派的畫家是著重在精神性的顯現，認為藝術創作以精神為主，自然──包括眼睛所見的自然外形、感覺的現象等都是次要的。他們認為藝術的表現，絕非印象派的偶然性，而是絕對性、必然性，直入內在的真實。他們的作品，不是視野世界的印象，而是強烈的表現出人性赤裸的主觀狀態，掙脫一切外形和自然的約束，以精神的體驗，含蘊神秘性與宗教熱忱，達到忘我的狀態之呈現。

表現派運動，在一九〇五年逐漸明確的於德國形成，由一群急進畫家基爾比那、海肯爾、修米特·羅特魯夫、配比修坦茵、諾爾德、奧特·繆勒等，在德勒斯登組成「橋」派（Die Brücke），宣揚表現派。到了巴黎立體派的勃興期──一九〇九年時，康丁斯基、亞林斯基和馬爾克、繆特等在慕尼黑組成「新藝術家同盟」。此同盟分裂後，一九一一年康丁斯基和馬爾克為中心的一派發展為「藍騎

圖66　藍騎士成員：康丁斯基（坐者）、後列左起：瑪麗亞·馬爾克、馬爾克、肯勒、肯賓頓克、哈特曼，1911年。

圖67　慕尼黑第一屆藍騎士展海報　1901　多色石版紐約現代美術館藏

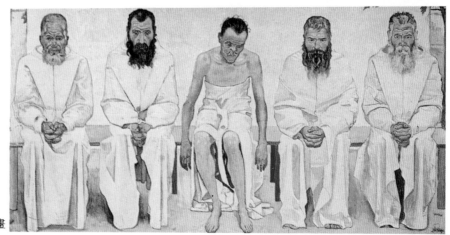

圖68　何德勒　疲倦的人生　1892　油畫

圖69　康丁斯基　即興18號　1911　油畫　141×120cm

圖72　基爾比那　裸之少女　1910～26　油畫
120×90cm　阿姆斯特丹市立美術館藏

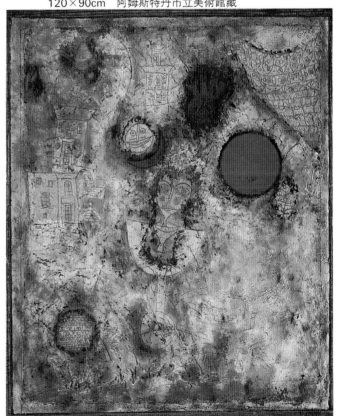

圖71　克利　神奇花園　1926　油畫　52.9×44.9cm
紐約古金漢美術館藏

左圖70　克利　悲傷的花朵　1917　水彩及蘸水筆　22.9×14.4cm
Anselmino敎授藏

士」（Blaue Reiter）運動。翌年在柏林，「飆」派（Der Sturm）美術運動又醞釀而成，並舉行第一屆展覽，展品包括柯克西卡、肯賓頓克（Heinrich Campendonk）、康丁斯基以及其他表現派的作品，這些都是表現派的擴展運動。慕尼黑的「藍騎士」，柏林的飆派和法國的立體派，義大利的未來派，正形成一條國際規模的前衛美術之共同戰線。

「藍騎士」的指導者康丁斯基，是表現主義的理論與信念最徹底的實行者。他追求至純的藝術，以抽象的色點及線條的律動在畫布上作交響樂般的表現，脫離對象及觀點，如同音樂最高的境界，以音律調和，傳遞出非言語所能說明的精神狀態。他認爲繪畫沒有理由固執於外在自然的再現，而應以形和色的組合、調和，達到最高、至純的境界。此

圖75 配比修坦茵 旭日東昇 1933 油畫 80×101cm 沙蘭德美術館藏

圖74 修米特─羅特魯夫 裸女 1913 98×106cm 柏林國立美術館藏

圖73　諾爾德　舞者　1920　油畫　106×88cm
司徒加特美術館藏

右圖76　馬肯　黃色之屋　1913　水彩　20.8×45cm
德南烏姆市立美術館藏

圖77　柯克西卡　山谷　1947　油畫　75×99.8cm
倫敦私人收藏

下圖78　馬爾克　紅馬　1911　油畫　120×181.3cm

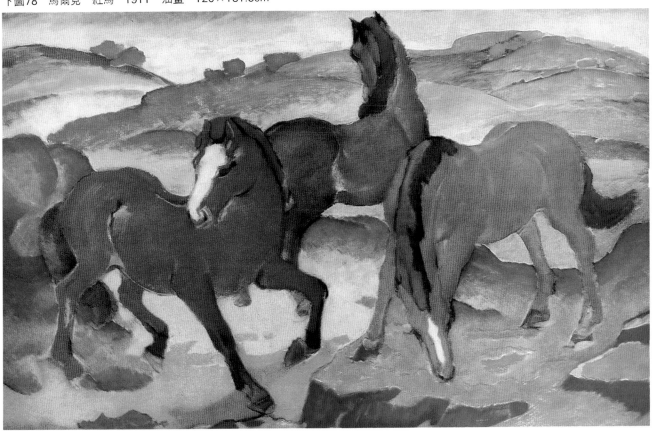

外，柯克西卡、配比修坦茵、馬爾克、克利、白克曼等都是表現派的重要代表畫家。不過，此派發展至第一次世界大戰後成爲深刻的反映戰後的時代思潮，更表現個性的精神體驗，轉變爲一種冷酷的分析。於是此一時期被稱爲德國的立體派（早期表現派曾被稱爲「德國野獸派」）。

此派繪畫傾向甚多，如康丁斯基是抽象的表現派，克利是幻想的表現派，基爾比那和配比修坦茵等爲具象的表現派，葛羅士及迪克士等爲諷刺的表現派。從繪畫開始，表現派的壯大聲勢，同時出現在文學上，後來並影響到雕刻及其他藝術。如雷姆布魯克以及巴拉赫都是表現派的代表雕刻家。總之，表現派在二十世紀初像狂飆的在德國興起，很快的影響及北歐各國，形成了二十世紀歐洲藝壇的主流之一。

圖79　亞林斯基　年輕姑娘　1909　油畫　101×75cm　烏貝達國立美術館藏

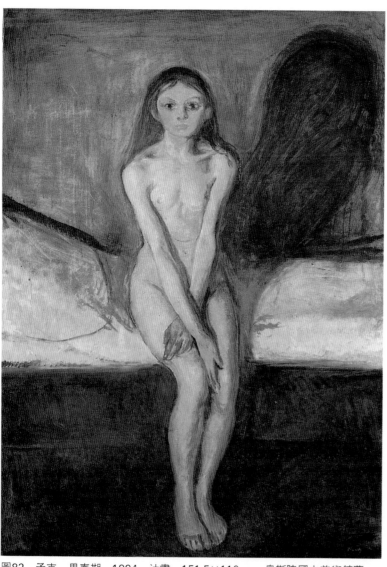

圖82　孟克　思春期　1894　油畫　151.5×110cm　奧斯陸國立美術館藏

右圖80　白克曼　歌劇姿態　年代不詳　油畫　120×83cm　司徒加特私人收藏

48

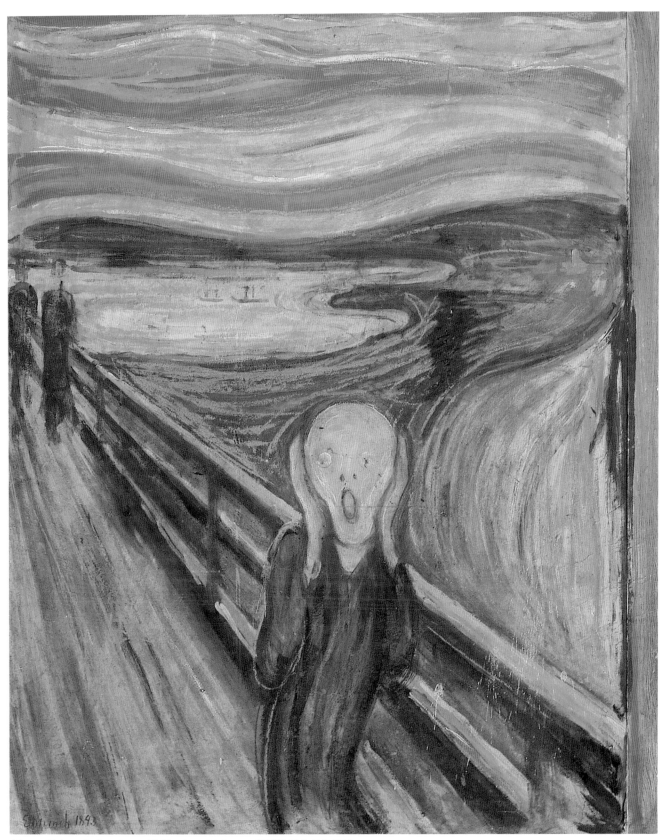

圖81　孟克　吶喊　1893　油畫　91×73.5cm　奧斯陸國立美術館藏

立體派 (*Cubism*)

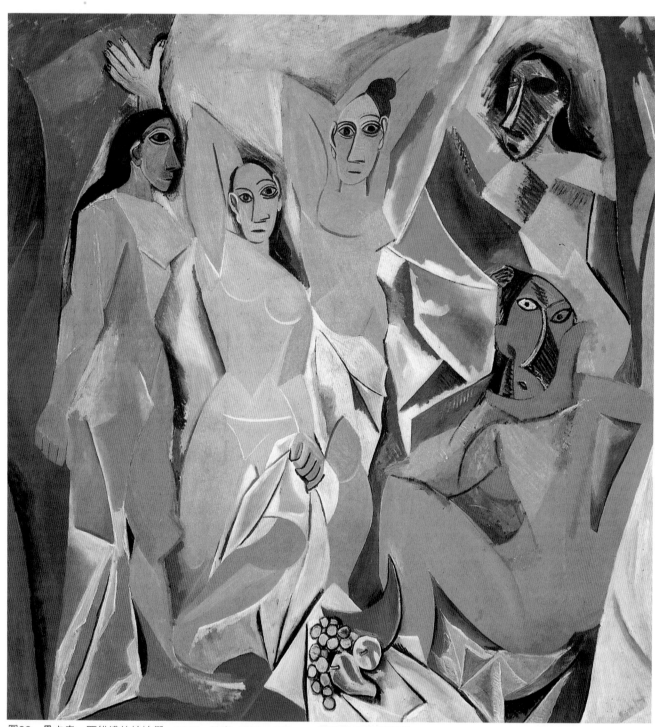

圖83　畢卡索　亞維濃的姑娘們　1907　油畫　245×236cm　紐約現代美術館藏

立體派（Cubism）是繼野獸派之後，在法國本土興起的一個本世紀最著名的畫派之一。野獸派繪畫追求單純化以及非洲黑人雕刻的造形，都是刺激立體派發生的因素。但是觸發立體派誕生最有力的卻是塞尙的繪畫思想。

「自然界的物象皆可由—— 球形、圓錐形、圓筒形等表現出來。」這是塞尙的名言，立體派就是以此理論作出發點。此派的畫家在作畫時即把自然的形象還原爲幾何學的圖形，以幾何圖形上的單純平面和立體，組成眞正實在的物象，他們在分解物體

圖85　畢卡索　桌上靜物　1914　貼裱鉛筆畫　私人收藏

上圖86　畢卡索　有水果的靜物　1915　油畫　63.5×80cm
俄亥俄州哥倫布美術館藏
左上圖84　畢卡索　遊戲者　1913～14　油畫　108×89.5cm
紐約現代美術館藏

構成要素，重新組合的畫面，並不是外在的寫實結果，而是表現內在的寫實成果。

立體派的繪畫，往往是「二個以上的幻影（複合）同時存在」，結果在同一畫面上，前方與後方的景觀，內部與外部的狀況，同時表現出來，這種注重空間的自由「移動」與「連結」，把「視覺」與「智識」上的經驗合成一致，相互結合的表現，正是立體派繪畫的特徵。也是過去所未有的繪畫樣式的創始，例如畢卡索的＜彈琴的少女＞即為代表作品之一。

畢卡索（Pablo Picasso 1881～1973）與勃拉克（Georges Braque 1882～1963）是立體派的兩位主將。畢卡索於一九〇七年畫出＜亞維濃的姑娘們＞，揭開了現代美術的序幕。這幅畫是立體派最初的作品，形的單純化與特徵強調的手法，顯受黑人雕刻的影響。不過立體派作品，開始受到世人注目則在一九〇八年。這一年巴黎的秋季沙龍展，勃拉克送七件作品參加，但只入選兩件。他憤而將全部的作品收回，並在康威利畫廊舉行個展讓大眾批判。這一年的秋季沙龍，野獸派的馬諦斯亦為審查委員之一，他看了勃拉克的畫，揶揄地說勃拉克的畫是在「描繪立方體」。批評家沃克塞爾便引用了「立體派」稱呼。相傳此即立體派名稱的起源。

不過，立體派真正形成流派，卻是在一九一一年。這一年巴黎的獨立沙龍第四十一號展覽室，完全陳列立體派的作品。此時古里斯（Juan Gris 1887～1927）、德洛涅（Robert Delaunay 1885～1941）、佛里奈（Poger de La Fresnaye

1885～1925）、勒澤（Fernand Leger 1881～1955）、羅蘭姍（Morie Laurencin 1885～1956）、法柯尼恩等有力畫家均集結在立體派的旗下。而立體派也從此開始作集體性的發表。同年並在巴黎以外的地區── 布魯塞爾舉行展覽。到了一九一二年，他們正式組成立體派集團，在巴黎的波恩西街畫廊舉行另一次展覽，並由詩人阿波里奈爾（Gnillaume Arollinaire 1880～1918是當時立體派的擁護者與指導者）在展出目錄中，正式地命名為「立體派」。

在這一次展覽中，新加入的計有：畢卡匹亞（F. Picabia 1879～1953）、杜象（Marcel Duchamp 1887～1968）、威庸（J. Villon 1875～1963）、史貢札克（A. Sgonzac）、阿爾貝爾·其羅、史維比、馬爾象、艾爾賓等新銳的畫家。在威庸的畫室裡，比卡匹亞、梅京捷（Jean Matzinger）、葛利斯（Albert Gleizes 1881～1953）等人還成立定期研究

圖87　勃拉克　勒斯塔克的房屋與樹　1908　油畫

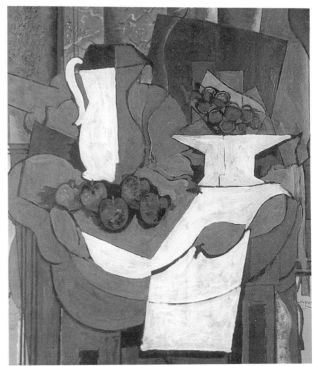

圖89　勃拉克　裝葡萄的蘋果醬盒　1926　油畫
100×80.8cm　威尼斯　佩姬·古金漢收藏

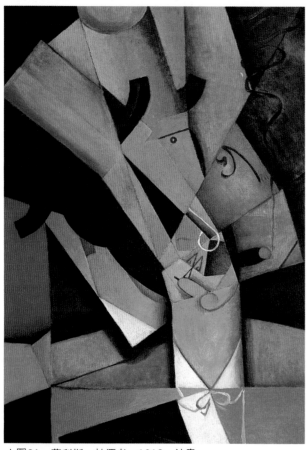

上圖91　葛利斯　抽煙者　1913　油畫
費城華茲瓦士美術館藏

右下圖90　葛利斯　早晨的餐桌　1912　油畫　54.5×46cm
荷蘭奧杜羅克勒拉·繆勒美術館藏

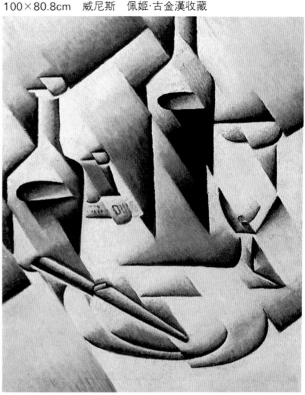

會，宣揚立體派。到一九一三年他們舉行第三屆展覽之後，集團的組織始解散。

立體派的發展，曾被劃分為三個時期：第一期是受塞尙影響而開始的一段時期，稱爲「初期立體派」。第二期是阿波里奈爾主導的科學的立體主義，又稱爲「思考的立體派」時代（一九〇九～一九一一），此即以純理則把所見事物的實體表現出來，省略了一切映在眼裡的形象及偶然屬性。由

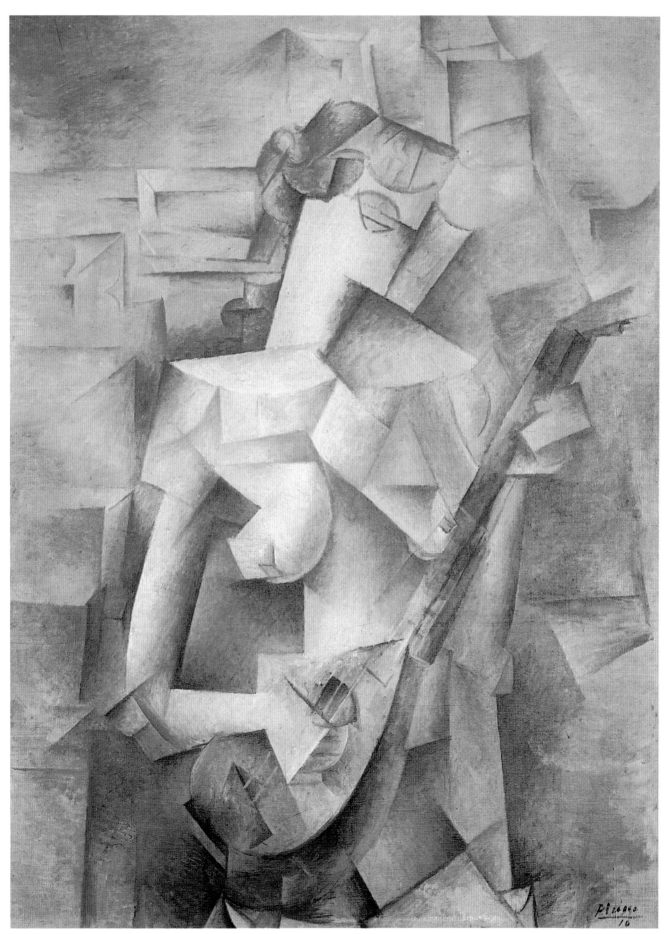

圖88　畢卡索　彈曼陀鈴的少女　1910　油畫

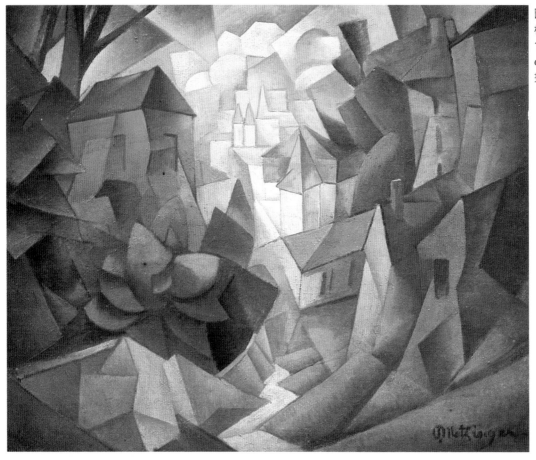

圖93
梅京捷　立體派的風景
1911　油畫　81.3×99
cm　紐約西洛尼·賈尼斯
畫廊藏

圖94　畢卡匹亞　春之舞
1912　油畫

左下圖92　威庸　Y.D.小姐的
肖像　1913　油畫　129×89
cm　洛杉磯美術館藏

一至二期是朝同一方向發展。進入第三期，此運動
漸達高潮，嚴格地以理論的觀點創作。但也漸次走
向個性的發揮，開始分歧，形成兩派：一是抑制形
的分解，摻入某種程度的寫實要素，被稱爲「寫實
的立體主義」。另一派則反對此種趨向，而進入抽
象的方向，後來成爲「立體派的抽象藝術」先驅，
葛利斯和艾爾賓（A. Herbin）即屬此派。

「印象派的畫是色的音樂，立體派的畫則是形的
音樂。」從形的分析到綜合，立體派名家輩出，作
品如林。到了後來，立體派反而落入後起者的手
中，畢卡索與勃拉克均已遠離了此派。

立體派從巴黎興起後，給西歐繪畫影響甚大，義
大利的未來派、德國的飆派、馬勒維奇的抽象主
義，均受此派影響。而且它還波及雕刻、建築、工
藝以及舞臺美術。

歐爾飛派 *(Orphism)*

當立體派發展至後來，名家輩出，作品如林，到了一九一四年至一九一八年，已經到達一個分歧點，與原來的立體派意義不盡相同。換言之，立體派已經發展出很多支派。這些支派中，較爲著名而在美術史上能夠站住腳的有：歐爾飛派、機械派以及純粹派。這裡我們先談歐爾飛派。

歐爾飛派（Orphism）一詞是由希臘神話中的音樂名手歐爾飛斯（Orpheus）之名而來的。立體畫派的指導者詩人阿波里奈爾，對畫家羅貝爾·德洛涅（Robert Delaunay 1885～1941）在一九一一年以後的新畫風，特地稱之爲「立體主義的歐爾飛斯」，因此德洛涅便被稱爲歐爾飛派的代表畫家。

德洛涅原是立體派的一個分派「Section d'Or」，畫風上脫離了說明式的形象，進入純粹的立體主義的方向，完全與實際的自然無關，而企求憑想像與本能去創作。運用抽象的形與色，組成律動的感覺，在音樂的韻律與構成之中，表現速度

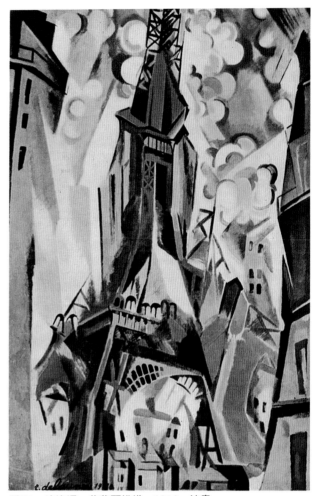

圖97　德洛涅　艾菲爾鐵塔　1910　油畫

感與運動現象，等於是結合了立體派與未來派的一些要素。

阿波里奈爾在其所著的《立體派畫家論》中，曾說明歐爾飛主義有如將文學上的「同時主義」（Simultanéisme），應用到造形藝術上。一九一三年，布勒茲·桑德拉斯所著的一本散文中，德洛涅夫人蘇妮亞爲這本散文集，作了數幅彩色的歐爾飛派樣式的插畫，阿波里奈爾認爲這是第一本同時主義的書，也是歐爾飛派繪畫首次作爲插畫之用。

此派最著名的畫家即爲德洛涅及其夫人蘇妮亞。從點描主義轉變過來的德洛涅，在一九〇八年時爲聖塞夫蘭寺院的迴廊，描繪巴洛克效果的壁畫，以凹球形似的透視方法表現一個別緻的現象。一九一一年，他畫其聞名的「艾菲爾鐵塔」表現了宇宙的速度感。此後，他即以圓形的組合，配上鮮麗的色彩，構成帶有音樂韻律般的畫面。＜律動＞爲其代表作之一，採取圓形的變化，紅黃藍的豔麗原色，對比的並置畫面。因此，歐爾飛派的繪畫，可說是將立體派所拒絕否定的豐麗色彩，再度帶入畫面。

蘇妮亞（1885～）以從事流行與裝飾美術的領域之創作，而受矚目，她的作品參加一九二五年巴黎的

圖99　克普卡　牛頓圓盤（三個色彩的逃亡曲之研究）
1912　100×73.6cm　費城美術館藏

圖95　德洛涅　同時窗　1911　油畫　46×40cm

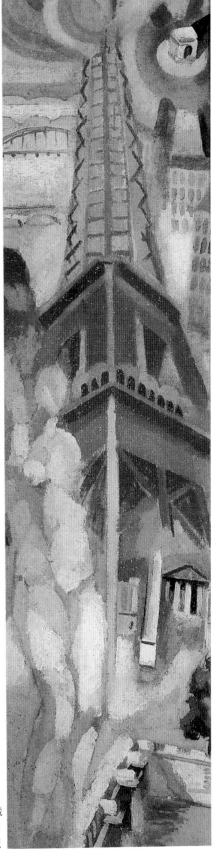

圖98　德洛涅　韻律
（同時的圓環）
1912～13　油畫

「裝飾美術博覽會」，風靡了當時的流行界。這也
是立體派──歐爾飛派應用至裝飾美術，最極端的
一個例子。此派的抽象圖形與線條的變化式樣，很
顯明的影響到現代生活的裝飾設計。還有此派的繪
畫樣式，頗適合於紀念碑式的壁畫，在這方面的應
用也極顯著。

　此外，歐爾飛派的畫家，尚有法蘭克·克普
卡（Frank Kupka 1871～1957）。他的畫題如＜三
個色彩的逃亡曲＞、＜褐色線條的獨奏＞等，都與
音樂的調子有類似性的接近。這個傾向，到戰後發
展為亨利·瓦朗西等的「音樂主義」（Musica-
lism）。音樂主義的第一屆沙龍，由愛德華·艾里
奧擔任名譽會長，當它揭幕時，批評家傑曼·巴桑
曾指出這種繪畫是反映時代的有趣實例。連一向否
定現代派藝術的保守派批評卡繆·莫克勒爾也擁護
此派新藝術。這派運動的一大特徵是參加者包括了
不同國籍畫家，例如美國的貝蒙特，在一九三一年
舉行個展時，在畫框上書寫了名曲的樂章，在會場
上演奏鋼琴。

　德洛涅的畫因為帶有音樂性的韻律，所以被稱為
歐爾飛派。在歐爾飛派的繪畫出現後，不僅發展出
表現色彩音樂觀念的音樂主義繪畫，更產生了許多
繪畫與音樂相結合的新例子，譬如紐約的「非形象
繪畫美術館」（Museum of Nonobjective Paint-
ing後來改稱為古金漢美術館），在一九四七年二月
舉行抽象繪畫展，會場上播放著巴哈及其他唱片音
樂，充滿音樂的氣氛，而展出作品的畫題，也都與
音樂有些關連。因此，我們可以說，歐爾飛派是促
使繪畫與音樂結合的一個開端。

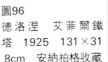

圖96
德洛涅　艾菲爾鐵
塔　1925　131×31
8cm　安納柏格收藏

機械派 (*Mechanism*)

機械派（Mechanism）的繪畫，是由法國畫家勒澤（Fernand Leger 1881～1955）所創始的。

費爾南·勒澤原是立體派的代表畫家之一。在近代畫壇上，很多畫家往往以改革者或宗派領袖自居，他們都不願屬於某一固定的繪畫團體，而希望獨出心裁的創出自己的面目，勒澤就是其中的一個例子。

勒澤在一九〇七年至一九〇八年時，受塞尚的畫風所影響，畫面的組合以各種圓筒形、半圓形構成幾何學的形態，很多以風景和人物為題材的畫，都以如此的手法去處理。這種繪畫，引導了他追求新空間的表現，促使他在一九一一年時，參加了幾何學畫風的立體派繪畫運動。

到了第一次世界大戰之後，他從「機械的世界」發現了繪畫的新主題，終於由立體派一變而為機械主義的創始者，確立獨自的機械畫風。因為當第一次世界大戰爆發時——一九一四年，他入伍服役，最初擔任工兵，後來在戰火中做過擔架兵。當時新發明的汽車、飛機、戰車和巨大的大砲——這些民眾俗語中的機械怪物，給予勒澤的印象極為深刻。由於戰爭的體驗，使他的繪畫完全改變，所以在一九一七年以後，勒澤便大膽地以特別的造形語言，表現機械與工業文明的印象。

例如他的作品＜圓盤＞（一九一八年作）、＜都會中的圓盤＞（一九一九年作），以及＜人群＞（

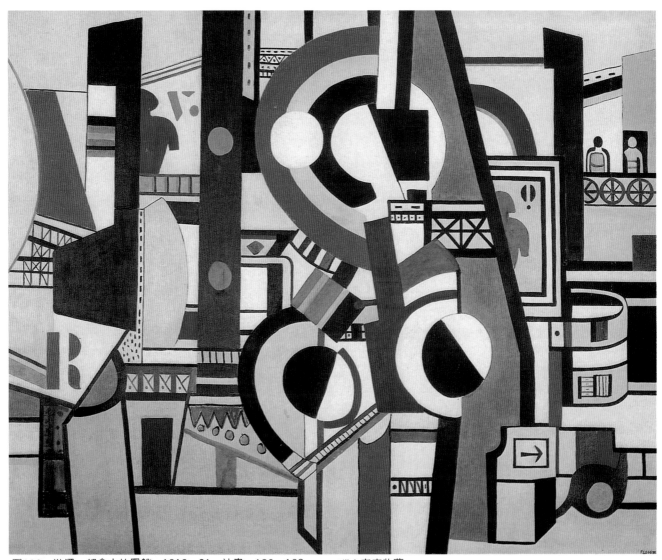

圖102　勒澤　都會中的圓盤　1919～21　油畫　130～162cm　瑞士泰森收藏

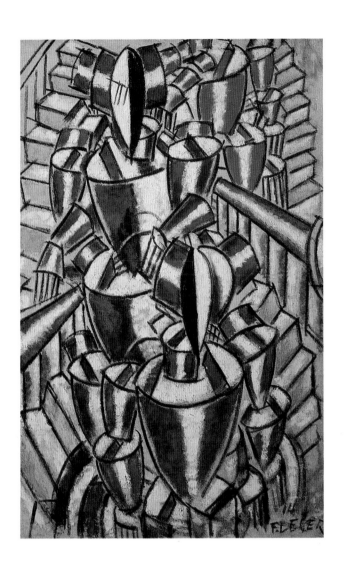

圖100　勒澤　圓盤：構成　1918　油畫　65×54cm
左圖101　勒澤　樓梯　1914　油畫　144.5×93.5cm
斯德哥爾摩現代美術館藏

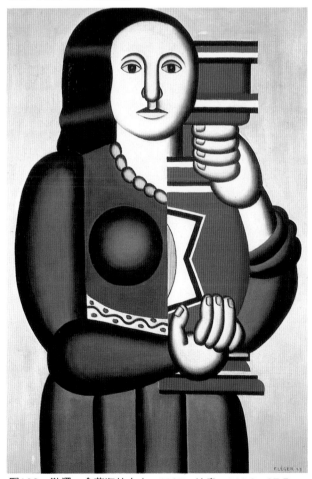

圖103　勒澤　拿花瓶的女人　1927　油畫　146.3×97.5cm
紐約古金漢美術館藏

一九一七年作）等，都是在描繪現代機械文明的印象，保持了嚴格的造形性。勒澤希望在作品裡，征服甚至操縱機械化的世界，即使描寫人物，這些人物的肢體也完全像是一種機械的樣子，如＜人群＞一作即很顯明，初看那形體彷彿毫無人性感覺的機械構成，但在感覺的反面，卻可看出一種表現強烈的浪漫氣息與感傷調子。也因此批評家有意稱他是「機械的浪漫主義者」。

他在一九一九年以後，所作的很多「都會」或「風景」一類的畫，大都也具備了這些特質，有人認為勒澤的「人群」等造形性嚴肅，像機械般冷銳的構成作品，實為戰爭所賜予他的禮物，在鍛鍊中所得來的忍耐力，使他描繪出這種著重理智的繪畫。

勒澤創作「機械派」的繪畫，並沒有像其他某些流別的首倡者那樣發表宣言，他完全以自己的創作去闡述他的機械主義畫風。我們可以說勒澤是受畢卡索和勃拉克的刺激，從而研究塞尚的理論，而接觸到當時的物力論（Dynamic），以力與能為一切現象的根本。再加上戰爭給予他的感受，於是他利用機械的要素，暗示現代都會組織廣大場面，探

59

圖104
勒澤 人群 1917 油畫 145.7
×113.5cm 威尼斯佩姬古金漢收
藏

圖105
勒澤 穿藍衣的女人 1912
油畫

取「視覺的綜合」而形成全體的效果。又利用塞尙
的繪畫原理,把一切現象當作純物理法則運動的必
然現象。這些要素的綜合運用,造成他的繪畫具有
強烈的機械感。

　　在一九二一年開始,勒澤從事於芭蕾舞臺的裝飾
設計,就在這段期間之後,他的藝術進入了另一新
的領域,雖然他的繪畫造形,多少仍潛留著過去的
畫風,但是已經不能算是機械主義的作品。所以一

般美術史家所指的「機械主義」的作品,在狹義上
來說,實是指勒澤從一九一七年至一九二○年之間
的創作。當然,他的這種機械主義的作品,反映了
機械文明,也顯示了機械文明所帶給人類的影響,
在藝術上來說,完全打破了過去的美學觀點。

　　因此,在這方面,勒澤的機械派繪畫,的確帶給
後代畫家不少啓示。

純粹派 (*Purism*)

圖106　詹奴勒（柯比意）　微光微光路燈靜物畫　1922　油彩畫布

圖106-1　詹奴勒（柯比意）　杯與瓶靜物畫　1933
51×42cm　鉛筆蠟筆

純粹派與歐爾飛派同樣是從立體派分離出來的，主張純化「造形言語」的繪畫運動。不過，純粹派的造形帶有機械性，不同於歐爾飛派的音樂性。

一九一八年時，畫家阿梅杜·歐贊凡（Amédée Ozenfant　1886～1966）與詹奴勒（Charles－Edouard Jeanneret 1887～1965）開始提倡純粹主義（Purism）。這個主義以立體派的幾何學造形為出發點，特別強調以清澄、明確、端麗的線條形體，作機械式的組合，更深一層的探討構成的性質。追求「永恆而普遍的形體」之畫面構成，儘量避免作者的個性感情要素介入在內。一九一九年至一九二五年，歐贊凡與詹奴勒兩人主編《新精神》（L. Esprit Nouveau）雜誌，擁護他們的這種立場，從多種角度上，鼓舞新造型機能的精神。

純粹派的作品，很多是取材自日用品，例如飲食器具、壺罐、瓶杯等類物品，予以半抽象化，構成一種不受時間、空間所拘束的普遍的造形。畫面帶有率直平面的裝飾性質，依據色彩理論去組織構成。例如詹奴勒的作品＜構圖＞，就是一幅純粹派的代表作。畫面的造形，採用杯瓶等日常生活所見的物品，作重複的並置，組成機械性的造形。

詹奴勒原是今日著名的現代建築大師柯比意（Le Corbusier）的本名，他以正確而純粹的機械形態，具體表現在繪畫上，同時主張作品的主題，應取自歐洲任何階層的人都能瞭解的具體物品。機械圖線的清純，較新印象派畫家秀拉的純粹色彩組織，更具純粹性，以及立體派所追求的面的透明性等，都是他的繪畫之特徵。一九二一年以後，柯比意以同樣（機械時代）的美學，應用到建築藝術上，對現代建築形式，有很大的影響力。一九二三年時，他出版了一本劃時代的著作《Versune Architecture》。

純粹主義的另一代表畫家歐贊凡的作品，也是以各種日常所見的物品，構成幾何學的造型，色彩清澄明快，並著重於面的分割。

總而言之，巴黎的純粹派繪畫運動，可說是與德國的包浩斯、俄國的構成派、荷蘭的新造形派等諸藝術運動相呼應。純粹派運動發展至一九二五年時，即告結束。此派兩位代表畫家，在一九二五年以後，都轉而專心致力於自己的藝術創作。

按：歐贊凡在第二次世界大戰中赴美，在紐約開

圖108　歐贊凡　浴者　1931　油畫　巴黎現代美術館藏

圖109　歐贊凡　主題變奏曲　1925　油畫　巴黎現代美術館藏

設美術學校。一九四七年十月曾舉行個展，展出＜洪水＞為題的畫，其中有一幅是在三公尺半乘四公尺的畫布上，描繪了一片青色，有如水與天空的感覺，這色彩上有一白色尖立方體的房屋飄浮著。批評家認為他的畫面，表現了宇宙的荒廢感。

柯爾比西(即詹奴勒)則在戰後設計了很多著名的現代建築，他是紐約聯合國大廈建築的設計委員(共十名)中重要的一分子，他實現了他所理想的「機能建築」。他所理想的都市計劃建築也實現了一部分。一九六六年夏天這位現代建築大師逝世於尼斯。

未來派 *(Futurism)*

圖110　下樓梯的杜象（未來派繪畫代表作之一：杜象的「下樓梯裸女」即以此視點畫出）　艾里奧特·艾里索封攝影

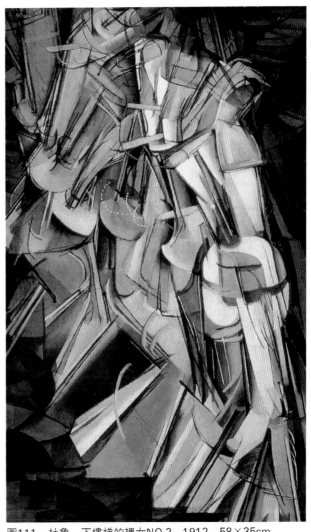

圖111　杜象　下樓梯的裸女NO.2　1912　58×35cm
美國費城美術館藏

當立體派在巴黎興起之後，緊接著義大利也有一個藝術上的革新運動出現，這個運動即為義大利藝壇本世紀第一個興起的畫派——未來派(Futurism)。它雖是透過立體派而產生，但卻與立體派的主張全然不同。

一九○九年二月詩人馬里奈諦(F. T. Marinetti 1876～1944)在巴黎的《費加羅報》，發表「未來主義宣言」。這個宣言否認傳統的藝術，狂熱的高唱機械的力動與速率之美，宣言中有一段寫著：「我們敢宣言世界偉大的美是由速率的美造成的，像裝著火的機管、子彈在彈道上，又像發著吼聲前進的汽車，實在比『薩摩色拉肯』(Samothrace)的勝利女神還要美。」從他們的宣言中，可以看出未來派的根本主張，是在謳歌現代科學、機械工業的發達，以及近世的革命政治、社會激動的生活等。也因此，他們反對過去那些描寫沈鬱的靜態之藝術作品。

在馬里奈諦的未來主義宣言發表了一年之後，義大利畫家包曲尼(Umberto Boccioni 1882～1916)、魯梭羅(Luigi Russolo 1885～)、巴拉(Giacomo Balla 1871～1958)、卡拉（Carlo Carrà 1881～1966)、塞凡里尼(Gino Severini 1883～1966)便在工業都市米蘭，發表了「未來派畫家宣言」，把馬里奈諦的理論實際應用到繪畫創作，以期創造新式的美。直到此時才出現了未來派的繪畫和雕刻。過去的很多畫派是先出現作品，然後形成畫派。但是未來派卻是先有一種主義，發表宣言鼓吹，然後才出現作品。

此派作品的特色就是如宣言所說的，否定了過去一切傳統藝術，以動態感的線條，形與色彩，表現騷動的現代生活，讚美機械文明，而不描寫任何靜止狀態。他們的繪畫更強調速度感、空間的崩壞、物體的透明以及噪音的韻律。反對立體派的靜止性

圖112 杜象 裸體（速寫）：火車內悲傷的年輕男予 1911
～12油畫 98×71cm 威尼斯佩姬古金漢收藏

圖113 未來派倡導者：由左至右爲魯梭羅、卡拉、馬里奈諦、
包曲尼、賽凡里尼。

圖114 賽凡里尼 沼澤二芭蕾女郎 1914 油畫
100×80.5cm 威尼斯佩姬古金漢收藏

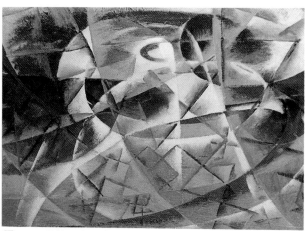

圖115 巴拉 自行車城十謠傳 1914 油畫 100×80.5cm
威尼斯佩姬古金漢收藏

與無主題性，但卻吸收了立體派的同時性的表現技
法。爲了追求力動性，他們把線條的力予以具體
化，而且喜用激烈的色彩、弓箭狀的斜線、銳角、
螺旋形來表現。舉凡喧囂、動力、速率等如同機械
般的節奏，都成爲他們創作的中心。例如＜下樓梯
的裸女＞是一幅未來派的代表作，畫一裸女走下樓
梯，以很多前後重複的線條來表達，造成緊張的動
態感，在畫面上表現速率美。作家杜象（Marcel
Duchamp 1887～1968)原籍法國，一九一二年他受

未來派的影響而作此畫，此畫爲費城美術館收藏，
已成無價之寶。

因此，這派的畫，爲了表現持續性── 即時間的
經過，在技法上，著重時間性的表現，例如寫人體
的動態、跳舞、描繪疾馳的汽車，畫一個彈琴者的
手，可以描繪七八隻的重複影像，畫疾走的馬，可
以把腳畫成二十隻，表現其動態。追求一個「動」
的世界。

未來派的代表畫家，即爲前面所提的發表「未來
派畫家宣言」的五人，其中，包曲尼在一九〇九年
認識未來派運動的倡導者馬里奈諦，是此派的重要
作家及理論家，他還把未來派的繪畫理論首用於雕
刻，作一件雕刻品，其形態依其環境、四周的狀況
而變化，否定自然形體的界限，以達到運動感的表

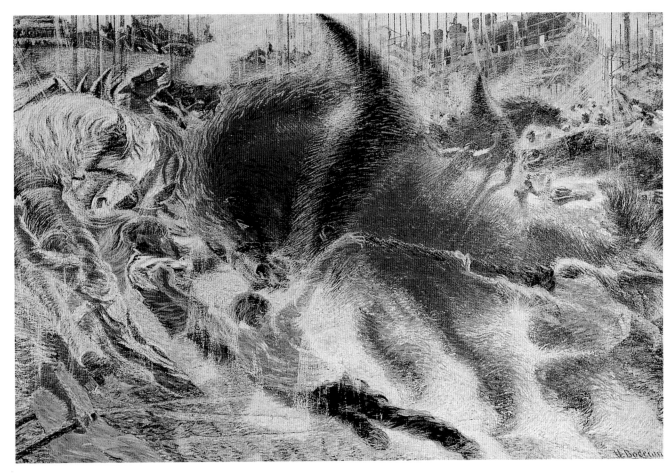

圖116
未來派的詩　1919

上圖117
包曲尼　都市　1910　199.5×301.2
cm　古金漢基金會收藏

右圖118
巴拉　在陽台上奔跑的小女孩
1912　油畫

圖123　馬琳　下曼哈坦　1922　水彩畫　55.37×68.58cm
紐約現代美術館藏

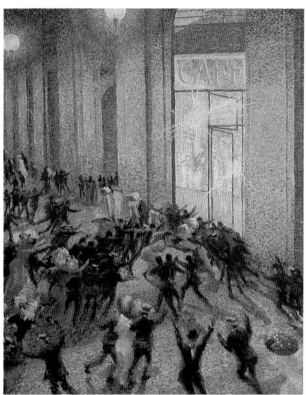

圖119　包曲尼　大迴廊的騷亂　1910　油畫　76.2×64.1cm
米蘭私人收藏

圖120　塞凡里尼　藍衣舞者　1912　油畫　61×46cm
米蘭私人收藏

右下圖121
魯梭羅　光之家　1912　油畫　99.4×100cm　巴塞爾美術館藏

現。卡拉也是在一九〇九年認識馬里奈諦，翌年加
入未來派，並參加未來派展覽多次，但在一九一五
年離開了此派，而作「形而上繪畫」。包曲尼在第
一次世界大戰時，因墜馬而死亡。

　　未來派從米蘭興起後，一九一二年開始在巴黎舉
行展覽，接著歐洲各大都市都舉行未來派的巡迴
展，其宣言風靡一時，直到一九一五年義大利興起
了新的畫派「形而上繪畫」，未來派的勢力隨之分
散而消滅。在短短的五、六年之間，未來派對於其
他國家的藝術影響甚為強大，諸如法國後期的立體
派、純粹主義，英國的旋渦派（Vorticism），構成
主義，以及後來的達達派（Dadaism），均受未來派
的啟示與影響。如＜拿波里灣上空的空戰＞——葛
赫拉杜‧道杜里（Gherarado Dottori）的作品以及
美國水彩畫家約翰‧馬琳（John　Marin）的作品＜
下曼哈坦＞顯然受了未來派的影響。

圖122 巴拉 街燈－光的習作 1909 油畫 175×115cm 紐約現代美術館藏

旋渦派 (*Vorticism*)

本世紀初葉，巴黎畫壇掀起了新繪畫運動之後，德國、荷蘭、義大利、瑞士等地先後都有不同的畫派出現。但是英國畫壇則顯得頗為靜寂。巴黎的後期印象派作品，在一九一〇年運至倫敦展出，給當時沈悶的英國畫壇，帶來一種喚醒的作用。其後巴黎的立體派，以及義大利的未來派，傳入英國，刺激了英國畫壇產生了二十世紀初葉英國唯一的繪畫運動——旋渦派(Vorticism)。

旋渦派是在一九一四年受立體派和未來派的影響而產生，由英國的畫家、評論家威達姆·魯易士(Wyndham Lewis 1884~1957)所倡導。他在一九一四年創刊《疾風》(Blast)雜誌，就在《疾風》創刊號出版的同時，他開始倡導旋渦主義。至於「旋渦」名稱的由來，則是引用了這個雜誌的副題「旋渦」(Vortex)而來的。

參加此一藝術革新運動的包括了羅勃茲(William Roberts)、瓦池華士(Edward Wadsworth 1889~1949)等畫家，以及高迪埃－勃塞斯卡(He-nri Gaudier－Brzeska 1891~1915)和艾普士坦茵(Jacob Epstein 1880~1959)等雕刻家。文學方面，美國的文學家、詩人龐德(Ezra Loomis Pound)亦曾協助此派的推展。

威達姆·魯易士在他的《疾風》(一九一四至一九一五)和《新人》(The Tyro)雜誌(一九二一年至一九二二年)裡，對英國舊藝術的感傷主義，曾大加抨擊。他所倡導的旋渦派，即是主張表現動力之美，反對英國傳統藝術的沈靜作風。龐德曾說了一句話：「旋渦是精力的最高點，在力學裡面發揮最大的效果。」因此，我們可以說，旋渦派在理論上是根據立體派與未來派，特別是未來派所讚美的速率動力之美。他們以「旋渦」型為世界觀的象徵。帶有濃厚的未來派色彩。所以此派也被解釋為用旋渦做繪畫單位的未來派主義之一。

當第一次世界大戰爆發時，這派藝術運動的發展即告中斷，戰後又由一部分畫家組成命名為「X集團」(X Group)的新繪畫集團，繼續活動下去。X

圖124　羅勃茲　乾草堆　水彩及鉛筆　34.92×52.7cm

集團係由魯易士、瓦池華士、羅勃茲等旋渦派的原來作家，再加上倫敦集團的畫家吉那（Charles Ginner）、德普森（Frank Dobson）、瑪克納特‧柯華（Mcknight Kaufer）、艾查斯（Frederick Etchells）等所組成。在第一次世界大戰後至二次大戰之前，此集團活動了一個時期。

圖125　羅勃茲　縫衣者　1932　油畫　倫敦泰特美術館藏

圖129　艾查斯　構圖　1941　水粉及鉛筆　31.5×23cm

圖126　羅勃茲　電影　1912　油畫　91.5×76cm　倫敦泰特美術館藏

圖128　魯易士　構圖　1913　水彩及鋼筆、鉛筆　34×26.5cm　倫敦泰特美術館藏

圖127　魯易士　艾蒂‧斯特薇　1923～35　油畫　86×112cm　倫敦泰特美術館藏

圖130　艾普士坦茵　鑽石機　1913～14　銅鑄　70.5×58.5×44.5cm　倫敦泰特美術館藏

圖132 道杜里 拿波里灣上空的空戰
1942 油畫

圖131 高迪埃－勃塞斯卡 紅石舞者 1913
43×23×23cm 倫敦泰特美術館藏

統一派 (Unit One)

下面我們對第一次世界大戰之後，活躍在英國畫壇的另一藝術集團「統一」，順便作個簡介。「統一」原名爲「Unit One」，這個藝術集團並沒有一貫的主張，每位作家都保持著自己的作風，只是他們都團結在一起，創作新藝術。主要作家包括斑·尼柯遜（Ben Nicholson 1894～）、瓦池華士、比谷（John Bigge）等純粹抽象畫家，以及雕刻家亨利·摩爾（Henry Moore 1898～1986）、黑普瓦絲（Barbara Hepworth）等，他們兩人都屬於有機系統的抽象作家，摩爾有一段時期接近超現實主義，黑普瓦絲則發展爲純粹抽象。不過一般英國畫家從事創作，多不受繪畫主義所左右。畫家那修（Paul Nash）也曾支持超現實主義，但後來也改變，此外，這個「統一」集團還包括了建築家考茲（Wells Coates）和魯卡士（Colia Lucas）等。當此藝術集團解散後，以上這群年輕一代的畫家們都團結在《Axis》雜誌下，從事個人的創作。另外，倫敦尙有一個現代建築研究所的集團，也對英國現代藝術發生了影響力，這個集團簡稱M.A.R.G.（Modern Architectural Research Group）。一些新銳建築家瑪克斯維爾·佛萊、蒙頓·詹德、威爾茲·考茲都包括在內。他們與古羅畢斯、莫荷里·那基等都保持密切關係。給予英國的抽象藝術莫大的刺激。

圖133 尼柯遜 繪畫 1937
油畫 159.5×201cm
倫敦泰特美術館藏

圖137 摩爾 轟炸後的早晨 1940 水彩、蠟筆 63×55cm 美國華茲瓦士美術館藏

圖134　尼柯遜　五月 I　1957　74.93×59.69cm
紐約Stephen kellen收藏

圖138　那修　死者之屋　1932　水彩

圖135　尼柯遜　浮雕　1934
海倫·莎桑蘭德收藏

圖139　那修　巨石的風景　油畫
50×70.9cm　倫敦國家畫廊藏

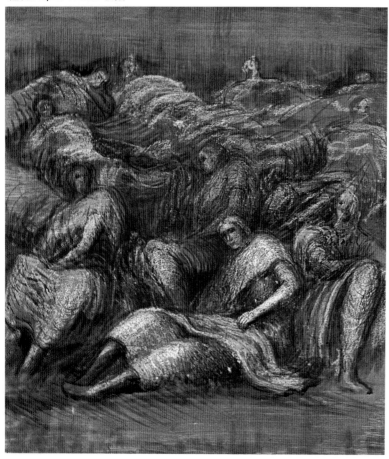

左圖136　摩爾　防空洞裡的女人　1941
蠟筆、水彩、鉛筆　48×43cm

構成派 (*Constructivism*)

構成派(Constructivism)是現代美術上，反寫實主義中最極端的一派，它排斥描寫自然印象的表現，創造單純的幾何學形象的構成，描繪純粹理智的畫面。

在諸流派之間，構成派接受了立體派的貼裱及浮雕技法，同時也吸收了絕對主義與塔特林派繪畫的原理主張。絕對主義(Suprematisme法語)是一九一三年興起的幾何學抽象繪畫運動，由馬勒維奇(Kasimir Malevich 1878～1935)所倡導。塔特林派(Tatlinism)與絕對主義同時興起，由雕刻家塔特林(Vladimir Tatlin 1885～1953)所創始，自由的採用鐵線、木材、玻璃等材料創作，從事嶄新的構成表現。它在一九一九年時發展為構成派。

當一九一九年前後，馬勒維奇、塔特林以及戈勃(Naum Gabo 1890～1977)、貝維斯納(Antoine Pevsner 1886～1962)、羅特欽寇(Aleksandr Rodchenko 1891～1972)等畫家即積極推展構成派運動。到一九二〇年這幾位創始畫家舉行了綜合的構成派展覽會。塔特林和羅特欽寇的構成派作品，有些強調政治性，蘇俄極權政府的美術政策自不願意他們這種反寫實的藝術發展下去，所以在一九三〇年，塔特林與羅特欽寇的一派即完全解散而消滅。相對的，戈勃與貝維斯納等人作品則僅從事藝術性的純粹造形之研究，唯物論者對他們的作品大為反對，於是這些愛好自由的蘇俄藝術家，為了追求藝術創作自由，他們反對共產主義

圖142 馬勒維奇 黃、橙、綠 1915 油畫

圖141 塔特林 角落反轉浮雕 1916

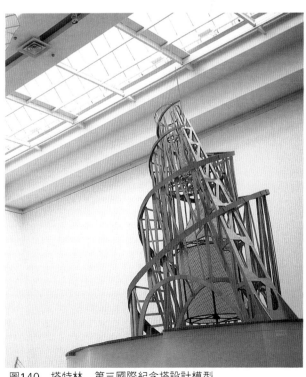

圖140 塔特林 第三國際紀念塔設計模型
1920（1992－93重作）

圖147　貝維斯納　義大利女人頭像　1915　油畫
81.3×81.3cm　巴塞爾美術館藏

上圖145　戈勃　女人頭像　1917～20　賽璐珞‧金屬版
62.2×48.9cm　紐約現代美術館藏
右圖146　羅特欽寇　抽象的構成　1918　水彩　33×15cm
紐約現代美術館藏‧
左上圖143　馬勒維奇　女性胸像　1928　油畫　58×48cm

，在一九二一年逃出俄國，到德國，加入建築家古羅畢斯所創辦的「包浩斯」藝術實驗學校。後來戈勃與貝維斯納又從德國到巴黎，參加巴黎的「抽象創造」集團，接著轉往紐約，及倫敦居住了一段時期，最後貝維斯納在一九三〇年歸化法國，一九六二年逝世於巴黎。戈勃則在一九五二年入籍美國，住在康湼狄克州。馬勒維奇一九三五年逝世於巴黎。今天，我們談構成派，主要的是以馬勒維奇、戈勃和貝維斯納等人的藝術作為代表，因為他們脫離了俄國，獲得藝術創作自由，所以他們的構成派繪畫和雕刻，一直不斷發展，而在藝術上獲得甚高評價。

馬勒維奇的畫，最能解釋構成派的特色，他認為繪畫應該追求純粹感情和知覺的絕對性，所以他的畫，多以幾何學形體色面，構成畫面，從事純粹造形的安排。＜絕對性＞便是其代表作，他以純粹感情，探究對象的極度造成，作成此畫。在距他作此畫將近五十年之後的今天，世界藝壇興起的歐普藝術（Op Art），在造形的表現上，就受了他的構成派

繪畫之影響。

貝維斯納與戈勃原是兄弟，貝維斯納比戈勃大三歲，他們兩人的藝術，揉合了空間以及靜的韻律，並加入運動學的、力學的要素，以此兩個時間的基本要素為基礎，著眼於新繪畫和雕刻的創作。不過，他們兩人在構成派的抽象雕刻上，成就較大，也佔了頗為重要的地位。

總之，構成派是在極權的蘇俄所興起的，它分為兩支，一支因與蘇俄美術政策不相符合而瓦解（塔特林與羅特欽寇），以戈勃、貝維斯納為代表的另一支也受蘇俄壓迫，但因代表畫家都逃出俄國，遂使這一支追求純粹造形的構成派，在自由的土地上，獲得發展。

以戈勃等畫家為代表的構成派，與德國古羅畢斯所倡導的包浩斯造形活動，以及荷蘭的蒙德利安新造形繪畫運動，均給予現代的建築、工藝、舞臺美術、商業設計等影響甚大，成為這多種藝術革新的動力之一。

圖144-1　馬勒維奇　紫衣少女　1920　油畫

圖144　戈勃　空間中線的構成　1949　20×18×40cm
日本富山縣立近代美術館藏

新造形派 (*Neo-Plasticism*)

新造形派（Neo-Plasticism）是起自荷蘭的幾何學抽象繪畫運動。此運動係屬荷蘭的一個名爲「De Stijl」（荷蘭語，即英文的The Style）的繪畫團體所倡導。「De Stijl」是第一次大戰前創立的，主張幾何學抽象主義，由畫家德士堡（Theo van Doesburg 1883～1931）、蒙德利安（Piet Mondrian 1872～1944）、雕刻家梵頓格勒（Georges Vantongerloo 1886～1965）、建築家歐德（Oud）及李特維德（Rietveld）共同組成。

德士堡在一九一七年編輯一本定名爲《De Stijl》雜誌，在萊登及巴黎發行。這本雜誌面對著荷蘭保守傳統的風尙，竭力倡導現代化，基於時代精神與表現手段之間的明確關係，樹立新藝術的地位，並且在理論上完全支持新藝術作品。在當時荷蘭的新藝術也就是純粹幾何學的抽象作品——新造形派畫家們所作的繪畫。

新造形派的特質，是以純粹造形語言形式，構成畫面，完全以紅、黃、藍等原色的色面與線條，安排造形，摒棄一切具象及再現的要素。在創作上偏重理智的思想，以規律的幾何形佈置於畫面上，除去一切感情的成份，屬於主知的繪畫。它是知性的，正如蒙德利安所說的：「新造形主義是透過古今藝術理論而獲致的原理展開創作，沒有將個人情感摻入裡面，色與形純粹是造形原理的活動。」

蒙德利安可說是此一繪畫形式的最著名代表畫家，他在早期受立體派畢卡索之影響，從一九一〇年時開始作抽象繪畫。一九二〇年他由荷蘭到巴黎，力主新造形主義，發表很多此派新作。以垂直線與水平線的交錯構成富有韻律的畫面，看來近似數字中的「十、一」符號之集積。也有的是以原色的正方形與矩形相配置。後期則以黑色線條分割畫面，形與色達到最單純的境地。對此畫蒙氏自己解釋說：「這裡有兩種的安定，一是靜力學的安定感，另一是動力學的均衡，前者是各個特殊形態的統一，後者則爲形態成立的要素，連續對置著，而在此將之統一了。」

除了蒙德利安之外，德士堡與梵頓格勒都是新造形派的畫家。德士堡從自然物體的構造關係描繪矩形相組合的抽象畫。他不同於蒙德利安的靜力學構成，採用對角線的軸線，構成速率變化。一九二一年他曾加入「包浩斯」，晚年居於巴黎。＜抽象構成＞是他的一幅代表作，純以幾何形安排畫面。

梵頓格勒的畫，初以立體的集積構成，後來他把新造形主義的繪畫，應用到建築方面。一間室內的壁面，他做繪畫方法，分別塗上紅、黑、青、灰、白色。在此派的建築上，梵頓格勒頗具聲響。鹿特丹及阿姆斯特丹市殘留有不少梵氏的現代建築代表作品。

在本世紀的荷蘭畫壇，「新造形主義」是第一個出現的畫派。不過，由於此派主要畫家，在一九二

圖148 蒙德利安 「圓與正方形」的成員（1930年攝）

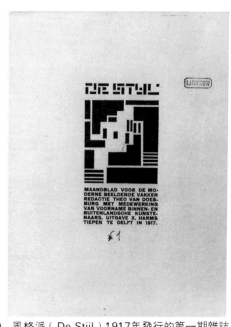

圖149 風格派（De Stijl）1917年發行的第一期雜誌

圖151　蒙德利安　百老匯爵士樂　1942～43　油畫　127×127cm

圖150　塔伯爾奧普　移動的圓形　1933　油畫　72.5×100cm
瑞士巴塞爾美術館藏

○年後，都離開荷蘭，移居德國及巴黎，此派運動在荷蘭本土，頓形萎縮。他們的雜誌《 De Stijl》也在一九三二年一月出刊最後一期便停刊了。到了一九三一年，巴黎創立了「抽象‧創造派」，其中有很多畫家，都是新造形派的追隨者。如塔伯爾奧普（Sophie Taeuber－Arp）和Friedrich Vorde-mierge－Gildewart等畫家就是一個例子。

此派畫家所追求的純粹幾何學的抽象世界，到今天已成為現代藝術主流之一，尤其是蒙德利安更被認為是幾何學抽象畫先驅。另外此派藝術還影響了現代建築與裝飾設計的發展。

圖153
德士堡 構成8 19
18 油畫 29.2×2
9.8cm 阿姆斯特丹
立市美術館藏

圖152 德士堡、城市－構成5 1924 油畫 100×100cm 阿姆斯特丹市立美術館藏

達達派 (*Dadaism*)

圖154　巴爾　朗讀「音響詩」　1916

圖155　1992年構成主義者─達達派在德國魏瑪舉行會議。最後排右端爲那基，圖中間戴「NB6」帽子者爲德士堡，前排右端爲阿爾普，前排右起第三人爲扎拉，倒在地上者爲李希特。

達派（Dadaism）是在一九一六年於瑞士興起的一個繪畫、雕刻與文學上的革命運動。一九一六年正是第一次世界大戰的時候，在戰爭中，歐洲美術界活動陷入停滯狀態，只有瑞士出現新畫派──達達派。在第一次世界大戰期間，中立國瑞士的首都蘇黎世，成爲歐洲各國亡命者的避難所，也是自由思想者的綠洲。有一群來自歐洲各地的藝術家，就在此倡導怪誕離奇的「達達派」。

達達派首次露面是在一九一六年一月四日，這一天，蘇黎世的澳杜爾酒店，舉行了「達達之夜」，在畫家、詩人們的喧囂與煙幕中，音樂家在演奏達達音樂，詩人特里斯頓‧扎拉（Tristan　Tzara）發表宣言，赫高‧巴爾（Hugo Ball）披著廣告紙貼成的外衣朗讀「音響詩」，畫家耶柯穿立體派的衣裳跳舞，同時配上黑人音樂。最後群衆齊聲朗誦詩歌，發出激烈的噪音。

此後，以扎拉爲首的這一群藝術家，發行了達達公報，聲言徹底的打倒「既成藝術」，極度諷刺、厭惡既成藝術的因襲，走入「反藝術」的方向，否定並且拒絕一切道德及美學。因爲他們的宣言中說「達達的意思就是『無所謂』，我們需要的藝術作品，是勇往直前，永不回頭……我們所視爲神聖的，是非人的動作覺醒，道德是一切人的血液腐敗劑。……」由此可看出，達達派遠離了造形美術，

圖156　1920年柏林舉行首屆國際達達節

而以騷擾、實驗的、自由的手段表現，言語與思考都經過漂白。他們是虛無主義者，破壞主義者。此派的興起就是由於戰爭的破壞，產生虛無主義的哲學思想，他們眼見現實社會文明潰爛，所以對社會的墮落表現了紛亂的、消極的反抗，對現代社會作極度嘲諷。

至於「達達」一詞的由來，原是扎拉、巴爾與希森白克（Richard　Hiilsenbeck）在法語辭典「拉爾士」偶然發現「達達」（dada）一詞，於是他們即以此語作爲他們這種反抗既成藝術運動的稱呼，一九一六年五月他們在自己發行的達達派雜誌《沃杜

圖157 浩斯曼 機械腦 1920 油畫

圖158 1921年達達展在巴黎舉行

圖159 阿爾普、扎拉與李希特。（1917～1918年攝）

爾》第一集，首用此語。

達達派的繪畫作品，最大的特徵是採用「貼裱」（Collage）的作畫技法，在畫面上裱貼印刷畫片、木片、機械零件等。同時也採用「物體」（object）置放在畫面上，表現形式非常自由。我們可舉此派代表畫家畢卡匹亞（Francis Picabia 1879～1953）的作品＜愛的調色盤＞（一九一七年作）來說明。他這幅以機械零件組合，這些東西完全與藝術無關，但他藉此使觀者發生怪異幻想。因此，達達派的作品可說是幻想的、象徵、嘲諷的，也是無定形機械形態的構成。

蘇黎世的達達派，後來發展到德國和法國，一九二〇年柏林曾舉行首次國際達達節，同年六月巴黎亦舉行達達節。但在德國——柏林、克倫、魏瑪等地達達派只流行到一九二〇年，巴黎連續到一九二二年即停止活動。

此派代表畫家除前面所提到的藝術家之外，尚有馬塞爾·杜象、阿爾普（Arp）、曼·雷伊（Man Rey 1890～）、普魯東、艾倫斯特、修維達士（Kurt Schwitters 1887～1948）、李希特（Hans Richtlr）、包斯曼和巴肯德等人。到了一九二四年，達達派發達成為超現實主義，多數的達達派作家，也在一九二四年後轉入超現實主義。兩者相較，達達派是反抗的、非理性的，無意識的藝術；

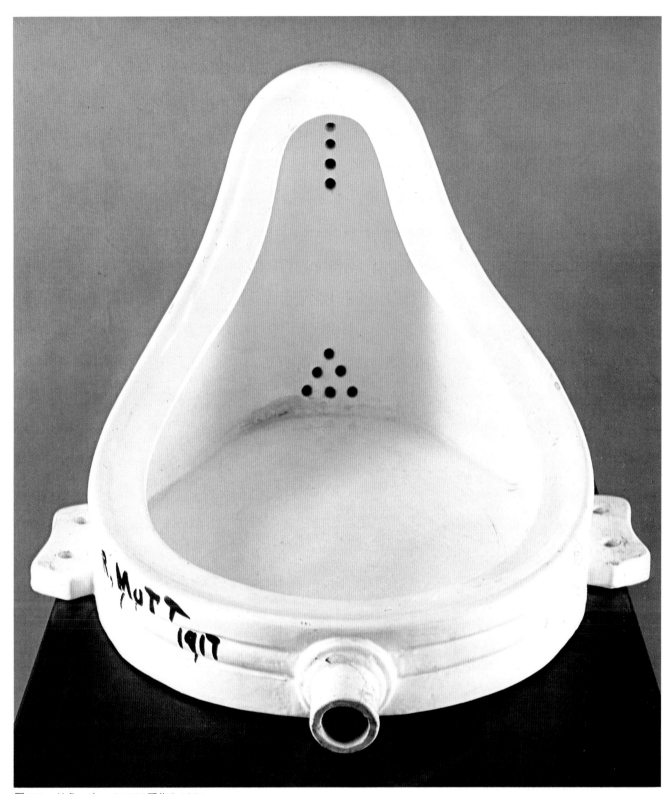

圖160　杜象　泉　（1917原作）1964

超現實派則是超理性的，從事夢幻及夢的(下意識的)印象之表現。

　　總之，達達派的生命雖然很短暫但卻啓導了超現實主義之發生。此派作家之一曼‧雷伊，原是美國攝影家，他在好萊塢曾拍過達達派的實驗電影，誘導了「純粹電影」之產生。近年來，國際藝壇上，充滿達達復興的機運，所謂「反藝術」、「新達達」都是達達派的死灰復燃。從歐洲的達達派之消散，經過了將近五十年，在美國又興起新達達派，這新達達派就是今日人們所爭論的「普普藝術」（Pop　Art）。由此可見達達派頗然怪誕離奇，但在美術史上卻有其存在之價值。

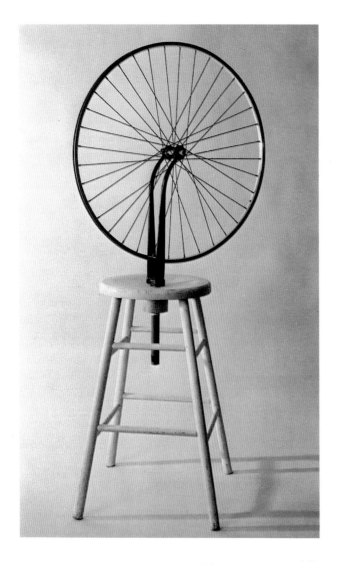

右上圖161　杜象　腳踏
車輪　1913　高126.5cm
紐約現代美術館藏

右上圖163　艾倫斯特
達達－馬戲團　1920～21

右下圖168　修維達士
作品（部分）　1920
漢諾威撒克遜州立
美術館藏

左下圖166　李希特
達達派的實驗電影

圖162　阿爾普　達達浮雕　1916　木板著色　24×18.5cm　巴塞爾美術館藏

圖164　畢卡匹亞　愛的調色盤　1917　油畫　92.3×72.4cm　芝加哥諾曼藏

圖165　畢卡匹亞　眼　1921　油畫

83

圖167 修維達士 美爾滋圖 1923 油畫拼貼

圖170 曼·雷伊 禮物 原作於1921，現已失落，此爲複製品
：釘釘子的熨斗，高16.5cm 芝加哥紐曼夫婦收藏

圖169-1 艾倫斯特 百頭女作品之一 1929

圖169 修維達士 繪畫 25A－星座
1920 實物集錦油畫 104.5×79cm
杜塞道夫·威士德凡林美術館藏

超現實派 *(Surréalisme)*

繼達達派之後，法國產生了一種近代藝術史上影響力最大的畫派——超現實派，此派從達達派發展而來，但事實上要對此兩流派的時代作明確區分，則相當困難。因其演變過程並沒有明確的在造形藝術上出現。不過，如果因此而把達達派精神與超現實派的本質視為同一，則是一大謬誤。一九一九年從瑞士蘇黎世移至巴黎的達達派雖成為超現實派誕生之溫床，但超現實派多少還是承受了十九世紀的浪漫主義及象徵主義之遺產，另外還吸收了新的要素。現在我們談超現實主義發生之年代，都是根據宣言文字的發表時間作區分，無法在藝術作品上對產生年代作正確說明。

在理論上，超現實派(Surrealisme)的創始者是法國的安德勒·普魯東(Andre Breton 1896～1966)，他是將達達派轉變為超現實主義的舵手。本來，超現實一詞是詩人阿波里奈爾首用的，原是哲學上的術語，最初稱為「超自然主義」，後來才用於繪畫上。一九二四年普魯東發表了「超現實主義宣言」(Manifeste du Surrealisme)，同時發刊超現實派的刊物《超現實主義的革命》(La Revolution Surrealisme)，其思想的基礎是在求取人間想像力的解放，反擊合理主義，那宣言中有一段：「言語、記述及其他手段，都是超現實主義表現思維的活動，純粹是心靈的自動作用。理性、美學、道德觀念無妨於思維的表現。」又說：「我相信，在表面上被認為矛盾的兩個狀態，將來是有辦法解決的，那便是夢與現實的統一。那可以說是絕對現實的一種，也可以說是超現實的一種。」從這宣言中可以明瞭超現實主義是追求夢與現實的統一，並且是國際化的，以人類為對象作為表現的範圍。給予超現實派最大的啟示是奧國維也納大學精神病心理學教授佛洛伊德(S. Freud)的精神分析學和下意識心理學的理論。依此而從事於下意識的夢幻的世界之研究，與自然主義相對立，不受理性支配而憑本能與想像。描繪超現實的題材，表現比現實世界更真實的，比現實世界的再現更具重大意義的，想像領域中的夢幻世界。

此派的畫家們可舉出阿爾普(Arp)、米羅(Joan Miro)、艾倫斯特(Max Ernst)、達利(Salvador Dali)、馬松(Andre Masson 1896)、基里訶(Chirico)、克爾諾(Etienne Cournault)、坦基(Yues Tanguy)、馬格里特(Rene Magritte)、夏卡爾(Marc Chagall)等。他們以普魯東所謂的「自動的活動、無意識的自動作用(Automatisme)

圖171　艾倫斯特　歸去的美麗女園藝師　1967　油畫　164×130.5　休士頓私人收藏

圖172　艾倫斯特　貝殼之花　1929　油畫　129×129cm　巴黎國立現代美術館藏

上圖174
達利　液體式慾望的誕生　1931～32　油畫
威尼斯佩姬古金漢收藏

左頁上圖173
艾倫斯特　雨後的歐洲　1940～42　56.5×147.6cm

左頁下圖175
達利　內亂的預感　1936　油畫　100×99cm
費城美術館藏

圖177　坦基　五個異鄉人　1941　油畫　97×80cm
美國華茲瓦士美術館藏

下圖176　達利　記憶的固執　1931　油畫　24.1×33cm　紐約現代美術館藏

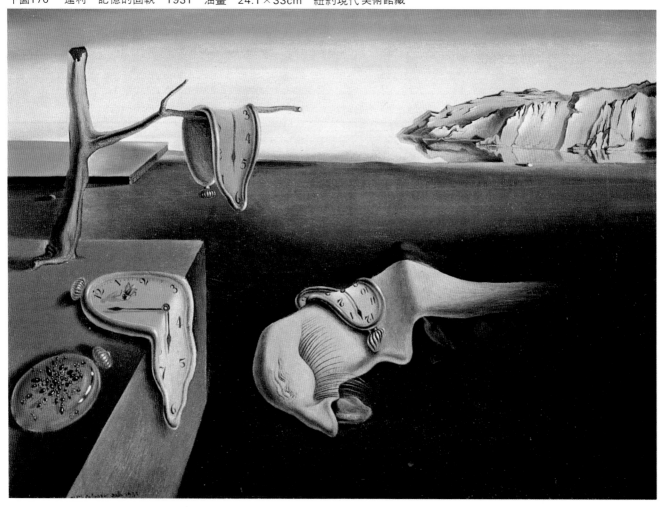

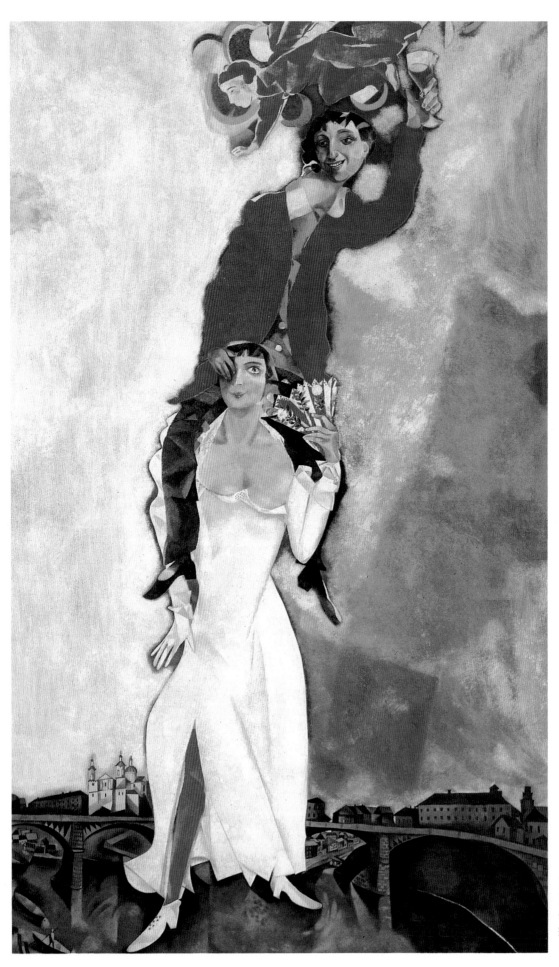

圖179
夏卡爾　乾杯雙人
像　1917～18　油
畫　235×137cm
巴黎現代美術館藏

圖178 坦基 首飾盒裡的太陽 1937 油畫
115.4×88.1cm 威尼斯佩姬古金漢收藏

圖180 馬格里特 太陽王國 1953～54 油畫
195.4×131.2cm 威尼斯佩姬古金漢收藏

圖182 馬松 星座 1925 油畫 100×65cm

和夢幻世界的探求」展開創作，部分也受大哲學家
柏格森(H. Bergson)的影響，在思想上企求打破心
物二元的宇宙觀，建立一元化的形而上學，因此他
們任意表現夢與想像，很多奇異的變形與線條令人
無法瞭解。他們的創作活動自由自在的安排在一種
時空交錯的世界中，毫不受空間與時間的束縛。

在作畫技法上，此派因從事於超越邏輯束縛的自
動繪畫，探求夢幻世界，所以出現了種種的新技
法。Collage, Frottage和Decalcomania Object就
是超現實派最聞名作畫技法。Collage在法語上是
「貼」的意思，可譯為「貼裱畫」，作畫時以模樣
紙、舊報紙、郵票、車票和印刷畫片、羽毛、金屬
線等代替油畫顏料，裱貼在畫面上構成新的畫面。
米羅有一段時期即專以此法作畫。Frottage可譯為
「摩擦法」，是德籍畫家艾倫斯特首創的作畫技
法，他看到床板花紋而產生奇異幻想，便把紙放在
板上再用鉛筆摩擦，產生了有趣畫面。此後這摩擦
法更擴大以樹葉、麻布、木片等擦出奇異紋樣，運
用到繪畫上。艾氏的名下「博物誌」全以此法作
成。Decalcomania Object也是超現實派取用的新
名詞，可譯為「謄印法」。當時的畫家們從與藝術

圖181 米羅 荷蘭式家居室內 1928 油畫 92×73cm 威尼斯佩姬古金漢收藏

無關的場合中所發現的,方法是在物體上,如玻璃及紙張,塗上顏料,再覆以白紙,加上壓力再拉開,便產生偶然性的奇異紋樣。這些技法給予現代美術擴大了材料的運用。

自普魯東於一九二四年發展宣言後,一九二五年巴黎首先舉行超現實主義綜合展,米羅、艾倫斯特等均參加。到一九三八年,巴黎盛大舉行國際超現實主義展,是為此運動的頂點。二次大戰後,一九四七年此項國際美展又在巴黎恢復舉行。因為二次大戰前很多此派畫家從巴黎到美國,所以超現實派繪畫從歐洲影響到新大陸。此外,其影響力並擴及戲劇、舞臺裝飾、攝影、電影、建築、雕刻等藝術領域。發展到今天超現實主義與抽象美術實為現代美術的主要思潮。

包浩斯 *(Bauhaus)*

圖183　包浩斯創建者及教授群

抽象繪畫可以分爲「合理性的」與「非合理性的」兩大主流。「包浩斯」係屬於前者的代表。從現代藝術發展的演變看來，「包浩斯」雖是向合理主義抽象藝術求發展，但它在實質上，卻是融合了「新造形主義」與「表現主義」而衍變出來的。換言之，它在初期是綜合了合理與非合理主義的抽象藝術之思想，到了後來始走向合理主義的路線。

「包浩斯」（Bauhaus）原是德國建築家華德·古羅畢斯（Walter Gropius 1883～）一九一九年在德國的魏瑪（Weimar）所創設的一所綜合造形學校兼研究所的名稱，並不是由一些畫家們組成的畫派。不過，由於「包浩斯」所走的路子，以及所豎立的理想，正迎合了時代的需要，使「包浩斯精神」迅

速的推展開來，影響了各國現代藝術家的創作思想。因而使包浩斯形成了一種現代藝術運動。所以，我們想瞭解現代繪畫流派的內容，對包浩斯藝術運動，是不能忽視的。

這裡我們先從包浩斯的沿革談起：包浩斯創設於一九一九年，由古羅畢斯一手籌劃，至一九二三年才奠定了根基。到了一九二五年，包浩斯從魏瑪遷移至德薩（Dessau）。當時，它不僅是一藝術教育機構，同時又是倡導新藝術運動的中心。對歐陸各國產生了很大的影響力。人們以「魏瑪精神」，來稱呼包浩斯的藝術教育特色。

一九三二年，德國納粹極權執政，對新興藝術之壓制，不遺餘力。封鎖了包浩斯學院。過了一年，包浩斯的一部分人物，又在柏林重建「自由的包浩

圖184　包浩斯創建者古羅畢斯（右起第一人）及包浩斯教授群像（右起第二人始：康丁斯基、克利、費寧格、伊登、那基）。

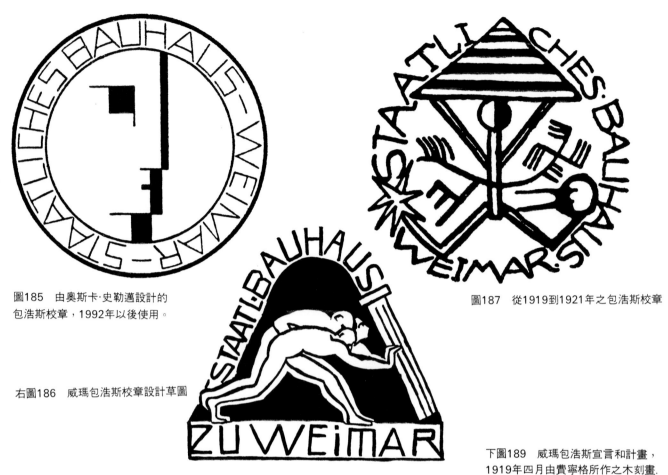

圖185　由奧斯卡·史勒邁設計的
包浩斯校章，1992年以後使用。

圖187　從1919到1921年之包浩斯校章

右圖186　威瑪包浩斯校章設計草圖

下圖189　威瑪包浩斯宣言和計畫，
1919年四月由費寧格所作之木刻畫.

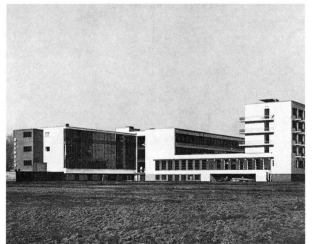

圖188　包浩斯大樓東邊視野，攝於1928年

斯」，更激怒了納粹，於是包浩斯的教授和一部分
學生，均被納粹驅逐出境。這一批被逐出德國的藝
術家，並未因此而停止了他們的活動，他們的一部
分主要人物，如古羅畢斯、那基等人，逃到美國之
後，在一九三七年於芝加哥創立了「新包浩斯」
—— 美國設計學校（American School of De-
sign），後來又改稱爲「芝加哥設計研究所」（Chi-
cago Institute of Design）。紐約現代美術館在一
九三八年，曾舉辦一次「一九一九年至二八年的包

圖190　克利　纖維藝術品　1922

圖191　克利　花床　1913　油畫　28×33.7cm
紐約古金漢美術館藏

圖192　那基　ZⅢ　1922　油畫　96×74.2cm
科隆私人收藏

浩斯美展」。巴黎亦曾舉行過紀念包浩斯運動
的「裝飾美展」。目前美國、瑞士和西德等國家的
一些大專也有採用包浩斯的教育制度。這些都可以
說是包浩斯藝術運動的繼續擴展，這項藝術運動，
非但未為暴政所屈，相反地卻在自由國家蓬勃滋
長，形成一股新藝術的主流。

　　包浩斯的教育方法，是以探求工業技術與藝術的
結合為目標。在十九世紀以前，藝術與工業技術劃
分得非常鮮明。包浩斯教育的目標，就是意圖打破
此一涇渭分別的鴻溝，認為兩者不必相互樹立起藩
籬。唯有兩者相互結合，向同一目標邁進，始能發
揮出本身所具有價值，而裨益於其他方面的事物。
關於這一點，可從古羅畢斯所發表的包浩斯宣言的

最後一段，獲得一個明證：

　　「讓我們廢除工藝和畫家之間，那種獨善的障壁
和行業職別上的觀念，應由兩者創造一個新的互助
力量。同時，我們還要創造一座包括建築、雕刻和
畫家們，共同合作而成的大廈，矗立雲霄；象徵著
我們數百萬人的雙手萬能的結晶和新信念。」

圖193　那基　鐵路　1920　油畫

圖194　伊登　家屋之春　1916　油畫

圖195　史勒邁　面具的變化，舞台理論草圖　1926　水彩

右圖196　史勒邁　同軸群組　1925　油畫

　　這段包浩斯的名言，可以說就是包浩斯運動的精神。此一運動主張不論任何一類藝術，都是屬於人類的，它不僅爲了滿足我們在形式上、抒情上或心理上的要求，同時也是具有現實的機能的一種東西，因此一件美好完整的藝術作品，必須同時表現出唯心和唯實的境界。各種藝術相互熔於一爐，必能達到最高的精神表現。也因此他們認爲繪畫及其

圖197　艾伯斯　城市　1928　28×55cm

圖198　費寧格　魏瑪Ober　1921　油畫

95

圖199 費寧格 建築的印象 1926 油畫 100.4×81cm
埃森·佛克文克美術館藏

圖200 包浩斯實驗劇.

圖201 包浩斯陽台上的
「三人芭蕾」之造型

圖202 史勒邁在室內作裝飾
畫的情形.

圖203 克里斯丁·杜爾 酒具 1924 銀器把手黑檀
柏林包浩斯資料館

圖204 1938年12月至1939年1月紐約現代美術館舉行「1919
年至1928年的包浩斯美展」會場。

他各種藝術，都不僅是屬於視覺藝術，更與我們生活上的理想有重大關係。為了達到此一目的，在創作上主張一切造形均可從自然形態，予以自由的變形處理。這種表現的途徑，正是屬於合理主義抽象藝術的範疇。

包浩斯教授的陣容以古羅畢斯為中心，著名的表現派畫家克利（P. Klee）、康丁斯基（Kandinsky）、那基（Nagy）、費寧格（Lyonel Feininger）等均包括在內。這一群人物，也正是推動包浩斯現代藝術運動的主要分子。他們所倡導的包浩斯的藝術教育目的，就是從各種角度去研究建築、繪畫、工藝和商業美術、攝影印刷等相互間的關係，從事於造形藝術的革新，實踐包浩斯運動的精神。消除過去大家對藝術的一種陳腐的觀念，促使現代藝術走向統一的研究與創作。但站在繪畫的觀點而論，包浩斯藝術運動最大的貢獻還是在於融合精神文化與物質文化，而開拓了現代的造形。

形而上派 *(Pittura Metafisica)*

形而上繪畫(Pittura Metafisica)是義大利現代繪畫的一支流派,也是繼未來派之後,在義大利產生的重要畫派。不過,在本質上,它與未來派是截然不同的,形而上繪畫遠離了未來派的表現要素,把未來派所破壞的一切,又重建起來。諸如未來派描繪急激的速度感,形而上繪畫則均為靜止的畫面。

喬治歐・德・基里訶(Giorgio dé Chirico 1888~1978)是形而上繪畫的創始者。他曾說了一句有關藝術價值之自覺的看法──「真正的藝術,應該是更完整,更深奧而複雜的,換言之,就是形而上學底藝術。」此即形而上繪畫名稱的由來。基里訶的早期作品以義大利的建築物為題材,一九一五年從巴黎回到義大利後,開始作形而上繪畫。他讀過哲學家尼采、華納以及叔本華等人的著作,努力於哲學的研究,不過他的畫,並沒有以特殊的哲學思想作根據。他愛好以人體模型、器具、幾何體組合畫面,追求形而上形態的特質。創作神秘夢幻的揉和造形思考的靜寂畫面,未來派的動態喧囂完全靜止下來。描繪謎樣的孤獨空間,在作品中牽引著夢幻與現實觀念。他的形而上繪畫就像冥想中的內在的風景畫。

基里訶之弟阿貝特・沙維尼奧,對「形而上繪畫」作過如下解釋:「在造形的界限內,表現一種必然的精神性,將對象的側面幻影,完全表現出來。」基里訶的畫,即是以暗示法表現出事物的側面及背後的未知世界。他把畫家內在衝動完全從對象的視覺影像及細節中解脫出來。其作品,常以建築品、雕像、橄欖球、幾何定規作為小道具,活動在畫面的空間舞臺上,從相互遭遇中,產生「期待的意識,戲劇的意識」。至於畫面上的茫漠空間

圖205 基里訶像

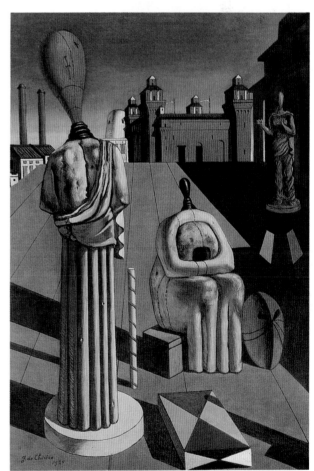

上圖206 基里訶 憂鬱的謬思 1925 油畫 97×67cm
米蘭私人收藏

左圖208 基里訶 紅塔 1913 油畫 73.5×100.5cm
威尼斯佩姬古金漢藏

圖207　基里訶　希克特與安諾瑪姬　1946　油畫　82×60cm　作家收藏

上圖209
基里訶　一條街的神祕與憂鬱　1914
87×71.5cm　康州私人收藏

右圖210
莫朗迪　靜物　油畫

下圖211
莫朗迪　靜物　鋼筆畫　140×199mm

感，則更顯示它屬於「心象風景」。「吟遊詩人」是基里訶一九一六年的作品，前景爲幾何形體及橄欖球組成的人體模型，背後則爲靜謐的建築物，是形而上繪畫代表作，也是一幅帶有超現實意味的作品。因此，批評家把基里訶的「形而上繪畫」稱爲「義大利的超現實主義」。

實際上，形而上繪畫流行的時間，雖然只有短短的四、五年間(一九一五～一九二〇)，但它確實是與超現實主義有著關連，因爲它帶給超現實主義不少啓示，甚至有人說形而上繪畫是超現實主義的雛型。

除了基里訶之外，屬於「形而上畫派」的義大利畫家，尙有莫朗迪(Giorgio Morandi 1890～1964)和未來派的卡拉。前者在一九一八至一九二〇年所作的均屬此派。後者則在一九一六年轉向形上繪畫。他們均以描繪球形、幾何形物體等基本形態組合成繪畫，而且都是靜寂的畫面，頗受基里訶的影響。

卡拉是在一九一五年脫離未來派，在費拉服兵役時認識基里訶，受其影響而在一九一六年開始作形而上繪畫。一九五〇年他曾參加威尼斯國際雙年美展，後來在報紙(Popolo d'ltalia)上執筆藝術評論文字，曾著《形而上繪畫》單行本。

莫朗迪生於普洛那，一九一四年受塞尙影響，翌年傾向形態的單純化。一九一八年與形而上繪畫結緣，爲期兩年，以球、圓筒、橢圓等物體結合「靜物畫」。一九三〇年後擔任普洛那美術學校教師。他探求形而上繪畫，除了受塞尙、立體派和基里訶的影響外，同時吸收了義大利古典藝術的要素，而達到穩靜堅牢的獨特畫境。

基里訶生於希臘的沃羅(Volo)，雙親均爲義大利人。有人說他後來所畫的都市就是對幼年時代的回憶，古老神秘都市，有著無限鄉愁。一九〇三年他舉家移居雅典。一九〇六年到慕尼黑，德國浪漫派的派克林及克賓的怪奇畫風，給他的衝擊頗大。兩年後他回到義大利，篤里諾街頭矗立的雕像影子及直線建築物，予他印象甚深。後來到巴黎，他把這種經驗與存在主義相融合，逐形成幻想與神秘畫風。一九一五年回義大利以後的四年，其作品在意識上強調「形而上繪畫」。一九三〇年後與自己的過去完全脫離，轉爲學院派畫風，專心在技巧上求開拓，晩年住於羅馬。

以上是此派三位代表畫家簡介，綜觀形而上繪畫流行的時間很短，聲勢也不大。但在思想上，它卻是現代美術發展中頗爲獨特而重要的一派。

右圖213　康比利　持扇的女人　1928　油畫
阿姆斯特丹市立美術館藏

下圖212　莫朗迪　形上的寂寞生命　1918

新即物派 *(Neue Sachlichkeit)*

圖214　葛羅士　詩人馬克斯·荷曼－那塞博士像　1927　油畫　59.37×73.97cm　紐約現代美術館藏

當表現派繪畫在德國興起而蔓延歐洲之際，德國本身又產生了一支反抗表現派的繪畫流派。這支流派就是「新即物主義」(德語 Neue Sachlichkeit)。它在一九二〇年左右興起於德國，後來跟表現派一樣的在北歐蔓延開來，成為歐洲的一種藝術運動。不過此派的聲勢仍然比不上表現派之浩大，代表畫家陣容也並不怎麼堅強。在近代美術史上，這支反抗表現派的畫派，顯然不如表現派之著名。

新即物派的首次畫展，是於一九二五年在德國的慕尼黑美術館舉行。「新即物主義」這個名稱就是當年籌劃此展覽會的慕尼黑美術館館長赫特勞勃(Dr. G. E. Haltlaub)在一九二三年時首次使用的。

與表現派主觀的、幻想的、非合理的畫風傾向相對的，新即物派主張客觀的寫實，他們的創作立場認為對事物不應給予任何觀念去約束，而應站在物質的基礎上，完全客觀的去捕捉對象的具體性，使畫面不帶有任何令人生疑之處。由此看來，他們所謂的反抗表現派的作風，顯然有歸返描寫自然形體的趨向。新即物主義就是一種獨特的寫實主義，也被稱為「魔術的寫實主義」(英語Magic Realism、德語Magischer Realismus)。

此派的代表畫家包括：奧特·迪克士(Otto Dix 1891～)、亞歷山大·卡諾德(Alexander Kanoldt 1881～1939)、肯歐格·席林普(Georg Schrimf 1899～1938)、葛羅士(Georg Grosz 1893～1959)。迪克士與卡諾德的畫，很明顯的表

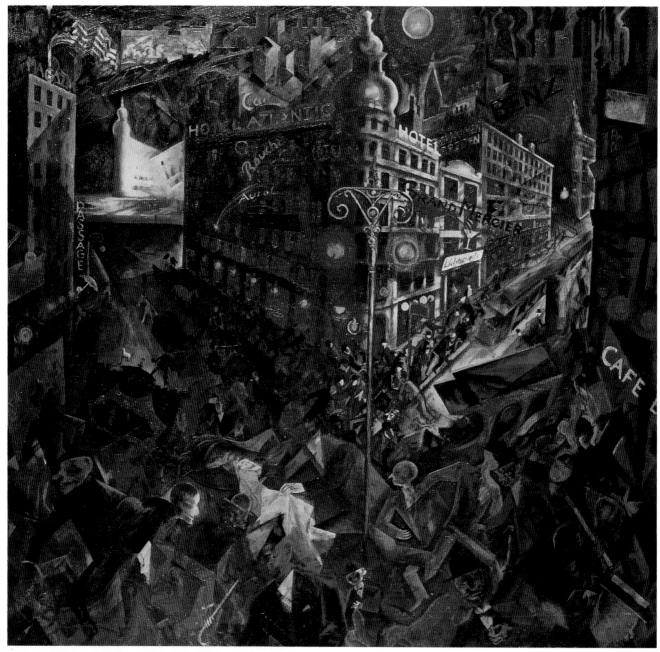

圖215 葛羅士 大都會 1916～17 油畫

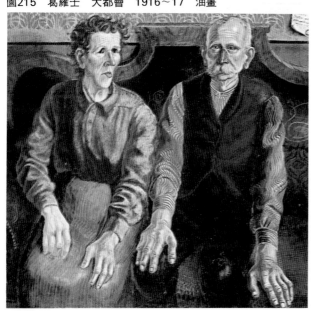

圖217
迪克士 畫家的雙親 1924 油畫 漢諾威美術館藏

102

露出歸返自然的跡象，不過值得注意的是他們的成熟精細的描繪方法，不同於一般的寫實，而是出自他們對自然的獨特之研究與觀察。因此，他們的寫實觀點雖在描繪自然，但仍與過去的寫實主義不盡相同。例如卡諾德所畫的靜物，雖以自然形式為藍本，但仍從立體、圓筒形、球體等幾何學的基本形體著手描繪。

席林普的作風與卡諾德相近似，他在一九二六年完成的一幅＜睡眠的少女們＞，畫面構成即與卡諾德作品極相似。他的後期的風景畫，進入單純的寫實——客觀主義的方向。

葛羅士與迪克士則擅以假借分析，徹底而細密的描繪模特兒。例如葛羅士的＜那塞博士像＞（一九二七年作）、迪克士的＜畫家的雙親＞（一九二四年作）均為此類作品。此外他們也曾以冷酷嚴肅的態度描繪戰爭的恐怖與社會的頹廢面。尤其是葛羅士，是此派最著名畫家，他生於柏林，曾在德勒斯登學畫，為雜誌作過諷刺畫，一九一六年出版第一本畫集。第一次世界大戰接近終了時曾參與達達派。一九二五年參加新即物派運動，一九三二年納粹抬頭，他受納粹壓迫而離開德國，移居美國，一九三八年取得美國國籍。他的畫以潑辣諷刺的筆調描繪混亂世相與墮落的社會。

新即物派的繪畫，雖不如表現派之著名，但它帶給實用美術的影響卻很深。此派在北歐擴展後，從繪畫的運動廣泛影響到建築、家具、工藝等諸領域，成為實用美術運動，導致實用美術從歷史樣式的模倣，轉為追求目的性、客觀性與實用性。這是新即物派最突出的一面。

圖216 葛羅士 詩人的喪禮 1917
～18 油畫 140×110cm
司徒加特美術館藏

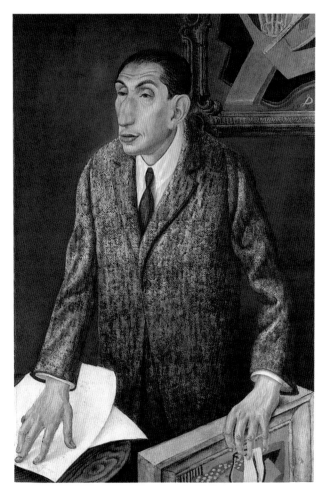

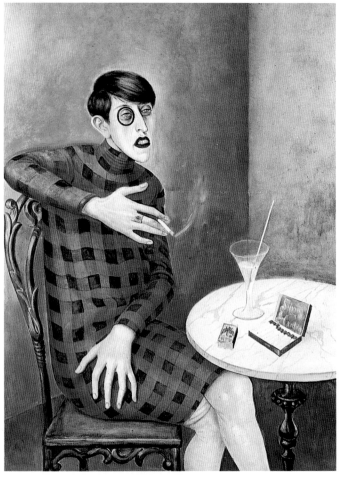

左上圖219
迪克士　美術商人亞夫
勒特·胡勒希海　1926
油畫　120×80cm
柏林國立美術館藏

右上圖220
迪克士　閒坐的人
1926　油畫
巴黎現代美術館藏

左圖218
迪克士　法蘭德爾　19
34～36　油畫
200×250cm

巴黎派 *(Ecole de paris)*

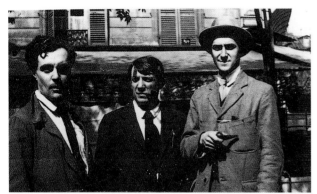

圖221　1916年8月12日午後3時左右，蒙帕納斯街上，莫迪里亞尼（左）與畢卡索、莎爾蒙。

　　二十世紀美術史上，巴黎派是一個比較獨特的畫派，它不是一個有組織的集團，也沒有倡導什麼藝術主張及宣言。所謂巴黎派（Ecole de Paris）簡單地說就是第一次世界大戰後，活躍在巴黎的一群國際畫家的總括。

　　藝術之都巴黎，是一個傳統的世界美術界的中心地，不少世界各國的美術家都聚集於此。一九〇〇年以後，很多法國以外的國家之畫家們，活躍於巴黎畫壇。例如畢卡索與米羅（西班牙人）、莫迪里亞尼（Amedeo Modigliani義大利人）、鄧肯（Cornelius Van Dongen荷蘭人）、俄國畫家夏卡爾（Marc Chagall）與史丁（Chaime Soutine）、基斯林格（Moise Kisling波蘭人）、艾倫斯特（Max Ernst德國人）、巴斯金（Jules Pascin原籍保加利亞，一九一四年入美國籍），以及日本的藤田嗣治。

　　莫迪里亞尼（一八八四～一九二〇）生於義大利，十五歲時進入威尼斯美術學院。一九〇六年他也住於巴黎蒙馬特「洗濯船」，一九一二年移居蒙帕納斯而與風景畫家尤特里羅交往。他終生都在貧困中摸索，一九二〇年精神耗弱而夭折，年僅三十六歲。他的作品在他死後，破例的在義大利獲得最高評價，今日他已被公認為現代義大利出生的稀有的天才畫家。作品成為收藏家爭奪的對象。他的作品，以人像畫為題材，充滿特異的抒情趣味，造型都富變形誇張美，流利柔巧的輪廓線，表達了內在的微妙情緒。

　　基斯林格（一八九一～一九五三）原在波蘭畫家漢基維奇門下習畫，一九一〇年到巴黎，與畢卡索、勃拉克、德朗等畫家交往，受德朗影響最深，第一次大戰後完成了自己樣式。運用印象派以前的「古

典的」手法，描繪野獸派般的大型人物畫，光的表現異於過去形式，不用一般陰影，而使影像成為鄉愁的投影，這是其作品的特色。

　　一九一〇年後住於巴黎的夏卡爾（一八八七～一九八五）創作了一種回憶式的幻想繪畫，那童話般的奇怪夢想，一直流露在他的畫面上。夏卡爾是一位超現實派傑出的代表畫家，但他的畫也被冠上一個近代的畫派上所沒有的名詞「立體派的寫實主義」。拿此名詞稱呼他的畫風是極為適當的。德籍畫家艾倫斯特的畫，也是一種超現實的幻想繪畫，他的作品可說是對他的童年生活的回憶，波昂萊茵河畔，古森林與鳥，童年的幻像，一直出現在他的現代超現實繪畫中。

　　鄧肯生於荷蘭鹿特丹附近的德弗斯哈威。一八九

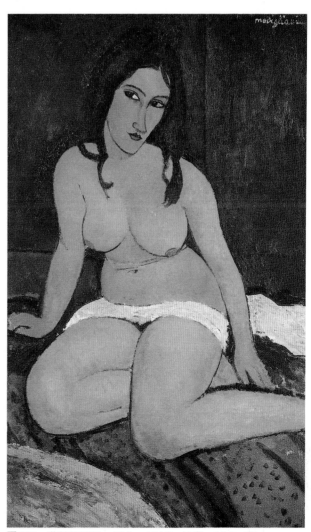

圖222　莫迪里亞尼　裸女　1917　油畫　114×74cm
安特衛普國立美術館藏

圖223　莫迪里亞尼　裸女　1917　油畫　64.5×99.5cm

圖225　史丁　塞勒的風景　1919　油畫　54×92cm　私人收藏

七年二十歲時赴巴黎，與畢卡索同住於「洗濯船」。經過慘澹經營與窮困搏鬥，從野獸派的影響下發現了自己作畫的道路。他的畫主要的是以簡潔線條與瀟灑色彩感覺，加上印象的意念，描繪巴黎上流社會的社交生活，是一位聞名的肖像畫家。一九六八年逝於巴黎。

史丁（一八九四～一九四三）的油畫含有強烈的個性，表現手法近似梵谷，但不如梵谷的潔淨感，低沈的色調與堅韌線條，包含著他特有的敏銳精神。史丁是在一九一三年進入巴黎美術學校，與梵谷同樣的在柯爾蒙教室習畫。莫迪里亞尼是他極親近的朋友，莫氏死後，史丁離開巴黎，到法國南部地中海岸，在貧窮之中彷徨，後來為畫商施波羅斯基所發掘。今天他的作品都已進入美術館中。

巴斯金（一八八五～一九三〇）雖生於保加利亞，父親卻為西班牙人，母親是義大利人。很早即離開出生地，在德國慕尼黑受教育。一九〇五年到巴黎，一九一四年到美國，歸化為美國公民。一九二〇年後他往返於巴黎與紐約的畫室，大量創作。雖然到處流浪，但仍保持其鄉土性格。

他的畫都以描寫裸婦為主，浸溺於官能美感。色彩柔淡如晨霧。巴斯金對美國畫壇早期前衛運動影響甚大，美國畫家韋伯、席勒和佩連拉均受其啓導。

一九二〇年代打進巴黎畫壇的日本畫家藤田嗣治，因獲巴黎批評家安德勒‧莎爾蒙的支持，而在巴黎畫壇站住腳。他在一八八六年生於東京，美術學校畢校後留學巴黎，但他並未照預定期限回到日本，因他決心永住巴黎作畫，忍耐著相當窮困生活，十年間都在從事創作的摸索。其間因與畢卡索與莫迪里亞尼交往，而受他們影響，後又受盧梭的畫風影響作了一段時期的巴黎風景，帶有感傷情調。直到一九二一年，他才發現獨自技法，得到決定性的勝利。其技法脫卻了一貫的油畫概念，畫面肌理薄而光滑，以毛筆與淡墨用少量透明色彩描繪，手法與日本畫相近，最特別的是本身有一個繪畫的「色彩的基調」，在這種調子上表現他的敏銳的寫實觀察力。裸婦、自畫像、靜物等都是他經常畫的題材。畫風則結合了東西繪畫的要素。一九二五年法國政府曾特別贈勳藤田，以表示對其創作的敬意。一九二九年他一度回到日本。一九五〇年後定居巴黎。一九六八年逝世於瑞士。

圖224　莫迪里亞尼　史丁像　1916　油畫
100×65cm　私人收藏

右圖226　巴斯金　穿黑上衣的少女　1926　粉彩畫

　　以上這些畫家和法國畫家(如馬諦斯、盧奧、馬爾肯、德朗、杜菲、勒澤、羅特等)同樣的對法國繪畫有直接影響,二十世紀初葉到第二次大戰前,法國繪畫的發展,與這些外國畫家有很大關連。這群畫家並未被稱爲「法國派」,因爲他們活躍於巴黎畫壇,每個人的「體質」中仍然潛流著地域傳統,保持著民族特色,富個性與情感,而獨樹一格。這是被總括爲「巴黎派」代表畫家們的共通特質。不過在歷史上,「巴黎派」這名詞則是對第一次與第二次大戰之間,領導現代美術運動的畫家之特稱。

左上圖227
尤特里羅　蒙馬特　1925　油畫　66×81cm
美國登瓦美術館藏

左下圖228
藤田嗣治　貓　1940　油畫　78.7×98.5cm
東京國立近代美術館藏

右下圖229
藤田嗣治　抱貓的少女　1950　油畫　33.9×24.1cm
巴黎私人收藏

右上圖230
基斯林格　褐髮琦琦　1929　油畫　100×73cm

抽象・創造派 *(Group Abstraction-Creation)*

所謂「抽象・創造派」（Group Abstraction
－Creation）是由一群抽象派畫家及雕刻
家，在一九三二年於巴黎組成的集團。

這個藝術集團，雖然是在巴黎結合而成的，但是
它的組成分子，不只是法國人，而是包括了各國的
藝術家，同時各種不同派別的畫家們，也都容納在
內。例如蒙德利安（Piet Mondrian 1872～1944）
──曾倡導新造形派的荷蘭抽象畫家，莫荷里一那
基（Laszlo Moholy－Nagy 1895～1946）──原屬
構成派的匈牙利畫家，康丁斯基（Vassiliy Kandin-
sky 1866～1944）──曾倡導青年騎士的抽象畫
家，貝維斯納（Antoine Pevsner 1886～1962）構成
派的一分子，以及原籍羅馬尼亞的抽象雕刻家布朗
庫西（Constantin Brancusi 1876～1957），畢爾（
Max Bill）──瑞士出生的抽象畫家等人，都是「抽
象・創造派」的主要分子。屬於此派的法國畫家，
僅有艾爾賓（Augnste Herbin 1882～），以及較為
年輕一些的傑恩・艾利昂（Jean Helion 1904～）。

此一網羅了國際的抽象作家之綜合性團體共通的
明確目標，是標榜「非具象藝術」（Art Non－Fi-
guratif）。一九三二年的時候，這個藝術集團，出
版了有關「抽象・創造」的刊物，原名為《Ab-
straction－Creation, Art Non－Figuratism》。
這本刊物的創刊號（一九三二年初出版）上有一段序

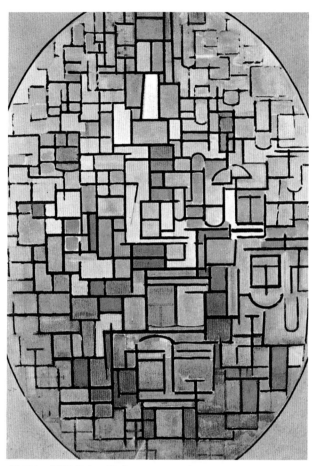

圖231 蒙德利安 構成 1941 油畫

圖233 艾爾賓 構成 1939 油畫 47×109.8cm 巴黎貝塞收藏

圖234　康丁斯基
白色十字架　1992
油畫　100.5×
110.6cm
佩姬古金漢收藏

文如下：

「抽象——創造——非具象的藝術。

我們的集團選擇了這句話，用以顯示我們活動的目標，其理由是極端明確而毫無異論的餘地。

非具象，就是排除一切說明的、插話的、文學的、自然主義的要素，而開拓純粹造形的境界。

抽象，是指一些藝術家們，從自然的諸形態，漸進昇華至抽象，而達到的一種非具象的觀念。

創造，則是指純粹以幾何學的秩序的觀念，運用普通被稱爲抽象的圓、面、線等諸要素，而直接的達到非具象的領域。」

這段序文，最能闡釋「抽象‧創造派」的主張。他們有意對抗第一次世界大戰後佔了優勢的超現實派等之非合理主義的傾向，主張藝術家們，應該創造純粹抽象的作品，不論你是將自然的形態，予以昇華，而達到抽象化的樣式；或者是直接運用直線、曲線等，構成一種幾何學的藝術，都可以邁進純粹抽象的創作。這兩條創作的路子，也就是抽象畫家的兩種類型，在創作的過程、理論的根據，以及空間觀念上，兩者都是互不相同的。

本來，在此派出現之前，純粹抽象的繪畫，在法國固有的繪畫運動中，一向是沒有的，不過，因爲受歐洲其他國家的繪畫樣式所衝擊（如荷蘭的新造形派，俄國的構成派），漸漸種下了這種繪畫的因子，直到「抽象‧創造派」繪畫在巴黎出現，法國的這種純粹抽象繪畫始表面化（例如「繪畫」即爲法國抽象創造派代表畫家艾利昂的作品，作於一九三五年至三六年。此畫係以塊面的安排，構成一種均衡的、色彩相互對照的幾何形純粹抽象作品，而不是由自然形態蛻變出來的抽象畫）。

「抽象‧創造派」推展開來之後，對歐洲的抽象主義繪畫運動，有相當重要的貢獻，直接導致抽象派的繪畫，普遍而蓬勃的發展。關於這一點，我們待下一章簡介中，再作詳細的介紹。在時間上，「抽象‧創造派」直到第二次世界大戰爆發前，始告解散。

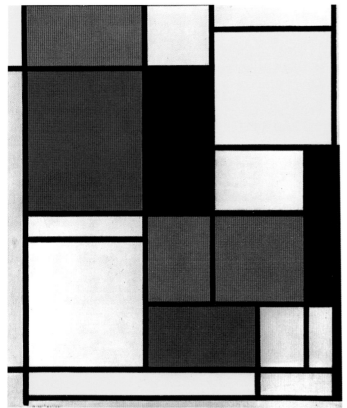

圖232　蒙德利安　場景　1921～25　74.93×65.27cm
蘇黎世畢爾收藏

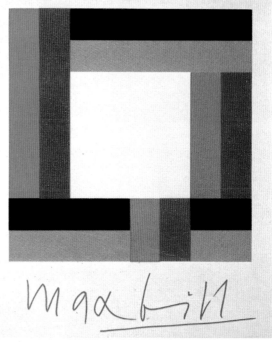

musée de peinture et de sculpture
grenoble 13ᵉ decembre 69 → 1ᵉʳ fevrier 70

max bill

圖236　畢爾　展覽會海報　1969　石版畫　63×44.5cm
巴黎海報美術館藏

圖235　莫荷里－那基　構成　1924　水彩畫　114×132cm

抽象派 (*Abstraction*)

抽象主義 (Abstraction) 是二十世紀繪畫運動的重要思潮。今天，一般人談到抽象派的繪畫，往往有很多誤解之處。從美術史的角度，嚴格的來說，「抽象派」其實包括很多種繪畫流派，它並不是一個單一的派別。

抽象的傾向，可說是現代藝術衍變的一大特徵。自從繪畫脫離了再現的 (摹寫的) 意圖之後，有一部分轉爲幾何學的形體，同時還連帶著賦予觀念的意識，把自然的形體，導引至幾何學的形體，著重於藝術的創造力、想像力的表現。本來，在美術史上，這種一般所稱的幾何學的抽象要素，早已存在了，不過，抽象藝術 (L'Art Abstrait) 的意識明確的出現，還是立體派以後的事。

立體派，我們已經作過簡介，它包括了種種傾向，其發展和影響，不僅及於抽象藝術，還包括了一部分達達主義和超現實主義，以及現代的各種新樣式藝術。立體派對於形象的 (Figuratif) 追求，極爲強烈。這是由於純正立體派，從外在自然的分析與綜合爲出發點，而形成的一種當然的歸趨。不過，其中對於抽象的追求之傾向，可說更爲熱烈，因而發展出「非形象的」(Nonfiguratif) 藝術。今天我們所稱的抽象主義藝術，主要的也就是包含了這個傾向。

純粹的抽象主義，正是反對自然主義。法語中，抽象主義一詞爲 (Abstract)，但畫家或評論家們指繪畫上的抽象主義則都使用 (Abstraction)，以之區別。自然主義，所描繪的多是具體的形象，不是一種抽象的行爲；抽象主義則憑主觀與想像，不重具體的形象。對於抽象造形，觀念的探究，最早是在立體派的時候，立體派所追求的目標就是在實現

圖237　康丁斯基　第一幅抽象畫　1910　水彩畫　49.5×64.8cm　尼娜康丁斯基收藏

圖238 康丁斯基 以白線繪畫之研究 1913 水彩、印度墨及鉛筆 39.9×35.9cm 古金漢美術館藏

形式的一種新結合。立體派對繪畫表現的革新，充分浸透其後興起的藝術運動之中。

大致說來，抽象藝術的主要源流有二：

一是以塞尚和秀拉的繪畫理論為出發點，通過立體派，而以第一次世界大戰中，在荷蘭和俄國發展出來的幾何學的、構成主義等運動為代表，這是最早，也是最重要的一支主流。

在第一次世界大戰前到戰爭中，所興起的：德洛涅的歐爾飛派（一九一二年），馬勒維奇、羅德欽寇的絕對派（一九一三年），戈勃、貝維斯納、塔特林的構成主義（一九一四年），蒙德利安、德士堡、梵頓格勒的新造形派（一九一七年），歐贊凡、詹奴勒的純粹派（一九一八年），古羅畢斯最早創設於魏瑪的包浩斯（一九一九、一九二五年）等都可以說是從

這支主流衍變出來的——亦即從立體派發展而來的幾何學的、構成的、合理的抽象主義運動。

與此一純幾何學的、主知主義的傾向相對的另一支繪畫主流，則是帶有浪漫主義的抽象繪畫運動。這支主流是從高更的藝術與理論出發，由馬諦斯的野獸主義，流向大戰前的康丁斯基的表現派抽象藝術，並且和超現實主義的一部分畫家有些關連，呈現出一股新勢力。包括了馬里奈諦、卡拉、塞凡里尼的未來派，以及康丁斯基、克利的表現派。戰後出現的非形象主義繪畫也是由此發展出來的。

前者的傾向，是屬於知性的、構成的、建築形態的、幾何學的、直線的，其理論的觀念性之依據與嚴肅性，是屬於「古典主義」式的。

後者的傾向則與前者相對，屬於直觀的、感性的、有機的、生理形態的、曲線的，不是構成而是裝飾的，同時強調其神秘性、自發性、非合理性，帶有浪漫主義的色彩。關於此一分析在A. H. Barr所著的《Cubism and Abstract Art》（一九三六年出版)一書中，有詳盡的敍述。

此外，還有種種繪畫上的運動，是與抽象主義的基本美學、技法發展並行的。諸如第一次世界大戰後一九二〇年代興起的超現實派繪畫，在作畫技法上就是受抽象主義的影響甚大。

抽象主義藝術的發展，到了一九三〇年代，蒙德利安、艾利昂、康丁斯基、德洛涅等數名畫家組成「抽象‧創造派」的時候，達到了一個高峰。這數位畫家，也成為抽象主義運動最重要的角色。直到第二次大戰，他們的活動才停止。

第二次世界大戰之後，抽象主義的繪畫思潮，擴及世界各國，並且在各國發展出新的畫派。以巴黎畫壇來說，傾向純粹抽象的畫家，組成了一個集團——即「新現實沙龍」。還有一個由建築家、雕刻家，室內美術設計家，合作組成的推進新抽象的綜合空間藝術之團體「Groupe Espace」。另外，還有所謂「非形象主義」繪畫的出現。在義大利則有「空間派」繪畫的興起。美國畫壇在戰後崛起的「抽象表現派」，發展更為輝煌。

因此，我們說抽象主義的特徵，並不是單一的，它與超現實主義的那種比較純粹是一個主義的產生、擴展、再認不同，必須先對歐洲各國的許多畫派加以研究，把這些「抽象藝術」作一綜合的再認，才能瞭解其各種主張與特徵。總之，抽象主義可說是二十世紀美術運動的一大潮流，它與繪畫、雕刻、工藝、建築、造形藝術等，都有全面性的密切關係，並普遍影響及世界各國美術界。從美學的觀點而論，也建立了二十世紀新的美學觀。

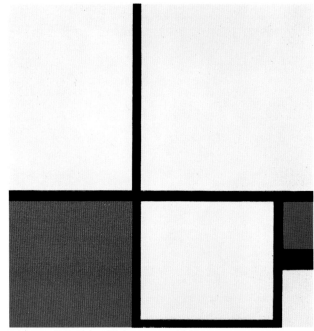

圖239　蒙德利安　構成　1931　油畫
阿姆斯特市立美術館藏

圖240　梵頓格勒　構成　1918～20油畫　101×100cm
阿姆斯特丹市立美術館藏

新現實派 (*Neo Realism*)

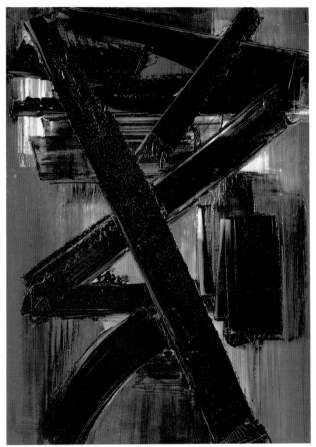

圖243 蘇拉琦 作品 1957 油畫 100×75cm

右圖241 馬奈西埃 茨之冠 1950 油畫 163×98cm
巴黎國立現代美術館藏

第二次世界大戰給藝術的發展帶來了極大的影響。二十世紀前半期的藝術與後半期的藝術，通常即以「戰後」——一九四五年，做爲劃分的界線，這個界線也是現代繪畫的一個新的出發點。現代畫派簡介寫到上一篇爲止，已經將二十世紀前半期的主要畫派，一一介紹過了。從這裡開始，我們要談的是戰後興起的畫派和表現的傾向。

二次大戰後，整個世界的政治、經濟和文化，都發生了關連性。在美術的創造上，藝術家們除了以民族性、風土性與區域性作根基之外，更朝向普遍的國際性樣式尋求更大的發展。在藝術的國際交流方面，戰後呈現了前所未有的頻繁景象。歷史悠久的威尼斯國際雙年展，在戰後開始加以擴大充實，像這種性質的國際展，各國也先後籌辦舉行（如卡奈基、聖保羅、巴黎、東京），促使現代美術作品產生了國際性的交流，也增加了藝術的劃一化，相互間的影響力較過去爲大。

第二次世界大戰後，抽象繪畫形成世界美術界的主流，在這裡「抽象」一詞包含的幅度很廣。因爲事實上，戰後的抽象繪畫，是從第一次、第二次大戰的二十年間的三個主要潮流，即表現主義、超現實主義、及康丁斯基和蒙德利安爲代表的抽象繪畫，發展而來的。這三大潮流的相互融合之中，產生了新繪畫。各國的很多新的繪畫流派也如雨後春筍的誕生。

這裡我們先介紹戰後第一個出現的屬於抽象繪畫的畫派——「新現實派」。

戰後的抽象繪畫史上，從一九四五年六月至七月巴黎的洛爾安畫廊，舉行「具體藝術」展，揭開了

圖242　波里阿可夫　紅、黃、藍的構成　1950　油畫

序幕。這項展覽可說是對戰前抽象畫的一次介紹，使大家有機會看到老一輩的抽象畫家之作品。所陳列出來的除了德洛涅夫婦、阿爾普夫婦、蒙德利安、德士堡等名家的戰前作品之外，還蒐集了康丁斯基、艾　爾　賓、、貝維斯納、等在戰爭中所完成的作品。這些被德國納粹極權指爲「墮落藝術家」，而遭受傾軋的愛好自由的畫家們，在戰爭中仍不停地創作。至於這項以展出抽象畫爲主的展覽，所以題名爲「具體藝術展」，則是採取一九三〇年代德士堡所堅持的「具體藝術」之主張。

　　所謂「新現實派」，並非指戰前的這一批老一輩的抽象畫家。而是指戰後開始嶄露頭角的抽象畫壇新人。一九四六年，巴黎舉行一次規模盛大的「新現實」展，這項展覽就是由戰後嶄露頭角的巴黎抽象畫壇新人所共同組成的。這些新人主要的可舉出阿特朗（Atlan）、哈同（Hartung）、畢歐培爾（Jean　Piaubert）、波里阿可夫（Serge　Poliakoff）、瓦沙雷（Victor Vasarely）、布利恩、都瓦奴、戴洛爾、盧布辛斯基等人。後來，許內德（Schneider）、蘇拉琦（Soulages）等人也加盟此一集團。

　　這項新現實展，吸收了各國的新人，門戶大開，而且都是知名的畫家，它的組成，敏感的反映了時代的新風尚。當時，參加此一展覽的畫家，都被稱爲「新現實派」。在此派展覽結束後，抽象繪畫迅速的在巴黎發展開來。巴黎的五月沙龍，從一九四九年開始吸收了「新現實派」的重要分子。同時其他一些傾向抽象畫家也加入五月沙龍，如朗斯柯、艾士杜夫、森吉埃、馬奈西埃、巴辛、達柯亞、德史坦爾、達希爾巴諸人。

　　在作品風格上，新現實派的畫家，有一部分是與五月沙龍的多種折衷傾向相對的，具有強烈的堅持知性主義抽象概念之傾向。這可以瓦沙雷的作風爲

圖245　艾士杜夫　Taraude　1960　油畫　116×89cm
巴黎私人收藏

代表，他的作品都是偏重於幾何的構成，完全是知性作風。當時的法國正是幾何學的抽象流行時期，學院派繪畫遭受非難的時期。不過，像蘇拉琦、阿特朗、哈同、許內德諸畫家，則反對幾何學的抽象，他們另闢一途，開拓了有機的抽象。如許內德（一八九六年生於瑞士），早期受立體派與超現實主義的刺激，戰後以描繪非具象繪畫而受人注目，他的畫以帶有動勢的大筆觸，自由的揮刷，使色面重疊，表現內在的激情。蘇拉琦以剛直粗獷之筆觸，描繪建築性的形態，粗黑線條在畫面上縱橫驅使。哈同的畫運用書法筆觸，帶有音樂性，充滿情感與生命力。阿特朗的作品，富有非洲的原始色彩，充溢幻想的神秘氣氛。

　　綜合而論，新現實派可說是二次大戰後初期出現的一個聲勢最大的抽象繪畫集團，它是在一九四五至四六年間，由巴黎一群熱衷於抽象繪畫創作，並具有個性的畫家們所組成的。只是他們除了舉行展覽會之外，缺少其他有形的組織，因此後來此派的畫家們都走向自我爲中心的創作；他們雖然每人作品面目不同，但畫風上卻都共同的傾向抽象的創作。主張繪畫的創造應該反映時代潮流；在抽象繪畫思潮澎湃下（戰後初期），畫家應該追隨時代主流；可以說是此派畫家共通的見解。

圖244　比西葉　建築　1962　油畫　65×50cm　巴黎私人收藏

空間派 (*Spaceism*)

原籍阿根廷的義大利畫家封答那（Lucio Fontana）所倡導的「空間派」是戰後興起於義大利的藝術運動。一九四七年五月，封答那在米蘭發表了第一屆空間派宣言，不過，空間派思想的萌芽，卻是在一九四六年。這一年封答那在阿根廷的布宜諾斯艾勒斯發表了「空白宣言」（Manifesto Blanco），揭示他的空間主義的主張。後來，他在義大利的威尼斯雙年美展及米蘭的三年美展，連續發表空間派宣言，並在第九屆米蘭三年美展中，發表「空間主義技術宣言」。

先後在空間派宣言上署名的畫家，除封答那以外，尚包括克利巴（Crippa）、特瓦·賈恩尼（Dova Gianni）、艾米利奧·史卡納維諾（Emilio Scanavino）、布里（Burri）、威特瓦（Emilio Vedova）等人。

空間派的主張究竟如何？我們可從此派的宣言和代表畫家的作品，獲得了解。封答那在一九四六年的空白宣言上，闡述空間主義的觀點指出：

「我們追求的是本質與形的變化，超過繪畫、雕刻、詩、音樂以上的，我們要求的是與新精神一致的，或者是更偉大的藝術。」

「印象主義以來，人類的發展，是朝向時間與空間之中，展開運動。」「空間主義的第一目的是：將科學發展產生的新素材，運用到藝術作品之上。」「我們擺脫一切美學的規範，以自由的藝術為目標，我們以人類為自然，實踐其具有真實性者，而拒絕思維藝術所發明的虛偽美學。」「有機的動態美學，正取代了凍結於形式的衰退中的美學……我們放棄既成藝術形式，企圖求得一個以時空統一為基礎的新藝術之發展。」

又說：「我們所說的綜合，是指構成物理的、心理的、色音運動、時間等一連串物理要素的總合。色是空間要素，音是時間要素，運動是在時空之內發展的；這一切即為存在於四次元新藝術的基本形式。」

一九五〇年發表的「空間派第三宣言」中則指出：「空間派藝術家，利用科學所發明的物質，人類知性所發現的方式，作為新方法。」「人類應以其本身的幻想與空間感覺，創造出新意識。」

從以上摘錄的宣言中，可以瞭解，空間派所主張的是——藝術的創作應向更廣闊的領域求發展，由時間到達空間，否定繪畫、雕刻等一切藝術形式，注重將同一精神狀態，表現於音樂、建築和繪畫上，換言之，亦即將這些分類予以統一。其觀點認

圖246　封答那　作品　1959　油畫

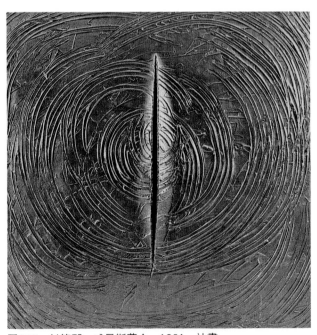

圖248　封答那　威尼斯黃金　1961　油畫

圖247　封答那　空間概念　1961　油畫　115.5×89cm　日本大原現代美術館藏

圖250　布羅克　形態的變化　雕塑

圖249　布里　構成8　1953　油畫　86×100cm　紐約現代美術館藏

為生活在物質文明中的現代人，不同於過去，科學的發達，改變了人類生活，因而空間主義要利用科學上研究出來的物質，運用到藝術上，創造另一新的藝術媒介。這種觀點也可以解釋為：在空間、時間的概念變革的現代，藝術家接受了科學革命的影響，表現出新的感受性與空間概念。同時此派強調精神的一面重於形態的一面。人類已經進入太空，他們嘗試著去表現宇宙空間。

在空間派的第五宣言上曾說：「空間主義主張以自由的幻想從事創作……許多空間派作家的作品與思想，是日新又新的。」因此，空間派畫家們，由於彼此氣質與技法的不同，產生了各不相近的作品，即以封答那、克利巴與杜瓦三人的創作來比較，就有顯著不同。不過，這些代表畫家的創作，同樣的不止於繪畫，範圍擴及雕刻、建築等藝術領域，統一了這些傳統的分類，這正是空間主義的觀點之一。

他們的作品，以廣泛思想為基盤，以自由的技法從事創作。以此派創導者為例：封答那的作品範圍非常廣泛，從平面的到立體的，……平面與立體——繪畫與雕刻，合而為一，呈現出封答那的獨特面目，其作品往往是用銳利的刀子，在塗上單色的畫布上割出幾道裂口，或刺出洞孔，表現出過去繪畫所沒有的空間感。在工具和素材上，如油彩、畫布、銅鑄、陶器、石膏、塑膠等固體繪畫，他全都使用過。其立體作品上，也予以鑿孔或雕出凸凹空間感，在特別安排的照明燈光下，顯出一種微妙的投影，出現嶄新的空間，促使通過空間的形態，產生了新美學。他的很多題為「空間意想」(Con-cetto Spaziale)的作品，展現出十分鮮美、明快的畫面，都是屬於這種作品。

義大利這個國家是相當保守的，宗教的傳統根深蒂固。這種環境自然會帶給藝術的發展有某種程度的影響。本世紀初葉興起於義大利的未來派運動在尚未達到成熟時，即告瓦解。代之而興起的是傳統的穩靜畫風。未來派在對象的動態把握上，正與立體派之嘗試將對象物作靜的再構成相對稱。未來派是描寫對象與環境之間的動態關係，即是在光與空間和時間上，導入藝術家的意識。立體派到後來的發展，忽略了光的要素，僅研究形態與空間上的靜態構成要素。封答那在米蘭倡導空間派運動時，法國也有一個以安德勒‧布羅克(Andre Bloc)為中心的空間派出現。這兩個空間派的性質，頗近似於立體派與未來派之間的關係。一方面(封氏空間派)是表現屬於動的感情的空間；另一方面(布羅克)則為靜的構成主義的空間。同時前者較後者更注重光影的效果。

義大利的藝術，從巴洛克以來，一直以強調表現光與影、明暗的對比，為其一大特徵。這種對光影的強烈感受性，是由於受南歐的氣候風土與建築的影響，自然而產生的。從巴洛克通過基里訶到抽象的空間主義，光與影的表現不斷的顯露在藝術作品之中。

空間派發展至現在，已經二十餘年，當年在宣言上署名的畫家，大多已經分散或轉向另一種畫派的創作，例如克利巴已轉為肌理派。僅有封答那仍未失去實驗的勇氣，專心於製作他的空間派作品。

非定形派 (*Informel*)

圖251　佛特里埃　人質　1944　油畫

圖252　佛特里埃　溫柔的女人　1946　97×145cm
巴黎國立現代美術館藏

圖253　歐爾士　獨裁者　1946　水彩畫　24.5×16cm

談到「非定形派」(Informel)，是批評家米契爾‧達比埃(Michel Tapie)所命名的一個繪畫運動。

戰後的巴黎畫壇，以幾何學抽象派出現較早，一九四六年由一群新人組成的「新現實展」，就是幾何學抽象派繪畫勢力的伸展，它重新復甦了蒙德利安的新造形主義，戰後此派的「彗星」馬寧爾利的出現，以及都瓦奴、瓦沙雷、蒙登森、迪羅爾等人，以洛克茲‧路易畫廊為據點而嶄露頭角展開活動，使幾何學的抽象達到全盛時代。不過到了一九五一年這一派(也被稱為「冷的抽象」)即急速的衰退下去，代之而起的正是與此派相對立的抒情的非具象、非定形藝術等「熱的抽象」。美國的抽象表現派，也在此時急激的抬頭，創作出激情的雄壯的繪畫。使抽象繪畫發展成世界性的藝術。

在一九五一年三月，非定型派的理論指導者——批評家米契爾‧達比埃組織了一項展覽，分別蒐集了帕洛克、拉塞爾、杜庫寧、卡波克洛西、歐爾士、馬鳩、李歐佩爾等人作品，在尼納‧德塞畫廊展出。這是達比埃的「另藝術」(Other　Art)觀點——「非定形」的理念，作首次的公開發表。不過，非定形藝術的起源，還是從佛特里埃(Jean Fautrier)、歐爾士(Wols)、杜布菲(Jean Dubuffet)，以及詩人畫家亨利‧米修(Henri　Mi

圖254 歐爾士 漂流的物體 1932 油畫
46×33cm

下圖255
歐爾士 蛇行 1932 水彩畫 31×23cm

chiaux)的作品裡源起的。

佛特里埃一九四五年在戰後的巴黎舉行「人質」連作展，美術批評家安德勒‧馬柔曾在展出目錄上寫了一篇序文，讚譽他的繪畫指示了大戰後現代繪畫的新動向。二十年來，他孤獨的從事於自己的藝術創作，與現代繪畫的一般主流完全隔絕。他的孤獨的藝術，同時反映了時代的苦惱、恐怖與悲劇。佛特里埃所作的「人質」，畫面的肌理有如將人間的肉體烙印成另一形態。亨利‧米修的畫也隱約帶有一股殘虐而幽默的詩意，表現戰後巴黎的情景，使人深受感動。他們在非合理性中投入偶然性，近於表現主義的精神與超現實派畫家們所主張的心靈的自動性。另一非定形派之父──杜布菲的作品也是如此的。

杜布菲與佛特里埃同時於一九四五年在洛爾安畫廊舉行個展。杜布菲舉行的首次個展題名為「厚塗」。他用樹脂、木炭、鐵、熔岩、木根等與顏料混合，塗在畫板上，畫出殘忍而富有幽默感的半身像，同時他用一種有如兒童畫與精神病患者的素描

一般的隱藏著生命秘密的線條，組成一幅畫。杜布菲的這種運用通俗材料，表現殘酷幽默形態的畫面，全然破壞傳統和所有的美學理論和技巧。

在一九五一年以後，這個繪畫運動已形成戰後藝術的主流，普遍的散佈至世界各地。諸如最近數年來成名的畫家塞爾本、法肯絲丹、阿拜爾、桑‧法蘭西斯、安東尼‧達比埃斯等，在創作思想上均與非定形藝術有相當關連性。只是各個畫家之間，彼此都無相互關係，並未組成有形的畫派集團而已。

「戰後巴黎藝術界出現的最獨創的畫家，不是一般抽象傾向的畫家，而是傑恩‧杜布菲。他的畫面處理大膽而新奇，是一種奇異與幽默感的結合。」美國批評家阿夫勒特‧巴曾如此說過。杜布菲的藝術，可說是指向「反繪畫」的方向，多少帶有達達派與超現實主義的觀念。

歐爾士也是朝向未知的繪畫世界探索的一個風格獨特的畫家。他生於柏林，一九三二年以後定居巴黎，曾與米羅、艾倫斯特、扎拉、柯爾達等名家交往，並與存在主義大師沙特有深情。他做過一段時

期的攝影家，二次大戰時參加過文學家對德國的抵抗運動（Resistance），曾數次遭受生命的危險。戰後他作了很多筆觸纖細，感性濃厚的小品水彩畫。一九四六年之後的油畫作品，以簡鍊筆觸，帶有神經質的線條，表現生命的顫動。當時馬鳩說他的畫是「人類面臨危機而發出的悲愴而真摯的呼喚」。歐爾士親自體驗到戰爭的恐怖，感受到生命幻滅的悲哀，因此創造了這種作品。這位受到極高評價的畫家，不幸於一九五一年秋因酒精中毒而夭折。

米契爾·達比埃先後看過了他們四人的作品——佛特里埃的「人質」展、米修「詩畫展」、杜布菲的「厚塗」展、歐爾士的「生之藝術」展，在一九四六年曾寫了一篇「別的美學」（Dune Esthetique Autre），並且預感他們的作品有「另一藝術」（Uu Art Autre）存在。這即是「另藝術」一詞的由來。到了一九五一年達比埃始將這群畫家歸類，稱之為「非定形派」。在這一年三月，達比埃所籌劃的展覽，就是將歐美的新作家中，凡具有「另藝術」傾向者，都概括在內。

達比埃認為：這群畫家們與固定化的抽象相對的，都在從事另一新的探索，反對傳統的「美的趣味」和美學的，有的依本能要素，有的根據某種意念，而排除一切外來要素，創造了一種並非定形的、又具有獨自面貌的藝術。佛特里埃、杜布菲、歐爾士、米修等可說是此派的先驅者。不過，這些畫家的創作，完全站在自由的地位，自己畫自己的，並無任何組織，也與達比埃的集團構想，在實質上不發生關係。

上圖257
亨利·米修　群鳥
1945　水彩畫

圖258
阿拜爾　兩個頭部　1953　油畫　100
×143cm　阿姆斯特丹市立美術館藏

左圖256
杜布菲　黑坊的風景　1952
162×130cm

另藝術 *(Un Art Autre)*

在簡介「非定形派」一文中，我們曾提到「另藝術」一語的由來。一九四六年法國批評家米契爾·達比埃看了杜布菲等人的作品，預感他們的作品有「另一藝術」(Un Art Autre)存在。到了一九五一年，在達比埃的籌劃下，巴黎舉行了一次國際性的「另藝術」展覽。並把參加這項展覽的畫家，歸類稱之為「非定形派」，因此米契爾·達比埃說「非定形」即是「另藝術」。在達比埃的理論尚未建立之前，杜布菲、佛特里埃和歐爾士等三人，即一直在潛心於自己的創作。因為他們的作品有一共通的特質——在經過第二次世界大戰，親身感受到戰爭所帶給人類的生命幻滅的悲哀中，以一種實驗性的新技法，強烈而直接的表現內在情感。因此達比埃所稱的「另藝術」，事實上係以杜布菲等三人為起源的。而他們所代表的「非定形」藝術運動之目的，就是在排除戰前抽象畫無法處理的定形，強烈的企求表現內在世界。

「另藝術」發生到今日，已經廣泛的形成戰後繪畫的主流。主要代表畫家除了杜布菲、佛特里埃、歐爾士等三人之外，西班牙的安東尼·達比埃（Antonio Tapies）、沙伍拉（A. Saura）、美國的杜皮（M. Tobey）、史提爾（C. Still）等人，也都是「另藝術」的著名畫家。

安東尼·達比埃是西班牙戰後成名畫家，他早期受米羅的影響，畫風接近超現實主義。戰後他參加了巴塞羅納的「莎伊哥羅七人團」繪畫團體，此後他即轉向「另藝術」風格，畫面採用厚塗的技法，刻劃出傷痕一般的洞穴與線條，他排斥一切有關具象的記號及自然物象，由材料本身決定他的形式。這位西班牙戰後代表畫家，可說結束了超現實主義時代而轉向了根本的形式。在新素材與新技法的實驗與運用上，他更是一位「另藝術」的傑出畫家。

沙伍拉在西班牙與達比埃同為最優秀的另藝術畫家，初期作品屬於超現實主義，後來轉入「另藝術」，傾向悲劇性的表現主義，同時富有強烈情感，描繪出內在的感受。

史提爾和杜皮是美國抽象表現派的代表畫家，但他們兩人的創作，同時也被米契爾·達比埃歸入「另藝術」。史提爾在一九四九年至五〇年，執教於聖法蘭西斯柯的加里福尼亞美術學校，他與在西雅圖創作的杜皮，同為美國「另藝術」的一大源流。桑·法蘭西斯的空間渲染的繪畫，就是受了他們的影響。史提爾繪畫的肌理帶有強韌感覺，每一筆觸同時在有意與無意之中依其知覺的總體而集結。他那黑與紅色彩的廣大畫面，往往予人以昇華、無限之感。

右頁圖259　達比埃
紅門　1958　油畫

圖260　達比埃　大
角規　油畫　西班牙
冠加抽象畫美術館藏

圖262　沙伍拉　磔刑　1959
油畫　西班牙冠加抽象畫美術
館藏

下圖264　史提爾　無題　1957　油畫　284.5×391.2cm　紐約惠特尼美術館藏

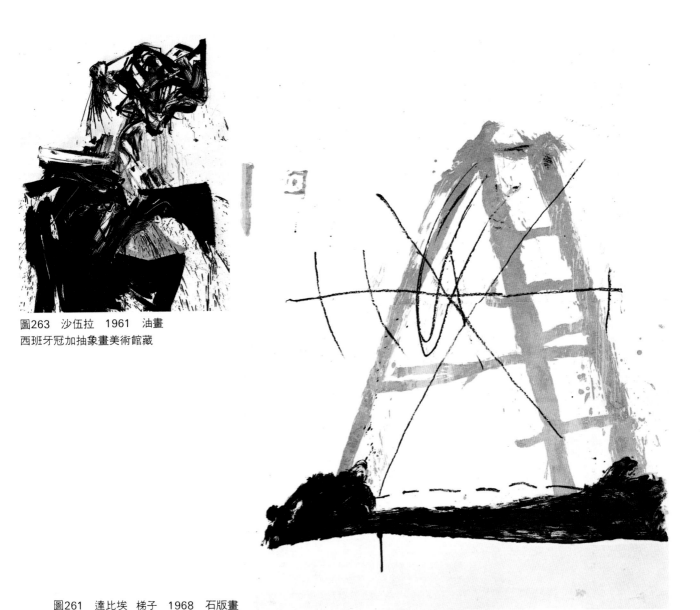

圖263　沙伍拉　1961　油畫
西班牙冠加抽象畫美術館藏

圖261　達比埃　梯子　1968　石版畫

　　另藝術畫家所遵從的信條，最顯著的是運用多種繪畫素材，去創造純粹的繪畫，將物質觀念導入畫面，予人以深刻的刺激。由於他們透過各種材料表現，創造出來的抽象畫面，顯然不同於戰前的一般繪畫。在觀念上也與既成美學觀點有所不同。米契爾·達比埃所以將他們的創作命名為「另藝術」，就是因為看出他們的作品，存在著另一種新的美學，以一種強有力的、包含著生命力的結構，不協調的韻律捕捉住現實感受，從內在的思索上，真實的表現自我。而與過去一般要求情感穩靜、結構平整的繪畫作品截然不同。此外，他們吸收了達達派、表現派和超現實派的優點，廣泛地從不同的角度，尋找表現的題材，同時揚棄任何具體事物，刻劃出飄渺虛靈而又潛含著激情的抽象境界。因此「另藝術」也被評為現代繪畫中表現得最徹底的一種傾向。

　　另藝術發展到後來，不限於繪畫，也出現在雕刻方面，例如美國的法肯絲丹即為另藝術雕刻家。至於「另藝術」所產生的影響力，最主要的是將物質感直接導入繪畫世界，追求自我的實驗創造，開拓了新造形作品的領域。

抽象表現派 (*Abstract Expressionism*)

在我們介紹過的畫派裡，如果你稍微留意一下，即可發現這些畫派，都是在歐洲興起的，沒有一個是從美國產生的。對世界美術史稍有認識的人，一定瞭解美國是一個缺乏藝術傳統的國家，她們的藝術從十九世紀到二十世紀三十年代，一直是在接受歐洲藝術傳統的影響，模仿多於創建，缺少獨特的面目，而一些區域性的鄉土藝術，也未能發展出來。不過，到了一九四○年代，美國終於產生了一種在世界畫壇上佔有重要地位的畫派，那就是「抽象表現主義」(Abstract Expressionism)，也稱爲「紐約畫派」(The New York School) 或「行動繪畫」(Action Painting)。這種風格清新的抽象畫之出現，完全改變了美國的藝術氣氛，也使美國繪畫在世界上放出燦爛光輝，造成極爲突出的高潮。

本來，抽象表現主義一詞，是德國批評家霍洛吉 (Oswald Herog) 在一九一九年時用來稱呼康丁斯基於一九一○年代所作的主觀表現繪畫。到了一九四四年，美國批評家詹尼士 (Sidney Janis) 首次以「抽象表現主義」稱呼在第二次世界大戰中和戰後，所崛起的一群美國年輕的抽象畫家。這群畫家

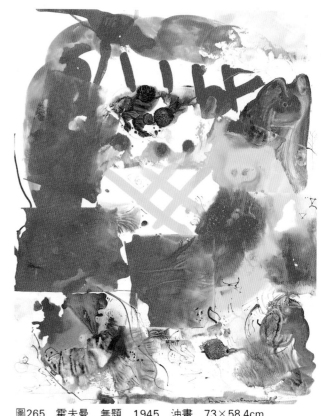

圖265　霍夫曼　無題　1945　油畫　73×58.4cm　戴登藝術學院藏

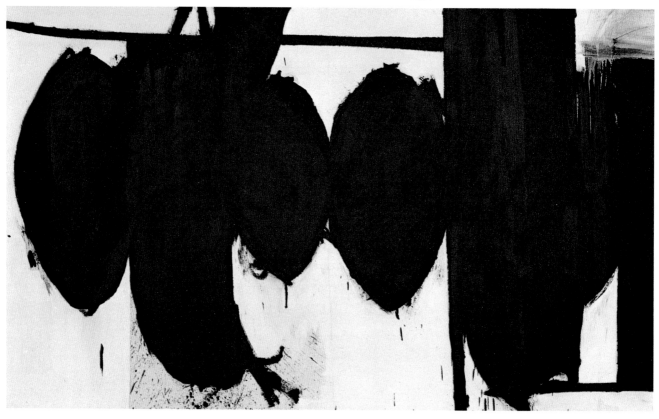

包括帕洛克(Jackson Pollock)、杜庫寧(Willem de Kooning)、高爾基(Arshile Gorky)、馬查威爾(Robert Motherwell)、葛特萊布(Adolph Gottlieb)、巴瑟阿特(William Baziotes)、羅斯柯(Mark Rothko)、史提爾(Clyfford Still)、加斯頓(Philip Guston)、克萊因(Franz Kline)、杜皮(Mark Tobey)等人。後來，他們都成為抽象表現派的代表畫家，今天，批評家們所稱的抽象表現主義，就是指這群美國畫家們所創作的各種風格不同的抽象繪畫。美國批評家哈羅德·羅森堡(Harold Rosenburg)認為這群美國畫家的創作，只是行為(行動)的結果，所以他在自己所撰寫的「美國行動畫家」一文中，將這種繪畫命名為「行動繪畫」。又因這群畫家們，雖然以不同風格尋求自己的路子，但是他們都以紐約為活動的據點，而且在精神上也有共通的特點，因此又稱為「紐約畫派」。

抽象藝術評論家米契爾·蘇佛奧爾在戰後即預言，抽象表現主義的出現，將使美國在抽象藝術的地位上與法國居於同樣重要地位，也將使紐約取代巴黎而成為世界前衛藝術的首都。美國抽象主義發展到今天已有二十餘年的歷史，時間已經證明，美國繪畫從抽象表現主義產生之後，的確有著驚人的發展，促成這種發展的因素，與美國經濟高度成長和民主自由的氣氛有很大關連。她吸收了很多歐洲及其他國家的藝術人才，並且有計畫獎掖藝術的發展。在這種環境之下，現代美術館有如雨後春筍一般的誕生。美國現代藝術的發展，發軔於一九一三年紐約舉行的精武堂畫展，這項展覽把歐洲藝術首次介紹到新大陸，諸如畢卡索的立體派作品，布朗庫西的抽象雕刻，以及蒙德利安、馬松、勒澤、夏卡爾、艾倫斯特等歐洲新藝術從此開始逐漸進入美國，也影響了美國年輕一代的畫家。到了一九四三年至四四年，紐約的佩姬·古金漢美術館首次舉行

右圖267　杜庫寧　臨河之門
1960　油畫
203.2×177.8cm
紐約惠特尼美術館藍

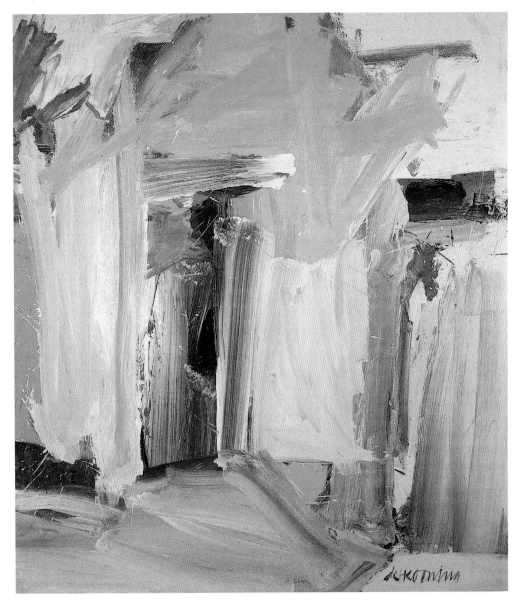

左頁下圖266　馬查威爾
西班牙共和國輓歌
NO.70　1961
油畫　175.3×289.6cm
紐約大都會美術館藏

抽象藝術展，展出美國抽象表現派畫家帕洛克、羅斯柯等多人作品，此後紐約現代美術及惠特尼美術館、史丁格里茲、賈尼斯、克茲佛萊德、維拉德巴爾遜茲等畫廊，相繼舉行美國抽象藝術家的作品展覽，使抽象表現主義在戰後呈現非常活躍的景象。這是美國抽象藝術開始脫離歐洲樣式，而產生自己面目，走向大膽自由地開拓前衛藝術的一個轉捩點。美國的抽象表現派藝術也就從此茁壯起來。

抽象表現主義的代表畫家，份子極爲複雜，彼此畫風也不相同。生於土耳其阿梅尼亞的高爾基，從超現實主義系統的潛在意識印象，表現抽象形態。同時運用一種強韌、纖細的線條，織出這種奇異變形的形態。他在一九四八年自殺身死，結束了悲劇性的生涯，年僅四十四歲。他的風格，後來得到極高的評價，也給予後來年輕畫家很大影響。生於智利後來定居美國的馬塔·艾柯陵（Matta Echaurren）以及米羅等人的不定形融合的畫面，都曾經影響高爾基的創作。

與高爾基有深交的杜庫寧，是位富有獨創性的畫家。他原來從立體主義的理論出發，後來脫離了立體派的方法而朝向自由的表現方法前進，他的作品富有純粹感與野性的氣質。以大膽的運用油畫顏料揮灑，色彩飛沫在畫面四濺爲其特色。他在一九〇四年生於荷蘭鹿特丹，曾在比利時習畫，一九二六年後定居美國。其作品之空間以強烈物質化見稱，在奔放中，潛流著由生之根源產生的速度感。帕洛克早期也是從立體派出發，一九三〇年代畢卡索採用書寫方法作畫以及有「美國抽象畫繪畫導師」之譽的漢斯·霍夫曼（Hans Hofmann）所嘗試的滴彩畫法，給帕洛克的啟示甚大。後來他創造出獨特的「滴彩法」作畫，以自動性技法，用化學顏料，直接潑在畫面上，潑在畫布上的顏料，由於作畫速度

圖270　杜皮　世塵　1957　水彩畫　94×63.5cm
美國私人收藏

左上圖268　克萊因　藍色中心　1958　油畫
91.4×101.6cm　紐約史卡爾夫婦收藏

右上圖269　加斯頓　繪畫　1952　油畫　128.9×121.9cm
芝加哥　紐曼夫人收藏

130

圖271　高爾基　婚約　1947　油畫　128.9×96.5cm

左下圖272　羅斯柯　藍、橘、紅　1961　油畫　230.5×203.2cm

圖273　羅斯柯之作品三件

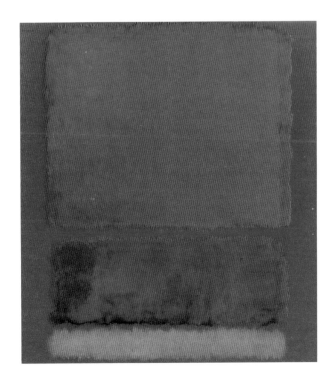

的緩急之變化，產生了自動性的效果，也構成一種線條重複的空間，不單是二次元的空間，更進一步的表現出心理的、形而上的空間。他的這種迥然與眾不同的獨特畫風，強烈表現出個人的自由，在繪畫風格的創造上，獲致最高的評價。

杜皮到過中國、日本旅行，接觸到書法藝術，他在一九四〇年代完成的抽象畫——黑地白描的作品，即是採用書法方法作畫，他將畫面作「全面描繪」，沒有主題區分，從畫面的這一角一直畫到另一角，有一種擴展至無限之感，與巴黎的抽象畫家哈同、蘇拉琦、許內德等人的書法繪畫截然不同。杜皮因為居住於美國西北部的西雅圖，面對著太平洋，因此又被稱為「西北畫派」或「太平洋派」。另外克萊因是採用書法方式作畫，其線條強韌粗獷而有力。

羅斯柯和史提爾的畫在抽象表現派的陣容中，顯得比較含蓄，較易獲致內心上的調和，他們用純度較大的色彩，平面的畫出飄流及向上昇華般的形

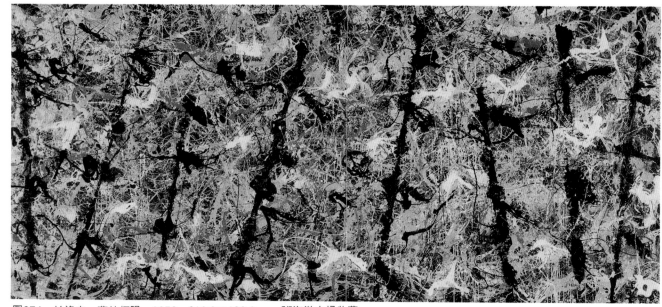

圖274　帕洛克　藍的極限　1953　210.8×488.9cm　班海勒夫婦收藏

圖275　桑‧法蘭西斯　放出光芒的黑　1958　201.6×134.6cm
紐約古金漢美術館藏

態。同時他們的畫幅都很大，使人如入畫中之感，氣魄不凡。

加斯頓的作品，筆觸明顯，喜用濃豔的暖色，他處理畫面時也強調平面，都成全面性的感覺。馬查威爾的抽象畫，色彩趨於單純，大刀斧闊的筆觸，表現出雄渾氣魄。

綜上所述，抽象表現派實際上是不能稱為一種主義或運動，他們只是在抽象表現主義的大前提下，從事創作，各人走著自己獨創的道路，也缺乏有形的組織。不過他們的作品卻有一種共通性：畫幅大，追求「二次元性」，打破立體影像的描繪，進一步表現內在真實。他們的畫面都是非具象的，以立體派及超現實主義系統為基本，與表現派的實質有關，運用抽象的表現方法，追求內在的、心理的表現，而擺脫了過去造型主義抽象藝術之領域，以最簡單的手法，表現最深刻的思想，勇敢地去開拓知的世界。這種注意內在心理表現的抽象藝術，在第二次大戰後形成了畫壇的主流。美國抽象表現派在戰後崛起，並造成突出的高潮，對於奠定美國現代藝術之地位，實有莫大的貢獻。它促成美國現代繪畫第一次獲得世界繪畫領導權。

爆發表現 (*Erupt Expression*)

戰 後抽象藝術新思潮的發展趨向可說是極為複雜的。如果我們將這許多表現上的傾向，作一分析與歸納，約可概分為：爆發表現、書法表現、記號表現、單色表現、幾何形表現、自動性技巧表現等。以下我們對此分別作一簡介。

首先介紹興起於歐洲，正在影響著世界繪畫思潮的「爆發表現」。所謂「爆發表現」，它是繼承了義大利的未來派而來的，把未來派畫家包曲尼（U. Boccioni）、卡拉（Carlo Carra）、魯梭羅所表現的未來派主張——「表現迅速變化之形態，以騷動的現代生活律動作為表現的總主題」——加上了二次世界大戰對戰後這一時代的人類生活所造成的直接影響，個人的感受表現在繪畫之上。當時未來派謳歌機械工業的發展，認為「美就是速率」，而現代的「爆發表現」卻表現「喊叫的形態」，轉而以「有生命活力的人」所發出的現象作為表現的對象，更進一步的表現「喊叫的美」。因為喊叫所發出的音速，要比機械所造成的動力速率快得多。而且它表現比未來派更甚的激烈爆發狀態，表現那最迅速的時間性與連續性的物象。

在表現技巧上，他們運用新素材，多種的材料，使用新技法，表現出「新形態」。這新形態可說完全擺脫了以往的既成關係與因襲傳統的束縛而邁進

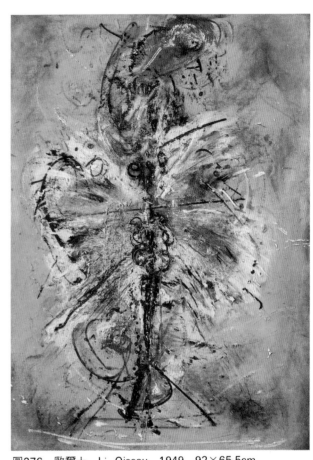

圖276　歐爾士　L'Oiseau　1949　92×65.5cm
赫斯頓與迪梅尼收藏

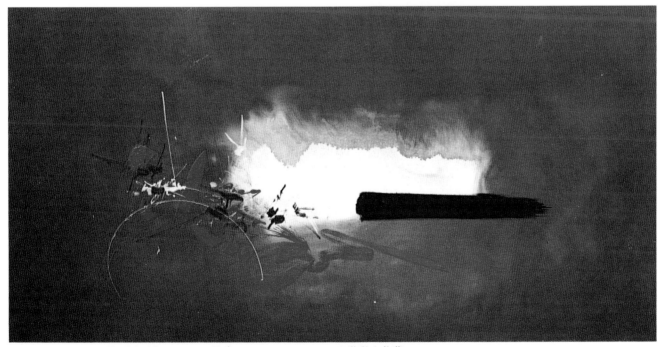

圖278　歐爾士　向琴·塔辛致敬　1960　油畫　149.86×300cm　巴黎私人收藏

圖277　歐爾士　廢墟　1951　水彩、鋼筆畫
19.6×14.3cm

新境界，注重表現與人間生活的結合。

　在美國表現這種喊叫的形態藝術稱之爲「行動藝術」，認爲這是一種訴諸於行動的積極藝術，表現動力之美。

追求這種新意義的「爆發表現」代表畫家之一是現代畫家歐爾士（Wols），他在一九一三年五月二十七日生於德國柏林，與保羅·克利（表現主義大師）一樣，四歲時即能奏小提琴，後來進入德國的「包浩斯」藝術造形學校之後，認識了大畫家米羅（Miro）與艾倫斯特（Ernst）、扎拉、卡拉等，並身經表現主義與超現實主義，二次世界大戰時曾被法國所收容。此後作了很多以「夢幻的都市」作主題的素描與淡彩畫，把裸體男女、魚、鳥、樂器、植物，抽象的構成在一個畫面上。二次世界大戰方酣之際，使他感受到生命幻滅的悲哀，到了戰後，他完全轉變以多種的繪畫材料創作個人的純粹繪畫，把個人對現實世界的最原始、最坦白的感受，很激情的表現出來，並舉行了個展，題名爲「生之藝術」展。他曾跟瑪盧塞爾·普利猶（藝術理論家，曾著《抽象藝術》一書）說：「爆發之中的爆發，表現出個性和表現主義的音樂詩……」。普利猶說他的作品燃燒著人類的熱情，是個人獨創的純粹繪畫。他的作品運用中國書法的「筆勢」與各種線條，構成極高度的夢境表現。如＜月夜風景＞是他的代表作，令人感受到煙雲縹緲虛靈如夢的抽象境界，這不正是我國國畫中所表現的「寫意」境界嗎！一九五一年時他用種種亂筆法與各種線條作畫，表現高度的「連續性」的動態之物象，得到頗高的評價。

這是舉歐爾士的作品作爲爆發表現的代表說明。屬於這「爆發表現」的畫家，尚有馬鳩、李歐佩爾、文洛涯等畫家。馬鳩的作品可以讓我們看到此派作品的眞面目。這爆發表現的藝術，給予「書法表現」的畫家哈同、許內德、蘇拉琦等，開拓了表現的大道。

圖279　歐爾士　法蘭柯斯的繪畫與肢解　1960　油畫
247.65×425.45cm

圖281　李歐佩爾　Pistache　1958　油畫　97.8×130cm
巴黎私人收藏

圖280　馬鳩　哥尼菲斯人萬歲　1951
油畫　130×195cm

書法表現 *(Calligraphy Expression)*

如果「爆發表現」是融合了現代的新表現主義的要素，並部分的運用我國書法的「筆勢」技法表現，那麼在今日世界的畫家中，更有完全以這種「書法」的方法作畫，把我國的「書法」藝術，表現在他們的抽象繪畫之上，在國際藝壇上已形成了繪畫的巨大主流，這就是所謂的「書法表現」。

運用「書法表現」最著名的法國畫家哈同，他的這種作品，自得到了一九五〇年義大利舉行的第三十屆威尼斯國際美展的繪畫大獎以來，使得「書法表現」式的繪畫，風靡了整個歐陸。他的作品脫離了舊有的繪畫形式，以書法的方法表現；他反抗傳統的、固定的表現形式，並不描繪自然的再現，而是表現宇宙的一切之力組合成的統一力量之美，無數個內蘊的力與情感，秩序統一的表現在一個畫面上。運用了他的獨創力，而並非全是東方的感覺。

平常他畫一幅作品，是先用大刷子蘸上充分的水和一些黑色，在畫面上快速的刷上一層較淡的底色，然後以大小不同的筆，順著筆勢，畫出濃淡不

圖282　杜皮　八月之綠　1953　油畫　121.9×71.1cm
紐約現代美術館藏

同的線條，很大膽而自由的完成一件作品，並且自然的留出畫面的空白空間。如附圖便是他的代表作，我們可在這幅作品中去體會他所表現的境界。他自己曾說：「我所表現的世界，並不是取下世界中的自然的一隅，而是作出一個『自我』的宇宙。」由此我們可以瞭解他創作的嚴謹態度。

屬於「書法表現」的畫家，還有瑞士籍的許內德（G. Schneider）和法國的蘇拉琦（Pier're Soulages）等。他們從第二次世界大戰後的抽象繪畫的領域中脫離了出來，作品中表現動力之美。許內德的作品強調法國的感覺主義與東方藝術的特點，以粗大筆觸，有力的揮毫，喜歡在藍、黑、暗色的底色上畫上幾筆明亮的對比色——白、紅或黃等色彩，或在

圖283　許內德　構成　1955　油畫

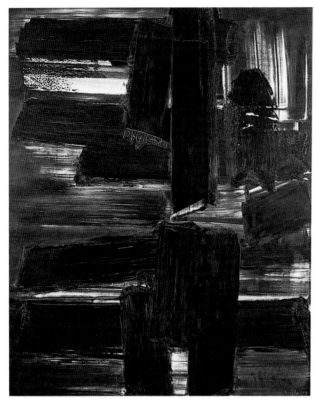

圖284 蘇拉琦 繪畫 1959 油畫 162×130cm
日本大原美術館藏

明亮畫面上畫上暗調的色彩，像中國的草書作品一般。他的作品表現出具體的空間關係的現實化，產生軟柔卻很強烈的力量感覺，也即是我們所謂的「柔中帶剛」的含義。蘇拉琦的作品，則以大塊色彩，像中國的正楷「橫」、「豎」筆法，有力的一筆一筆的畫出一件作品，由此分出空間關係。附圖就是他的作品，此畫原色很美，底爲黑藍色，幾條直線則爲藍色。這幅作品表現出的剛直強硬，像橋樑的結構般的充滿力之美，畫面中幾條橫的剛直筆觸，停頓在那裡，像是餘韻未盡，頗令人尋思── 這就是現代畫的一大特色，並不過分完整的表現出來，而爲欣賞者留下思想的餘地。

許內德與蘇拉琦使用了東方書法的方法，用油畫筆作畫，這種表現方法從歐洲開始進入美國，美國畫家馬克·杜皮（Mark Tobey）與法蘭茲·克萊因（Franz Kline）的作品，更活用了我國的書法。杜皮曾經到過中國及日本，直接的接觸到「書法」藝術，因此他的作品受東方的影響最深，一九六二年西雅圖萬國博覽會中，特別展出他的大回顧展，因爲他生於西雅圖。美國的古金漢美術館也曾舉行

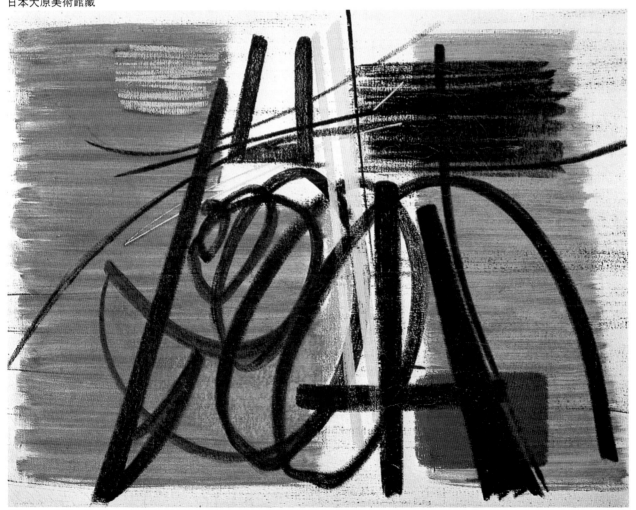

圖285 哈同 構成 1948 油畫 89.5×116.5cm 日本大原美術館藏

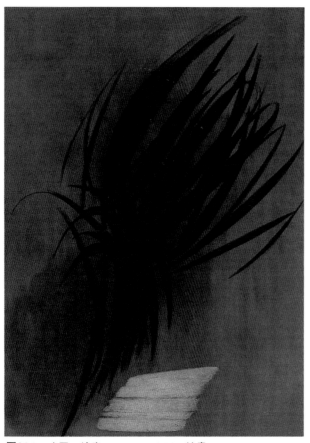

圖286　哈同　繪畫54－16　1954　油畫
巴黎國立現代藝術館藏

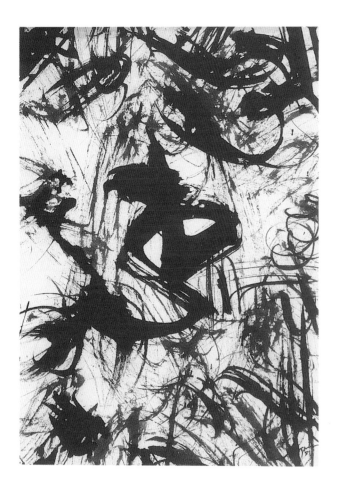

他的個展，他是美國最著名的抽象畫家了，＜八月之綠＞便是他的代表作品之一，看來很像我國的碑帖拓片，充滿了東方神祕的感覺。克萊因的作品以書法式的線條，更以黑色作畫，是書法表現中最徹底的了。一九六三年華盛頓國家畫廊曾舉行他的紀念回顧展，他的書法式黑白的抽象畫轟動了美國。他們的作品比歐洲的畫家更接近東方。

這種書法式繪畫，還可以舉出法國的沙利，美國的湯布利的作品，很像中國的草書，激動的表現作者的情感。

現代繪畫這種「書法」的樣式，已形成巨大主流。關於「書法」，在歐洲的說法叫Calligraphy，依語源的考究，是指凡是用手寫成的都稱爲Calligraphy，與這句話對立的是「印刷術」Typography。書法表現是把這種「書寫」的方法加上了中國的書法藝術，表現在繪畫之上，因此他們用「黑色」作畫，這單純極致的表現，由濃淡變化運筆輕重產生不同的境界。十九世紀的法國印象派以後畫家們對日本的「浮世繪」感興趣；進入二十世紀，他們的抽象藝術家對中國的建築與庭園抱著好奇心；現在他們終於對我國的「書法」藝術，更感興趣與熱愛。這是一件很有趣的事。

他們更想由此意圖表現中國的「禪道」精神─這可從他們的抽象畫中看出來。但這種深含哲理的中國學術精神，遠非他們所能輕易追求得到的，因此我國的畫家作品如想趕上世界新潮，可說在起步時已先了一著，只看我們努力的程度與所表現方向如何了！

圖288　杜皮　無題　1962　蛋彩畫　116.8×90.2cm
戴登藝術學院收藏

左圖287　杜皮　無題　1957　黑色墨畫　33.7×24.5cm
美國私人收藏

記號表現 *(Sign Expression)*

圖289　卡波克洛西　表面‧335　1959　　油畫
（1959年第30屆威尼斯雙年展得獎作品）

圖290　卡波克洛西　作品　1962　油畫

在「爆發表現」與「書法表現」的畫家中，如馬克‧杜皮、克萊茵等的作品，有時使用了「記號」的要素表現。又如被稱為表現抽象派的鼻祖康丁斯基，以及保羅克利，和現代老畫家米羅的繪畫品中，時常可看到「記號」的表現，米羅的作品常有「米」字或羅馬數字「ⅠⅡⅡⅥ……」等記號，他們大都是部分的運用了「記號」，今日新的一代畫家如卡波克洛西、亨利‧米查克斯、賈士帕‧瓊斯等現代畫家的作品，完全是「記號」的表現，使繪畫更徹底的成為國際的繪畫語言，並且以「記號」表現的代表畫家卡波克洛西的作品，獲得了三十一屆威尼斯國際美展的義大利國內繪畫大獎，引起大家的注目，造成了國際藝壇上的新潮之一，連雕刻藝術也受了此派的影響。所謂「記號」(Sign)，是一種符號、暗號，但卻不同於符號或暗號，而是含有自身獨立表現的意義。這「記號」也可稱為「表象」、「記號表現」或稱之為「抽象表象表現」。這抽象的名詞或許不易令人了解，我們先以義大利畫家卡波克洛西的作品為例，作為說明：

朱塞帕‧卡波克洛西(Giuseppe Capogrossi)這位於一九〇〇年生於羅馬的現代畫家，是典型的「記號表現」畫家，早期的作品由許多記號斷斷續續連接構成畫面，彼此像各不關心的奇妙結合著。後期的作品已顯著的蛻變，畫面上的「記號」變大而且增加了力量，如題名為＜面12＞的作品，左下和右上方為朱紅色，相對的暗面為黑色，在左方中間留出空白空間，那些記號近似我國的象形文字，色彩構圖非常單純化，整幅畫看來充滿柔和協調氣氛。他的作品中的「記號」形態，初看很像新石器時代初民藝術中的文字繪畫符號，近似舊石器時代狩獵民族描畫的抽象法；其實，卡波克洛西的這種記號的形態，並非如此的含義，他的作品中的記號，並不是表現一種形態，更詳細的說，就是並

圖291　卡波克洛西　表面4　1960　油畫　114×162cm　日表長岡現代美術館藏

不表現任何的物象。相反的，是「抽象化的物體本身的」一種表現。所以他創造的這種「表象」（記號），也可以解釋爲「表象體」。因爲「形」的有限性不足以寄託畫家的無限精神，所以他們打破了形象限制，創造出一幅畫，等於是一個新事件的誕生。他被稱爲象形文字型的畫家，他把爲時代、地域所限的人間所用之記號（象形文字之類）的形態，除去了時代及地域的限制，變爲一種普遍性的表象。

今日美國著名的現代畫家——賈士帕·瓊斯的作品，很大膽的用美國的國旗、阿拉伯數字等日常接觸到的東西構成畫面。例如他的近作＜從0到9爲止＞，就是畫了1到9的數字，在原色版看來，色彩很美。他的作品引起了很多人的爭論，我們引用羅森·布爾姆（藝評家）的「瓊斯論」作爲說明，他說：「美國抽象表現派的畫家帕洛克、克萊因，還有羅斯柯的藝術，是原初的感覺的事實還原，瓊斯的藝術卻是事實的最低限度的陳述還原……」。他的近作以紅、黃、灰等色彩通過畫面，從事他的記號表現的世界之創作。數字與旗都是現代生活最常接觸到的東西，他的畫面就表現了這些極自然的事物。米查克斯（Henri Michax 1899～）的畫，則

上圖293
瓊斯　從0到9爲止　1958
油畫

左圖294
亨利·米查克斯　素描　1963

上圖292　瓊斯　彩色數字　1959　油畫

圖295　米羅　藍色圖騰　1953　油畫　300×20cm

是線條的連續，構成一種神秘性的記號。

　　以上這些畫家們的新作品，也可讓我們窺視「記號表現」的真面目而增加更進一層的瞭解了。他們完全表現出繪畫的新面目，在傳統的繪畫史上是不見經傳的。他們的一幅畫的產生完全是個人一個新的創作，不為形象所限，自由尋找題材，創造一切新感覺的作品。在這潮流所趨之下，又產生了所謂「單色表現」。

單色表現 (*Monochrome*)

九六〇年，西德的林培克森國立美術館，舉行了新穎特別的「單色的繪畫」展，徵集歐美四十位現代畫家的單色表現作品，讓人們看到今日世界上為數不少的現代畫家，正在致力於「單色繪畫」之創作。

「單色表現」可說是新時代的產物。這種作品，有人懷疑它是否算是繪畫？其實這種懷疑是多餘的。所謂「單色表現」，就是以單色主義與反色彩主義，追求空間的連續性表現。此一表現的作品在歐美稱之為：Monochrome，可譯成「單色畫」或「單彩畫」，與「多色畫」（Polychrome）完全相對，是使用一色作畫，普通多用黑色或濃茶色，現在有的畫家更用了白色或黃色等明度極強的色彩，以色彩的明度對比表現一幅畫。這些畫家的作品，較注重十八世紀的數學家勞普拉斯所主張的「知的存在」，而非感性多於知性。

由於現代繪畫對「生命力」的充分發現與受戰後的影響，藝術家都致力自我的發現與表現，單色表現就是在如此的因素之下所產生的。

有「單色者尤氏·克萊茵」（Yues klein Le monochrome）之稱的法國畫家克萊茵，在說明他的單色畫所表現的繪畫空間時曾說：「我反抗由線條產生的輪廓、形與構圖，這樣的繪畫，像是牢獄的窗子，線條則像是窗上的鐵格子。因此我的作

圖296　尤氏·克萊茵　宇宙的浮雕　1961　油畫

品，用大塊的單色表現廣大空間，無限連續表現下去，毫無限制的自由創作。」他是巴黎人，喜以青色作畫，由海棉替代畫布，再噴上顏色，作品頗受人注目。附圖便是他的代表作，在平面單色畫面上卻有立體的遠近感。不幸的是他於一九六二年六月六日自殺身死。

標榜反色彩主義完全使用白色作畫的義大利畫家皮埃羅·曼梭尼，對自己用白色作畫解釋他的主張說：「這個『白』，並不是北極的雪白風景，也不

圖297　尤氏·克萊茵　人體測定ANT-66　1960　貼紙畫布　水性顏料合成樹脂

是任何實質的象徵或令人感動的物象。它就是白的畫面，除了白的畫面以外什麼也沒有，它能完全純粹的存在，即已滿足。但是，單一的存在於無限定的畫面上，不免受到材料質感的偶然的限制。因此它必須整個非限定的無限連續，才不致中途被崩壞，而完成畫面空間表現。」曼梭尼的作品，完全是他個人主張的再現，如附圖便是他的作品，是以幾塊方形畫布，用線縫成大畫布顯出凸凹不平的自然畫面，再於其上刷上白色，就完成了這件作品。表現雖簡單，但創作的構想卻是費力的，他以十二塊方形，造成相互的反複，表現空間的連續性。

使用灰白色作畫的尤哈斯內·肯茲伊爾所說的「運用失去重量感的白色，更自由的達到可能性的次元的空間。」更令我們感到他們是如何注重作品之單純性與個人獨創，否定了形態學，擴大空間表現，達到單色的世界。

有名的單色表現畫家封答那的作品，常在深綠底色上，加上單純的幾條黑色，如＜空間概念＞，原

上圖298
尤氏·克萊茵
裸婦　1960

左圖299
封答那　空間概念
1961　油彩畫布
80×60cm

圖300
曼梭尼　無色
畫布　1959
100×75cm

作爲深綠底色，加上兩條黑線，停附於畫面上，啓人遐思。歐洛·彼埃涅的作品，看來好像印刷的網版，在很多方孔畫布上，畫上色彩，題名爲＜色調1＞或＜色調2＞……

瑪雷文茲的作品，則在畫面上，畫上幾何學的正方形。漢茲·馬克則喜用黑色調，如他的作品＜動的動作＞，是用黑色畫出似柵欄在水中的倒影形象，以白底襯出空間效果。大畫家米羅的近作，也是傾向單色的表現。

帕內特·紐曼的作品，最大的特色是在深藍色底上只畫上一條直的白色粗線通過畫面。＜結合第六號＞，在深藍色底上，中央畫上一道像山水泉流的白線。他已是一位頗受重視的畫家之一。

美國的抽象畫大師帕洛克的作品是表現空間的不連續性，而單色表現的作品正與這相反，是表現連續性的空間。看了「單色表現」的作品，令人感受到「靜」的美，此一表現所追求的境界，也正是我國繪畫中的「靜觀」境界，注重靜觀價值的表現。

從事於單色表現創作的畫家，除上述諸人之外，在德、法、義及美國各地，仍有很多人，不必一一列舉。總之，這是世界藝術潮流中的一股潮流，有其發生的動機，有其存在的意義，其在藝術上所給予的啓示是不容忽視的。

幾何形表現 *(Neo Plasticisme)*

談到幾何形表現，立刻令人想起荷蘭畫家蒙德利安的藝術。因爲蒙德利安（Piet Mondrian 1872～1944）被稱爲：幾何形抽象畫的宗師，與康丁斯基的「抒情抽象畫」，成爲今日抽象畫的兩大主流。蒙德利安於一九二○首倡「新造形主義」（法語Neo Plasticisme），主張純幾何畫。當時的畫家尚有包麥斯特、麥爾維西、馬尼利等都在創作幾何形的抽象畫。

當時這種幾何形抽象畫，打破了物象取材上的藩籬，在純理性的幾何學秩序中創作繪畫。蒙德利安的新造型主義，是受了立體派的影響，源於物象的分析重整，以垂直線和水平線構成畫面。及至今日，雖然蒙德利安已離開這個世界二十餘年，但是他的藝術卻產生了無限的影響力。

論者或曰這種幾何學的抽象畫都限制於幾何數學之中，得不到自由的表現，因此不爲人們所喜愛，而認這種表現方法將隨著此派的代表畫家蒙德利安等的逝世而逐漸消失。但是，事實並不如此，放眼去看世界的現代繪畫，這幾何形的抽象畫，卻在歐洲大行其道，更影響了現代建築與工藝美術廣告設計及報紙編排等。不過，今日的幾何形體的抽象畫，已與以前的略有不同，除了運用幾何學的直線與曲線外，更注重「面」的表現，以及著重個性的創造。顯然的這種新作品，增加了趣味與表現性。

法國畫家馬寧爾利、艾爾巴恩，英國畫家尼柯遜、帕斯莫亞，以及瓦沙雷等，便是今日創作這種幾何形表現的代表畫家。

馬寧爾利與艾耳巴恩都曾參加一九四五年巴黎洛爾安畫廊舉行的「具體藝術」展，這展覽爲戰後的巴黎最初的抽象畫展。馬寧爾利的作品喜歡用較小的直線和曲線分出不同的色面，以顯明的幾何學線條構成畫面，色彩則多用調和色。＜各種形態＞便是他的代表作，原作爲色度不同的土黃色調，這種幾何學的造形頗富趣味性。

艾耳巴恩的作品，也是如此的有著很多幾何形，但他與馬寧爾利有著顯明的不同處，他的作品，是以色面分出幾何形，而不畫出線條。他放棄自然色彩，用「純粹色彩」——紅黃藍等對比色作畫，如＜島＞，是他的代表作，從這幅畫可看出他是把自然的形態，經過分析重整，還原爲三角形、圓形、半圓及矩形等基本形態。原作爲黃、紅、黑和部分白、綠色。整個畫面含著動力學的均衡，產生躍動的生命感。

尼柯遜與帕斯莫亞則是此派英國方面的作家，他

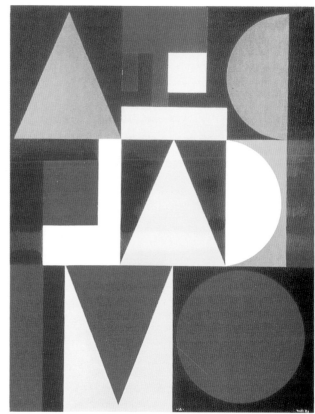

圖303　艾爾賓　島　1946　油畫

們的幾何形抽象畫，均爲清澄的色彩，較之法國的華麗色彩完全相反。尼柯遜是資格較老的幾何形抽象畫家，喜以幾何線條纖細精密的表現對象。他的作品以靜物畫蛻變而來，造形獨創一格。

瓦沙雷的作品，早期常以橫直線，黑白反覆的構成畫面，如其中的一件作品先於畫面中間畫一小四方形，再逐漸把方形擴大，黑白相同。葛拉納（Frity Glarner）的作品是一種方形的構成，藉不同的色彩濃淡層次表現空間。

從以上看來，幾何形表現乃以科學方法作畫，注重分析、對稱、排列、節奏等。如果研究裝飾藝術的歷史，原始藝術中也常有接近幾何學的圖案，又如希臘的連續圖樣，中國古代的雕刻，阿拉伯的民俗藝術中都常有幾何學的抽象形態。義大利文藝復興期的大畫家達文西曾說過繪畫就是科學。他們這種思想一直潛留著，直到現在才積極發展起來。明瞭了這些，我們對「幾何形表現」的繪畫也許就不至於過分的難懂了。

今天，這種繪畫雖已在國際藝壇上形成了一支巨大主流，可是或許由於東西方觀點的不同，國人對這種繪畫感到格格不入。

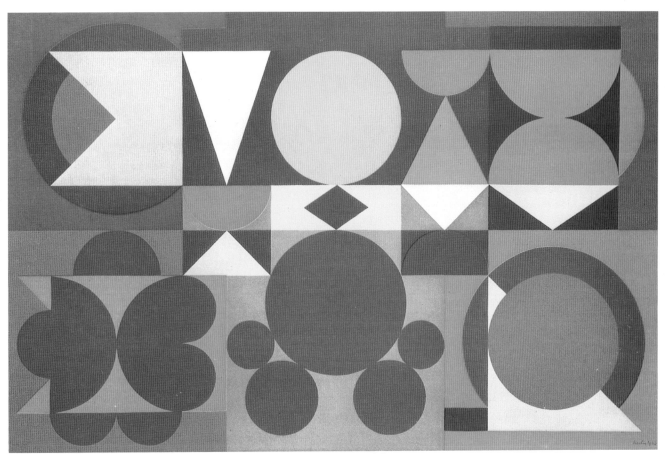

圖304　艾爾賓　空氣‧火　1944　油畫　60×92cm　巴黎國立現代美術館藏

上圖302
艾爾巴恩　永遠　1959　油畫　146×115cm
日本國立西洋美術館藏

左圖301
蒙德利安　紐約紐約　1942　油畫
瑞士泰森收藏

自動性技巧表現 (*Automatism*)

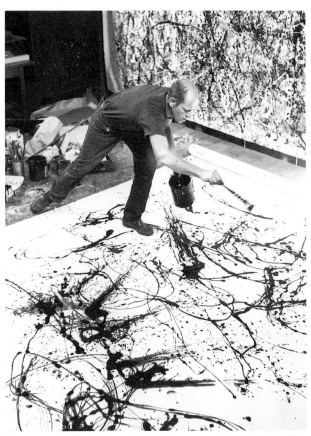

圖305　傑克遜·帕洛克　作畫神情　1951　（漢斯·那姆斯攝）

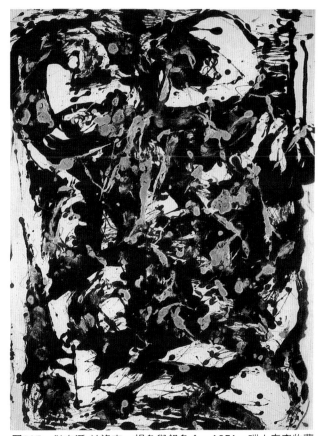

圖307　傑克遜·帕洛克　褐色與銀色I　1951　瑞士泰森收藏

由於戰後社會環境的變遷以及其他種種因素的影響，使得戰後歐美年輕一代產生了迷失和對現實懷疑的心理，這種心理表現在繪畫上，就是他們已不再追隨傳統的繪畫，極力排除傳統的影響，自己獨創一格，追求新的表現，「自動性技巧」就是這種新表現方法之一。

本來在超現實主義裡普魯東所發表的超現實主義宣言裡，即主張純心靈的自動主義（Automatism），他們認爲這種自動的活動，無意識的自動作用，是超現實的基本精神。自然主義是無意識的活動，不含思想作用，而在追求一些偶然性的效果。

在這裡所談的自動性表現，與超現實主義的這種過分放肆發洩有些不同。自動性（automaticity）是指作畫的一種技巧，屬於這種自動性表現的畫家旨在追求較自由的用畫筆和色彩。他們藉這種激動的創作方式，把個人的衝動，非常豪放暢快的表現在畫面上，而不因繁雜的方法和冗長的時間限制了這種創作的衝動，使這短暫強烈的創作靈感，快速的外現爲一件藝術作品，使之成爲永恆。

美國最著名的抽象表現大師帕洛克（Jockson Po-

llock）可算是此一表現的代表畫家。他作畫不是將色彩用筆畫在畫布上，而是將色彩潑灑在畫面上。作畫時把畫布平放在地上，人站在不同的方向，手拿刷子醮上含有充份水分的顏料，潑在畫布上。同時他的作品都是巨幅的，可以縱情的發揮。當色彩從他的筆中潑到畫面上時，即介入「美」的意識。他平常不用油畫顏料，而是使用各種液體的化學顏料如水銀汞液等。使用這種流質的色彩敏捷的潑在畫面上，產生種種自動性的效果。帕洛克的創作態度是非常嚴肅的，毫不放肆，這可由他創作時的表情看出來，他所表現的在追求回歸純粹原始的狀態。可惜的是他於一九五六年就因車禍而喪生。他的作品除了在美國展覽外，在一九五八年至一九五九年曾巡迴歐洲各大都市展出。

屬於這種表現的畫家尚有很多，如法國的李歐佩爾、歐梭里奧等都是具有代表性的畫家。

歐梭里奧的滴彩畫，乃可看出形象，而且線條比較細。例如他的一件作品「生之骸骨」是用潑色的流動曲線，畫成一個頭部的形象，在暗的底色上，加上明亮的線條。由複雜的細線條，構成一件作

146

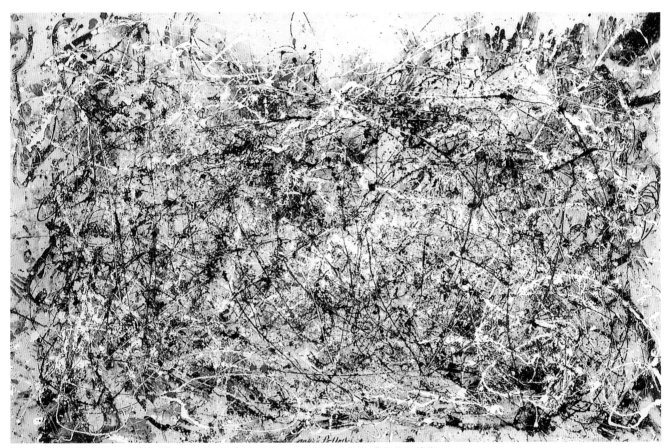

圖306　傑克遜·帕洛克　繪畫1號　1948　油畫　172.7×264.2cm　紐約現代美術館藏

左圖309
歐梭里奧　生之
骸骨　1963
油畫

中右圖308
杜皮　墨1與墨
2　1957

品。

　　李歐佩爾是加拿大籍抽象畫家，其作品曾參加一九四九的巴黎「新現實」派畫展。早期他也是採用帕洛克的方法作畫，後來改變作風自創一格。他是以畫刀當做畫筆，用畫刀把油彩，一片一片的刮在畫面上。這種自動性效果不同於帕洛克的那種趣味，那一片片的色塊，像是音樂的音符，富有韻律的譜成作品。

　　這種自動性技巧的表現，早在我國的唐代就已為畫家所運用，如王洽的潑墨山水便是一個例子。而這種表現方法，創作的態度亦正是我國石濤畫錄中所說的：「在於墨海中立定精神，筆鋒下決定生活，尺幅上換去毛骨，混沌裡放出光明。縱使筆不筆、墨不墨、畫不畫，自有我在。」

　　這種技巧與「幾何表現」完全背道而馳。幾何形表現注重知性的科學分析，自動主義的運用，以潛意識為主宰，注重感情的直接發洩，透過手與體能的行動，把色彩直接潑灑在畫面上，作畫已經成為一種「行動」，可謂發展到極自由的地步。

新具象繪畫 (Neo-Figurative)

十九世紀寫實主義創始者高爾培（Gustave Courbet）曾說過一句名言：「我不畫天使，因爲天使是肉眼看不到的。」他的畫風極力排斥理想化的意圖，以率直觀察自然與徹底寫實的態度而著名。

進入二十世紀，現代繪畫流派不斷出現，繪畫所描寫的已經逐漸脫離了視覺所見的眞實，換句話說，從高爾培的寫實主義衰退以來，現代繪畫產生了反寫實主義的動力，抽象繪畫的浪潮遍及各地。

抽象繪畫的發展，到了蒙德利安（1872～1944）可說已達到一個極點。從他以後的繪畫——亦即戰後的現代繪畫，可劃分爲兩大樣式；一是仍然走著抽象的路線，另一爲具象繪畫。今天，抽象與具象一直是大家爭論最多的問題。其實，站在藝術創作的觀點而論，這種爭論是多餘的，因爲一幅畫的好壞，抽象與具象並非決定性的因素。

今天的具象繪畫，已不再固執於以寫實的理念，描繪事物的外觀。所謂具象繪畫，是指將事物的現實景象、具象描繪出來。它雖不是完全以自由的想像力，予以抽象的構成，但是它往往是從現實景象裡，提出虛構的意象，以現實爲表現的出發點。與以前的寫實主義，無論在創作意念與表現方法上，彼此是迥然不同的。

自從「印象派」以來，二十世紀美術新動向的諸名稱，往往招致頗多誤解。一般批評家爲了說明這種具象繪畫，不同於過去寫實主義的具象繪畫，因此便把戰後的具象繪畫，稱爲新具象派。

至於「新具象派」，是否即爲「新寫實主義」？

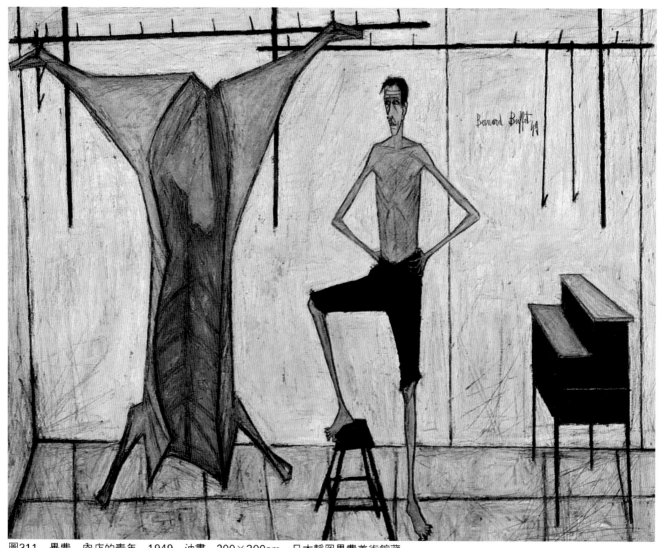

圖311　畢費　肉店的青年　1949　油畫　200×300cm　日本靜岡畢費美術館藏

又是令人模糊不淸的問題。例如法國評論家李斯達尼曾將尤氏·克萊茵、丁凱力、阿爾曼、塞沙爾、史維里、杜夫勒尼和羅杜拉等人的創作，依據他們作品的共通性特徵而統稱爲「新寫實主義」（Nouveau Realisme）。李斯達尼所指的共通性特徵，是指這些畫家都以日常生活中的既成品與廢物等現實物體爲素材。而一九六二年紐約的畫廊所舉行一次展覽會，則以「新寫實主義」來稱呼一群「普普畫家」的創作。

一九六五年一月至三月，荷蘭海牙市立美術館舉行了一次題名爲「新具象派畫展」的展覽，給新具象繪畫下了一個肯定的說明。這項展覽網羅了法國的杜布菲、馬塞爾·普辛，西德的安蒂斯，英國的赫希金、培根，美國的湯姆遜、杜庫寧，瑞典的法斯特勒姆，阿根廷的維加，義大利的巴伊，奧地利的封德爾特瓦沙，西班牙的沙伍拉等名家，全部展品計有世界九十位畫家的一百四十件作品。主辦者曾說明此展在顯示戰後寫實主義的變貌，肯定新具象派的定義。

我們看前面列出的幾位畫家的名字，即可瞭解這項展覽對新具象所下的定義，可說是「新寫實主義」、「廢物藝術」、「另藝術」等諸傾向之集大

左圖310　安蒂斯　巨大的內部　1964　油畫
（1965年海牙市立美術館新具象展作品）

圖312　畢費　勒羅修港　1955　油畫　89×146cm　巴黎私人收藏

成。他們只是從畫面上展現的意象，來對新具象繪
畫作一歸類，而不顧及作者原屬的某種派別。

透過此一展覽，我們可以看出二次大戰後的新具
象繪畫，很多是以戰爭及戰後的苛酷景象，爲表現
對象。畫家們描寫人類切身的問題，或以人道主義
的眼光凝視混亂的社會。例如戰後成名的杜布菲、
佛特里埃和流浪畫家歐爾士，他們親身經歷戰爭的
恐怖與悲慘，作品所描繪的都是這種感覺。他們的
「新具象繪畫」，後來超脫了具象，成爲「非定形
繪畫」的先驅。

新具象繪畫，有一部分在造形上帶有怪異的感
覺，這顯然是受了超現實主義的影響。超現實主義
領導者普魯東說過：超現實主義克服了自然主義的
「寫實」，超越現實世界而表現內在的意象。從一
九四〇年代開始，超現實主義與抽象繪畫相互交融

上圖314
封德爾特瓦沙　腓尼基人的
船　1962　油畫　（1962年
威尼斯雙年展展品）

左圖313
畢費　蜻蜓　1959　油畫
46×65cm

下圖315
封德爾特瓦沙　心象風景
1963　油畫　73×54cm
巴黎私人收藏

形成帶有具象性的造形。例如米羅的記號化人體形
態、坦基的近似骨片及海草的造形、阿爾普的抒情
式的單純而有力的有機形態，都是從生命與夢幻的
下意識觀念，或從生物學的形態昇華而產生的。他
們所運用的是屬於抽象繪畫的手法，但是呈現於畫
面上的卻是生命的韻律與人間的意象。這是抽象繪
畫回歸現實的第一步。

一九六五年在畫壇竄紅的奧地利畫家菲克斯、布
拉亞、胡達、雷姆敦，以及安蒂斯爲首的一群西德
青年畫家，在造形上的歪曲誇張，就是帶有超現實
主義的色彩。他們的新具象繪畫上的怪異形體，也
被解釋爲在意象上追求魔性的表現。此外，如法斯

圖316　培根　自畫像　1968　油畫

特勒姆、培根、雷本斯達因諸人的新具象畫，也都
具有這種特質。

　就以英國的法蘭西斯·培根（Francis Bacon
1909～1993）而言，正當現代繪畫走向各種流行的
樣式時，他就以其獨特的創造力緊緊地抓住了對人
的印象，創造出一幅少見的形體與面目。很多著名
的美術館，收藏他的畫。

　培根的繪畫，重重的打擊著傳統的美學觀念，他
以一種新鮮的手法，成熟的技巧，站在很敏銳的道
德的視野，刻劃一些被歪曲了的人體面目，給人一
種恐怖、殘忍而又詼諧的感受。現在他作畫，常常
是從他所收集的許多特寫鏡頭的照片，獲得構成畫
面的靈感。因此他的很多肖像畫，除了一些早期作
品之外，是從來不使用人體模特兒的。

圖317 培根 人體研究 1967 油畫 154.9×139.7cm

圖318 柯奈尤 田園 1966 油畫 162×130cm
阿姆斯特丹市立美術館藏

在培根看來，人的相貌是可怖的。他運用超現實主義的揉和技巧，破壞了人的體形，但這些碎末卻供給他重組成一個人的原料。他描繪一些吼叫的孤獨的人物，肌肉收縮得呈現畸形的歪曲，輪廓因而顯得模糊不清，在晚年的作品中，他在構圖上已經較過去注意到焦點的表現。

大家懷疑培根是一位悲劇式的人物畫家。他喚醒了在生與死之間的人類的印象。「我們在生與死之間，僅能停留片刻。」培根說：「當你看到陰影時，你更能意識到陽光。有生命，就有死亡，這正如陽光與陰影一樣。生命所帶來的振奮必定很高，但是死亡的恐怖也必定是很高的。」培根在很多畫幅裡，彷彿是描繪那些凝固了的生命的殘渣。這與他在二次大戰中所親身體驗的遭遇有密切關係。

很多美術評論家都認為：培根是在畫他的失望。「我是一個浪子。」培根說：「我曾看到很多失望了的人，不管是老的或是年輕的。很可能的，孤獨是現代人們最容易體驗到的感受。」假如這些觀點具有真實性的話，培根已真的把人類的失望畫在他的作品中了。

在培根的作品中，真實的世界是一個痛苦的籠子。他的繪畫上所展現的造形，很多扭曲得就像一眼瞥見了一個伏在窗口向外看的瘋子似的，畫面中的人物，彷彿被一些極痛苦的事物所包圍。可是在他的作品裡，亦含有人道主義。他的病理學的觀點，肯定了生命。他說：「我深信已存在的任何事物都是潛含著暴戾的東西，一朵玫瑰亦然。」對培根而言，人類是由苦悶而意識到他的存在。

還有的新具象繪畫，則是含有濃厚的表現主義色彩。這一類型的繪畫，也被稱為「表現主義的具象」。興起於戰後的丹麥，沿斯干底那匹亞而下至荷蘭、比利時，後來以德國為中心，遍佈北歐諸國。代表畫家可舉出卡勒爾、阿拜爾、封德爾特·瓦沙、奧斯卡·約倫、吉姆·柯奈尤、彼埃爾·阿爾辛斯基等。他們的作品重視繪畫的造形性與精神性，極富情感而深入的去刻劃對象，色彩與線條的調和，帶有抒情趣味，也富有象徵的效果，不同於一般描繪膚淺的寫實作品。以巴黎為中心的拉丁系諸國，也受此一繪畫樣式的影響，但比較不重視造形的自律性，而有偏於過度的浪漫主義色彩的傾向。如法國畫家畢費、米諾、比尼約等人的作風，即帶有這種傾向。畢費、米諾、比尼約等畫家曾在二次大戰後組成「目擊者」集團，他們的作品從寫實觀點去批判社會，觀察人間的痛苦。帶有表現主義的思想。如畢費以哥德建築及雕像似的冷銳剛直線條，以及黑、白、灰的畫面，刻劃戰後社會景象，予人深刻印象。

另一種新寫實主義的具象繪畫，是在畫布上直接採用日常所見的既成品，革新了繪畫的肌理，也改

圖319　魯西安·佛洛依德　大室內
1968～69油畫　瑞士泰森收藏

變了畫面給人的印象。諸如史貝里、湯普遜與巴伊
的作品，可作代表。

　　我們看新具象作品，應從意象的表現上去考查。
法國藝術評論家李斯達尼說過：今天的新具象繪
畫，所應探求的是「視覺的現實化」問題，面對眼
前整個社會的現實性，雖然是通過理論與思考去描
繪，但並未揚棄對物體產生的意象，由此描繪出的

新造形，自然是屬於新具象的作品。因此他說今天
的「新具象繪畫」一詞中所謂的「新」，係指「一
個未知的意象」。繪畫的變遷，不只是主題、內
容、材料與技巧的變遷，意象的思考與表現，才是
最重要的關鍵。從這個角度眺望現代美術，則新具
象繪畫，必將出現新曙光。

幻想寫實派 (*Die Phantasten*)

維也納畫壇，一九六四年崛起一支「幻想的寫實派」繪畫，受到部分藝術界人士的矚目。第二次大戰後，從巴黎的非形象主義，到紐約的抽象表現主義，以至於普普和歐普藝術，都是傾向抽象。而此一畫派，則是繼承了歐洲寫實主義的傳統，再作向內的發掘，畫風細緻而有深度。自

從一九一〇年代的葛士坦佛·克利姆特（Gustav Klimt）和艾康·席勒（Egon Schiele）以後，寂靜了將近半個世紀的維也納畫壇，現在由於這一畫派的出現，又逐漸展開其活動。

克利姆德和席勒，是一九一〇年代活躍於維也納的兩位名畫家，他們作畫著重裝飾性的效果之發

圖320 克利姆特 女人三階級 1905 油畫 180×180cm 羅馬國立現代美術館藏

揮。但是在第一次大戰結束後，他們兩位均先後逝
世。第二次大戰後開始聞名的現代畫家──亨德
爾・瓦沙（Hundert Wasser）就是受了他們畫風的
影響。瓦沙在其風景畫裡，運用席勒般的尖銳而又
曲迴的線條統一畫面；以金銀箔作繪畫的素材，則
受克利姆特的影響。不過，以艾里克・布拉亞為中
心的維也納幻想的寫實派畫家們的作品，與克利姆
德、席勒以至於亨德爾・瓦沙等所追求的繪畫風
格，全然不同。

被視為維也納「幻想的寫實派」的代表畫家，有
以下五位：艾里克・布拉亞（Erich Brauer）
，恩士德・菲克斯（Ernst Fuchs），魯多費・霍斯
納（Rudolf Hausner），沃夫根・胡達（Wolfgang
Huttey），安頓・雷姆納（Anton Lehmden）。其
中，年齡最大的霍斯納，出自維也納美術學校的克
尤達士羅畫室。他酷愛古典的藝術名作，對美術館
裡收藏的古典作品，曾作過廣泛的觀察研究。而他
所畫的題材，即多為這種研究之心得。正如擁
護「幻想的寫實派」的批評家威蘭特・蘇梅德所說
的：「維也納的美術史、美術館與阿貝爾迪（Al-
berti近代建築樣式的創始者，亦為十五世紀第一位

圖321　席勒　自畫像　1912　油畫　42.22×33.9cm

圖322　布拉亞　飛翔的風箏　1959～60　油畫

圖323 布拉亞 車站服務 年代不詳 油畫 63×100cm
日本長岡現代美術館藏

藝術理論家,曾著『建築論』、『繪畫論』),是
他創造的源泉。」

事實上,其他四位的畫,也都可找到受古典大師
或藝術樣式的啓迪之處,諸如菲克斯顯著的接受歌
式繪畫及矯飾派樣式的影響。胡達吸收了維也納比
達瑪雅的文化源流。雷姆敦的風景畫,以德那烏派
(Donauschule十六世紀初期德國繪畫的流派之一
)的神秘感情爲主要著眼點。布拉亞則樂於普柳格
爾(Brueghel,一五二八～一五六九,生於荷蘭
,是十六世紀後半期北歐最大的畫家)式的格調與
諷刺性的表現。

在他們五人之中,尤以布拉亞與雷姆敦的畫,最
爲突出。布拉亞早年在維也納的學校畢業後,曾先
後到過西班牙、北非、希臘,以色列等地旅行,渡
過一段流浪生活。他現在的畫,大部分與這段流浪

生活有點關連。如畫中人物,披著中東的衣飾,便
是他旅行以色列的印象,出現在畫面上的例子之
一。一九六四年他還畫過很多以<以色列之夜>爲
題材的作品。諸如<誘惑之夜>一類,多使用卵
黃、蜂蜜、無花果汁、膠水混成的水性顏料,塗上
綠藍等暗底色,在顏料將乾的瞬間,才開始以油彩
作畫。雖然敷了數層色彩,但他都採用薄塗,在色
面與斑點之間,獲得色彩的純度,因此在色調上產
生的增殖效果,能給人一種難以忘卻的美感。在另
一方面來說,它沒有那些明快的色彩與簡潔的造
形,但是布拉亞在諷刺趣味中,表現他對現實的一
種幻想,有時像夢境般呈現多彩的畫面,漸次深入
的印象,有他獨特的面目。

布拉亞的色彩描法屬於視覺的;雷姆敦則重於幻
覺,在雷氏的作品中,即不能在色調上去期待感覺
的欣悅。雷姆敦所作的都是幻覺的風景畫,如一九
五三年的<戰爭>(寫鯨魚的搏鬥場面,像童話故

圖324 霍斯納 小勞孔 1968 油畫

圖325 霍斯納 黃色的小丑帽 1955 油畫

圖326　胡達　亞當與夏娃　1955　油畫

圖327　胡達　風景中的飛行　1974　油畫

事)、一九五九年的＜女人頭部＞(前景爲人像,背景則爲風景),一九六二年的＜燃燒＞。把自然的容顏,賦予人間性的感受,而加以幻變。在風景和人物的組合中,帶有濃烈的幻想、浪漫的情調,以及神秘感,在本質上未與現實脫節。

其他三位畫家,亦各具面目:霍斯納的畫,慣用溥蘭斯卡與烏齊羅等畫家所主張的遠近法,表現方面頗富超現實主義繪畫氣氛。例如一九六四年的＜小勞康＞,畫面下方留少許地平線,中上方空間的光環裡,飛出體積很小的勞康(傳說爲太陽神),整體畫幅爲夜月的景色,把遙遠空間物象,拉近在一個平面上,完全以超現實的手法處理。他的另一幅＜自畫像＞,也具此特色。其作品頗得美術史家古斯坦飛・路易及荷肯的推崇。

胡達的畫,是一種變革的風景畫,出現在畫面上的盡是怪異的植物,塗色很薄,造形的線條乾淨俐落,令人聯想到剪紙的趣味。他的創作,在風格上有一種獨特的聯鎖性。較一般同一題材的「連作」繪畫,更富活力。

菲克斯的作品,與四位畫家最顯著的不同之處,是充滿宗教色彩。他的繪畫主題,都屬宗教性,一九六三年他完成的一幅油畫＜地獄門＞,把畫面平分爲二,上爲受難者,下爲地獄門的守衛者,中間還貼上一張神父的照片,色彩爲一片冷峻的藍靑,再點綴少許血紅,其複雜的暗喻,混合著殘忍與虔敬的氣氛。

這五位畫家組成的「幻想的寫實派」,並非一種新藝術運動,只是他們爲創作而結成一個繪畫組織。他們有共通的特色:深深地向古典藝術發掘,但在作畫表現的時候,卻不離現實,以另一種姿態反映周圍的世界。他們的幻想往往是象徵性、超現實的比喻。雖然他們是站在具象的一邊,但他們的寫實,仍是一種由超現實主義延伸出來的新寫實手法。由此把個人的意象,安排在夢幻的境界裡。

圖329　雷姆敦　葦　1988～89　油畫

左圖328　菲克斯　都市Ⅱ　1946

159

普普藝術 (Pop Art)

圖330　漢彌頓　什麼使今日的家庭變得如此不同，如此有魅力？　1956　油畫

圖331　羅森柏　單行道　1961　油畫

普普藝術(Pop Art)是一九六二年至一九六五年之間盛行於國際藝壇的新藝術。它已從繪畫、雕刻等造形藝術的範圍，影響至音樂、戲劇、舞蹈、裝飾設計和電影等方面。在一般人的直覺概念裡，大概都會認為普普藝術是在美國興起的，因為美國是普普藝術的大本營。但美術史家們對此卻持有不同的看法。

何謂普普藝術？它是沒有一個明確定義的，雖然其作品都能被我們描述出來，因為事實上，不是藝術家本身用這個名詞，而是由批評家及後來的大眾所稱呼的。普普藝術在一九六一年首先在英國出現，一九六二年接著在美國出現。

這種藝術融合了新定形的造形形式，以及新寫實主義、新達達主義。新寫實主義曾於一九六○年在法國被批評家Pierre Restany所介紹。當時他指出：真實生活上的對象，都可應用於藝術形式上。例如：阿爾曼(Arman)的作品，是用小提琴的骨架，予以剖裂作一新的構成。Mimmo Rotella利用畫報上的新聞圖片，貼裱成繪畫作品。Daniel Spoerrt在餐具上特別用膠黏成一種既成品的雕刻，包括盤子及刀叉一半吊在桌子邊上，一半放在桌上。這些人的作品都是屬於新寫實主義的傾向。在某一情況中藝術家著重於實際上存在著的物體，從它們實用上的存在，而轉變成為一種藝術形式。

新達達派則是由達達派蛻變出來的。達達派是一九一五至一九二二年之間出現的，它在每一方面都是反叛的，並且是一個對中產階級社會的攻擊力，對傳統的藝術採取否定的態度，廣泛地採用生活周圍的一切物質材料，用來創作藝術品，新達達派所採取的方法——對材料的運用和創作技巧等，即與此點有一關聯。而普普藝術一般的特性，亦即接受了那些環繞在周圍的材料。普普藝術實際上對於理論的引用，是從平凡的文化和通俗的源流上來的，我們可以說這種藝術形式是有關於現實社會的。

普普藝術在美術史上獲得承認，看來似乎是非常偶然，它在十八個月的開頭中，即已被接受了。但實際上普普藝術的發展趨向，早在一九五○年起，卻已潛伏在若干創新的、實驗性的作品中。這些作品不但獲得批評家們的重視，藝術記者也都樂於接受此一藝術形式，因為它含有許多文化的基礎。

如果我們從創作思想與運用材料技法的觀點而論，普普藝術的先驅者可舉出下列諸人，不過這些人均非屬於普普畫家，我們說他們是先驅者，主要的是因為其創作已對普普藝術家有相當深遠的影響

力。

第一位人物當推馬塞爾·杜象。他利用日常生活接觸的物品，組成繪畫或雕刻，今天有一大群普普藝術家所採用的材料，都是屬於這種現實生活中的通俗物品。在過去這些材料，並不屬於藝術上的材料，也沒有藝術家敢於用這些材料來創作藝術品。

柯乃爾（Joseph Cornell）是現代美國的特異畫家，他原是知名的超現實主義畫家，他的作品大部分屬於貼裱畫和箱式作品，在箱內安置了普通的但經過精選的材料，以表現其特殊的意象。他的作風也很顯著地影響了年輕一代的畫家。

修維達士（Kurt Schwitters）慣於尋找出材料的細節，當作藝術的材料。以上這三位藝術家，早就用幾種不同的媒介材料，在作一個新藝術的造形。

在這個前後相接的關係中，一個特別關連的情形，被一位藝術家創造出來了，這位藝術家現在幾乎已被人們遺忘了，她就是Evsa Model，在一九四三年她展出了一幅畫，包含了美國的國旗，而且在下面寫著「立體建築」。旋轉中的火車、跑著的汽車、電燈泡的小點等各種材料組成了造形，反映了現代社會的思想和景觀，也引導出許多美學理論。她的畫多少與普普藝術有些關連。

「普普藝術」一詞，是在一九五四年於倫敦被英

圖332　羅森柏　追蹤者　1964　油畫
（第32屆威尼斯雙年展作品）

圖334　李奇登斯坦　結婚戒指　1961　油畫　170.9×201.9cm　加州羅曼夫婦收藏

國年輕的美術批評家勞倫斯·阿洛威（Lawrence Alloway）所提出。當時他的定義所意指的，和後來人們賦予它的意義極不相同。當阿洛威提到普普藝術時，係意指在雜誌上的廣告，電影院門外的招貼畫，大量的宣傳畫。很顯然的，他所指的是大衆或商業藝術。在五年之後，人們想他所指的已變成一般所說的「普普藝術」了──那就是一個美好的藝術型式，在此型式中，所應用的材料，是大量的媒介物。

一九五二年在倫敦，有一群青年藝術家、批評家和建築家經常聚會，發表演說和開討論會，談現代藝術的創作問題。他們稱自己爲獨立的團體。主要的分子包括勞倫斯·阿洛威、李察·漢彌頓（Richard Hamilton）、保羅茲（Eduardo Paolozzi）以及Peter Reyner Banham等人。在一九五五年，他們談到許多主題，如電影中的暴力鏡頭，美國汽車的形狀、和其他傳播的媒介物。保羅茲在一九五二年展出一些新奇的雕刻，揉用了許多平日實用的東西。他的這種作品被認爲是直接關係於「普普」的雕刻。後來，建築家Peter Smithson也發起此類

圖333　瓊斯　集錦繪畫　1964　油畫　72×36.75cm

作品的展出，標題爲「生活與藝術的平行」。

此集團所採用的大部分媒介物，都是現實社會的象徵，基於一種新的崇拜。當時，此一集團注視到美國的社會。其中一人以爲美國文明有很大的影響力，此人即是李察·漢彌頓。在英國，他是一個藝術的表現者，並且是較後加入普普藝術。他不像阿洛威，漢彌頓用「普普」一詞去說明藝術家所採用之素材之來源。在他的普普藝術中也像別人一樣，具有創作的過程。他的第一幅根據普普藝術的理論（漢彌頓自己寫出的理論）畫出來的作品，在一九五六年於倫敦的白堂畫廊展出。這幅畫標題爲＜這就是明天＞。畫面是現代家庭一角，有穿著泳裝的迷人女郎、剪下的卡通片、眞空吸塵器、罐頭食品、電視機和家具等，都是人們日常生活中所接觸的東西，圖中還有一個拿著球拍的運動員，球拍上標著「普普」（POP）。這幅畫後來被認爲是第一幅普普畫，而這些畫面上的物品，後來也都變成了普普藝術的傳統材料。這就是普普名稱第一次出現在畫上，它是Popular的簡稱。

在一九五七年七月一日，漢彌頓寫出普普藝術的定義，它是：

大衆化（Popular）目的爲了大衆
片刻的（短標題）
可以擴大的（易忘的）
大量製作的（便宜的）
年輕的（注意青年）
機敏的、性的、迷惑人的、商業化的。

在一九六四年，此一定義已不能完全包括普普藝術。漢彌頓自己的畫自一九五七年之後已不是大衆化了，也不是短暫的、大量製作的。雖然如此，他的定義，仍能指出普普藝術的一些特質。

漢彌頓在英國作畫，時常用普普藝術的標題。他用實物來表現，作品充滿雙關語的暗喻。由大衆化的主題轉而從形式上來處理繪畫。繼漢彌頓之後，Peter Blake、R. B. Kitaj兩人也傾向普普畫的創作。Blake從學生時代起，就用一種觀察來表現他所能概略描繪的對象，後來創作了一種「都市藝術」。Kitaj是一位美國人，他從一九五九至六一年在皇家藝術學院學畫，追求許多理論和文學內容的結合。

從一九五九至一九六一年底，倫敦展出一群青年藝術家的作品，有的採用大量的媒介物，將繪畫與實物作一組合，也有的從日常生活中常見的物品，繪出一種印象。此時，「普普藝術」一詞已成爲很流行的了。不過，普普藝術迅速地發展起來，正式的形成一種美術運動，還是在它傳到美國之後。英國的普普，到底怎樣傳入美國，這也有一段歷史：勞倫斯·阿洛威在一九六二年被聘爲美國古金漢美術館的展品負責人，當他從倫敦到紐約之後，很巧

圖335　沃荷　綠色可口可樂瓶　1982　209×144.9cm　美國惠特尼美術館藏

圖336　羅森桂斯特　火之屋II　1982　油畫　198×504cm　紐約私人收藏

合的看了幾位美國年輕畫家的作品，例如羅森柏和瓊斯，這兩人作品都從紐約抽象表現派走出來，在畫面上擺了日常所見的物品，因此他稱這些作品是美國的「普普」。一九六二年在阿洛威的籌畫下，美國古金漢美術館特別率先舉行六位美國普普畫家的聯合展覽，起了倡導作用。由於這種藝術所表現的與工業社會接近，頗受美國大眾的支持。紐約一些敏感的畫廊畫商，以顧客的趨向為依歸，都競相介紹收藏普普作品。

也因此，有人說「普普」是一個用錯了的片語，事實上不是藝術家本身用這個名字，而是由批評家以及後來的大眾所稱呼的。

當「普普」在紐約出現後，其發展的迅速，出人意料。這主要的是因為從一九六一年底到一九六二年，正是美國經濟不景氣的時候，直接影響到繪畫市場。紐約派的畫，在繪畫市場的價格普遍下跌，除了帕洛克、克萊因、羅斯柯、杜庫寧、葛特萊布等名家的畫保持本來價格之外，其他抽象畫家的作品都一落千丈。另外一般顧客也要求一些新東西，紐約派的畫便失去了一般大眾支持。就在此時，普普藝術出現了。一九六二年的「普普」旋風，給紐約一些專門支持紐約抽象表現派的畫廊打擊很大，在此前後，很多畫廊都轉而支持「普普」。例如曼哈頓的李奧·卡士杜里畫廊舉行李奇登斯坦和羅森柏的個展，亞蘭·史頓畫廊舉行沃爾荷的個展，葛林畫廊展出羅森桂斯特和湯姆·威塞爾曼的作品，珍妮畫廊更大規模舉行題為「新寫實主義」的普普聯展。另外一些名蒐藏家如史卡爾、哈里曼、李斯特夫婦等，也都是熱心的支持普普。美國政府更推出五位普普畫家參加一九六四年的威尼斯雙年展，並破例贏得大獎。這些都導致普普藝術在美國盛行一時。

美國普普藝術的急進先驅者為羅森柏（Robert Rauschenberg）與瓊斯（Jasper Johns），這兩人的藝術作品產生於美國抽象表現派，而且他們用具象的方法處理他們的素材。他們兩人都改變了材料的觀念。當瓊斯用美國旗、標靶或其他物品時，它們都變成普遍而無階級了。當羅森柏用一張椅子作出雕刻式的繪畫時，他可以能純關心到這把椅子的形狀和色彩，而不是注意它的實用問題。很多普普藝術都是運用此種方法及觀念創作出來的。不過，羅森柏與瓊斯的作品，就他們本身創作而論，除了帶有普普藝術的傾向之外，還潛含著抽象表現派的要素，並不純粹屬於普普藝術的風格。

典型的美國普普畫家，可舉出：維塞爾曼（Tom Wesslmann）、沃荷（Andy Warhol）、羅森桂斯特（J. Roseenquist）、李奇登斯坦（Roy Lechtenstein）。在一九六〇年時，他們獨自作畫，至一九六二年，他們展出了作品，並與奧丁堡（Claes Oldenberg）、丹尼（Jim Dine）等畫家聯合起來，紐約的畫廊和美術館競相展出他們的作品。促使普普藝術的聲勢逐漸壯大起來。李奇登斯坦將一幅幅雜誌上的漫畫，予以放大，變成了他的作品。維塞爾曼畫的全屬美國的廣告女郎。奧丁堡製作出一塊特別大的碎牛排、溫柔的打字小姐、電話以及整個的臥室。丹尼曾創作出一條很大的領帶、浴室中的東西和整個衣櫥。沃荷是位著名的運用複雜材料的人，他用可口可樂的瓶子、罐頭等圖案，重複的排列構成。羅森桂斯特的畫，包含有汽車的剪影、特寫鏡頭的人像，以及一些畫出的物體之縮影。

他們的繪畫技巧，不完全採用手工描繪，許多是採用版畫印刷的技巧來製作的，假借機械取代筆描的功夫。

當人們問到什麼是普普藝術時，李奇登斯坦說：「我想普普藝術是在繪畫技巧上揉用一些商業

畫的藝術。」他繼續說：「你怎麼喜歡電影上的暴露？你怎能喜歡工作的完全機械化？你怎能喜歡壞的藝術？——我曾經回答過，我已經接受了普普藝術，它是存在於此的……。」他同時也指出他反對經驗的，反對靜觀的，反對色彩的微細差別和繪畫的品質。沃荷的作品堅持著固執的觀念，他不斷地把一種對象重複，使它變成機械的感覺。他說：「有人講我的畫是想叫每一個人都覺得很像。……我想每一個人將必成為一個機器，我想每一個人都將彼此相像。」「普普藝術就是在這種社會環境下的產物」——他說。

普普藝術正如其他一些近代繪畫運動一樣，其領域從未被藝術家自己清楚地劃分開來。一般觀眾都以直覺的態度和自己的愛惡去觀賞，批評家則更進一步地，從創作的對象以及既已發生的事實，用歷史感的眼光去作分析與解說。因此有人說；普普藝術的突然興起，遠較它的解說者更令人驚奇。

普普藝術出現的時間不長，但在西方已成為當代藝術的一個重要流派。這個流派的藝術家，想從極普遍尋常的物件中創作美感，把生活和藝術的鴻溝填平。此派藝術顛覆精神很強，但究其本質，有人認為它是用商品取代語言，用實物擠掉文學，用功利代替美，用物欲取代精神需求。由於普普藝術源於有廣泛影響的傳播工具，如廣告、電視、報紙、電影等流行文化，因此這派藝術通常是表現出更為庸俗的一面。

圖337　艾倫·強斯　夜間行動　1985　油畫
289.56×335.28cm　倫敦華丁頓畫廊藏

圖338　妮奇·德·聖法爾　娜娜們　1965

歐普藝術 (Optical Art)

種新的藝術思潮最容易在美國這個國家培育
滋長，紐約的抽象表現派繪畫衰退之後，又
產生了「普普」藝術，短短的兩三年時間已
取得前衞派的領導地位；一九六五年，繼「普普」
藝術之後，又有一種被稱爲「歐普」藝術；（原爲
Optical Art。意指光學的藝術，紐約畫壇略稱之
爲Op Art)的新繪畫，原是在歐洲興起的，現在卻
於紐約盛行起來，而且極受人們注目。

「歐普」藝術是把人的眼睛在光的照射下注視某
一形狀重複而有一定的秩序變化之物象，所產生的
一種錯覺，運用到繪畫上。這種利用人類視覺上的
錯覺所作的繪畫，可以說完全是屬於機械性的，創
作時摒棄了人類的情感。這一類的錯覺印象，實爲
光的幻影，也有人稱，這種畫的創作是「複數思
想」的表現。

紐約曼哈頓區的畫商們，在一九六五年競相介紹
這種「歐普」作品使繪畫市場保持著活潑的景象。
曼哈頓的現代美術館在一九六五年春天舉行一次題
名爲「感應眼」(Responsive Eye)的歐普藝術展
覽會。

從美術史的觀點來說，歐普藝術家們，完全輕蔑
主情主義及抽象表現主義。不過這種歐普藝術對於
光與色的運用，是淵源於塞尚、秀拉、馬奈等的作
品中所顯示的光的原理，在形的表現上則受了蒙德

圖341　達士基　A－101　1964　油畫　132×132cm
（紐約現代美術館「感應眼」展覽作品）

圖340　維丁克　動的構造5－63　1963　彩色木板及玻璃
86.7×66×5.8cm　（紐約現代美術館「感應眼」展覽作品）

圖339　1965年春天紐約現代美術館所舉行題名「感應眼」的
歐普藝展會場.正面爲瓦沙雷作品.

上圖342
勒維遜　黑色的動態平面　1964
樹脂玻璃及紙　76.2×55.5cm

利安及馬雷維吉等構成派作家的影響。

　　創作歐普藝術的先驅者，可以舉出約瑟夫‧艾伯斯和維克德爾‧瓦沙雷兩位大師。艾伯斯的畫以各種不同的色彩描繪正方形，由無數正方形組成畫面，被稱為色彩知覺的開拓者。瓦沙雷的作品從事於視覺的探求，以複雜錯綜的線條及方塊構成。很多最近從事歐普藝術的畫家們都受了他們兩人的影響。他們的作品都曾參加過第三十二屆威尼斯雙年美展及西德的第三屆德克梅達國際美展。只是當時未受注意，後來有機會於紐約展出，由於紐約畫商善於宣傳，加上紐約畫家的好奇心理，於是便盛行起來。

　　艾伯斯的作品以運用方塊著名，他的許多歐普畫都是方塊的組合。今天美國歐普藝術家，多數受他影響。瓦沙雷是「巴黎藝術研究集團」的領導人，他利用簡單形象排列，創造出人眼對顏色和形象的無限反應，使作品看來有深度，運動的感覺。歐洲的此派藝術家多受其影響。

　　在艾伯斯和瓦沙雷的影響下，產生出來的歐普藝術家，比較著名的有以色列的阿加姆（Yaacov Agam）、美國的安斯基維茲（Richard Anuszkiewicz）、史丹札克（Julian Stanczak）和彭斯（La-

右圖343
安斯基維茲　發光　1965　61×61
cm　洛杉磯希斯克收藏

167

圖344 黎蕾 流 1964 139.7×139.7cm
倫敦泰特美術館藏

圖346 黎蕾 熊熊烈火 1964 177.8×177.8cm

rry Poons)以及戴維斯、達士基、維丁克、雷米斯等。瓦沙雷曾說：「我們已經隔絕舊的靜的抽象畫，歐普是視覺的新嘗試。」他用「波紋模型」技巧，把平行線、曲線相互重疊，在人們視感上，使畫面呈現出實際上下存在的陰影和波紋。

安斯基維茲和史丹札克是艾伯斯的高足。艾伯斯任耶魯大學藝術系主任時，培養出不少歐普藝術家。他們兩人就是出自耶魯大學。他們用強烈的原色創造一些行動的幻覺和顏色的扭曲，設法用一種強烈的冷靜來控制觀眾的反應。安斯基維茲喜用原色襯出補色的餘像，這是由視網膜的光波所產生的一種虛幻的反應作用造成的。因為人的眼光可以將同時看到的不同顏色合成一種顏色。史丹札克則長於利用「色彩振動」原理，如人的眼睛看到藍色和紅色時，焦距便發生變動。

英國著名的女歐普畫家布麗奇·黎蕾（Bridget Riley），採用「透視畸變法」創作，這是歐普藝術最簡單的一種表現形式。它所根據的原理是：人們習慣於根據過去的經驗去判斷物體輪廓、大小、距離，或物體與背景的區別。只要把這些加以奇怪的配合、改變，即可使人受騙。例如她的一幅作品，靜態的畫面上，使人的視覺產生攪動撞亂的感覺，看久了幾乎使人感覺頭暈。歐普藝術作品，就是如此的以黑白或彩色點、線、波紋製成圖形，利用物理學上光學的原理，使人看來有波動及變化無窮之感。至於所採用的素材，除了繪畫材料之外，有的利用旋轉鏡面、有的用玻璃、塑膠片、鋼絲網等。只要能達到刺激視覺的效果，各種材料都被採用。

這種藝術的原理正如紐約現代美術館歐普藝展的主持者西茲（William C. Seitz）所說：是激動觀賞者的知覺，使他——甚至不能自制地——聯想某種動作、光線、變形、深度、和許多其他反應。有些人士指出：這種知覺上的藝術是沒有止境的。也有人批評這種藝術是「非個性」的或「不具人性」的——是科學而非藝術。但儘管如此，我們是不能否認它是一種罕見成就，一種藝術的先驅。在美國、德國、巴黎、義大利都有由歐普藝術家組成的創作集團。它給予其他藝術如建築、裝飾設計等方面的影響力，也是不能忽視的。

圖348 瓦沙雷 波各勒－Ⅲ 1966 蛋彩畫 76×76cm

圖345　黎蕾　大扭曲與灰　鉛筆及粉筆　64×98cm

圖347　瓦沙雷
圓滿　1978　油畫　95×95cm
台灣《藝術家》雜誌收藏

上圖351　德萊奧
交叉構造　1964
油畫　173×235cm

圖350　瓦沙雷　VP－119　1970　260×130cm

上圖349　法國南部艾克斯·普洛汶斯的瓦沙雷美術館六角形房屋展出的瓦沙雷歐普畫。

下圖352　史帖拉　阿連勃特之夢　1974　360.7×721.4cm

動態藝術 *(Kinetic Art)*

一九六四年的普普藝術，一九六五年的歐普藝術之後，世界藝壇又興起了最新的主流——「動態藝術」（Kinetic Art，亦略稱為「肯奈藝術」Kine Art）。紐約的藝術評論界已認為這種「動態藝術」是一九六六年世界現代美術的主流。

動態藝術出現的最初徵候是紐約的一家前衛派美術館——曼哈坦的猶太美術館，在一九六六年一月展出了一百零二幅動態藝術的創導者丁凱力（Jean Tinguely）和謝夫爾（Nicolas Schoffer）的最新作品。接著波斯頓現代藝術館展出了馬諦斯的孫子保羅的作品，在一九六六年三月間加州美術館也有此派藝術品的展出。

現代美術顯著的趨向是繪畫與雕刻的結合，打破了形式上的分類。但是所謂「動態藝術」，不僅是將繪畫與雕刻結合起來，而是更進一步的在造形作品上，導入了「時間」的要素。利用機器的動力，使一件造形作品不停的旋轉活動，正如自稱為「動態藝術家」的丁凱力所說的：將機器與繪畫雕刻相連繫起來，產生了一個新的次元。這種作品除了表現了速率感、動態的美之外，它還揉和了光影與音樂的表現。這樣所說的音響可分兩類，一是作品轉動時本身發出的一種節奏音響；另一種有如電影上的配樂，安排一段音響，配合作品的轉動，它可能是一闋名曲，也可能是最原始的敲擊聲。至於光影，則是把光與運動作一巧妙結合，產生一個顫動的幻影世界，由於光帶著多種色彩，因此在作品急速旋轉時，色彩也在顫動間現出重複混合的現象。此一融合光、動、音諸要素的作品，已經把繪畫與雕刻的原來樣式徹底的打破，而將它轉位到另一嶄新境界。

從美術史的眼光來看，動態藝術並非突然之間綻開了璀璨的花朵，它也是和許多其他流派藝術一樣經過了一段相當長時間的培育的。遠在一九一〇年義大利未來派的畫家們就有意促使尋求運動的方式以再造藝術，並宣稱發著吼聲前進的汽車比「薩摩色拉肯」（Samothracr）的勝利女神像更美。達達派的畫家馬塞爾·杜象在一九一三年即裝置了一腳踏車的輪子在一個小凳子上，稱它為＜活動雕刻＞（Mobile）。不過狂熱的謳歌機械的律動與速率之美的未來派，只是在平面的繪畫上表現動態感而已，作品的本身並不「動」。在他們之後，美國雕刻家亞歷山大·柯達爾創作的活動雕刻，把運動的韻律置於雕刻之中。傑克梅第在一九三一年也作過鐘擺

圖354　丁凱力　解體機器　1965　動態雕刻

圖353　丁凱力　作品第3號　1959　科隆
瓦瑞夫－理查茲美術館藏

圖355　柯爾達　活動雕刻
1940

是靠發電機的理論製作雕刻，利用各種金屬管、齒輪組合作品，並裝上馬達，使之部分或全體迴旋轉動，發出卡嗒卡嗒的響聲。他的作品之一＜解體機器＞，是把牙科醫生所用的破舊椅子經過改裝，安排著人體的四肢──像玩偶的造型，利用電力操縱，使整個作品迴旋轉動。如果把它攝影起來，可看出連續性的虛幻景像。

丁凱力把這個繫於機器上的人物，解釋為實存的犧牲者。他說：「生命是戲、運動，沒有一瞬間不在變化，在運動中，生命被混合起來，它已不再是真實的了。」

謝夫爾，匈牙利出生，一直住在巴黎。他在一個立體造形中，打出很多洞孔，裝上一些凸透鏡和金屬格子組合成作品。他不把造形的本體視為藝術，而是把它看作表現特殊視覺現象的媒介。當光線透過這種組合成的作品後，照射到周圍的壁面，由於作品旋轉，壁面上也隨之出現閃動的色光。這些閃耀的光，環繞著這些作品的空間，每分鐘作三百次的改變，像一個旋轉的光輪。他的一件最大的近作是建在比利時，高一百七十公尺的塔，題為＜Cybernetic　Tower＞，用鋼鐵條構成，加上一些特殊的構造。它有如一個轉播站，可以發出街頭的噪音和廣播電臺的音樂聲，同時發出一閃一滅的亮光。

班頓（Fletcher　Benton），他認為活動藝術必定是美術未來發展的趨向。他的作品是由活動雕刻蛻

式的雕刻，湯馬斯‧威爾佛萊德則嘗試過色光游動投影的繪畫。這些嘗試雖只是增加造形作品的面目，而未徹底的改變美術作品的樣式，但卻已啟導藝術家對這種嘗試感到興趣，使運動的韻律成為現代藝術最重要的元素。

現在，動態藝術家不僅在機械上，同時也在大自然中表現他們的藝術。著名的美國老畫家馬克‧杜皮說過：空間並非靜止，整個宇宙根本上就是顫動不已。雕刻批評家喬治瑞克說：大自然很少是靜止的，她是隨著自然律而運行。動態藝術家們可說是很大膽的把他們的想像，予以造形化。不管是配合音樂的韻律或機械的動力，這群運用動律的藝術家正試求創造出一個革新的世界。直到目前為止，此派代表作家包括下列諸人：

丁凱力，出生於瑞士居於巴黎。他的作風與其說是受達達派的影響，毋寧說是受發電機的啟示，他

圖357　謝夫爾　舞蹈　1956

172

圖356　馬利納　動態繪畫　1965

圖358　謝夫爾　運動　1966

變出來，塑造了一些小鋼球，置於三角形的空間中，並使之活動。抽象畫家桑·法蘭西斯說：「動態藝術家都是一些空間與時間的藝術家」。班頓的作品即表現了時間與空間的感覺。

奧圖·本恩（Otto Piene）第二次大戰時，他在德國擔任過高射炮手，戰後他時刻回想到炮彈射出的軌跡和爆開的火花。一九五○年他加入了在Dusseldorf成立的Zero集團，此組織是在研究光的影響。他設計過一個＜光的舞劇＞，利用光影的閃射作用。他的作品＜恆星＞，以金屬做成一個球體，在表面鑿出若干大小不同的洞孔，裡側裝置強光。這件作品裝置於天花板上，在不停的旋轉之時，光線向四面八方散射，產生一個新奇的光影世界。

漢斯·海亞克（Hans Haacke），追尋著德國人對科學探索的方向，而成為動態藝術家。他在十八歲時，即做了一件箱形的抽象雕刻，那是他早期的作品。目前他的作品，仍屬於箱式的造形，不過已是多數的聚合，迴旋轉動時，許多色彩使人眼花撩亂，並能發出噹噹的響聲。他說：「我們現在知道沒有什麼東西是靜止的。我的作品所要求的是動的真實。」

除了上述諸人外，此派較著名的藝術家尚有多人，如巴茲（Carlos Paez）、馬利納（Frank J. Malina）以及一位曾居紐約的韓國人白南準（Nam June Paik），他們的藝術多半是靠自己的實驗得來的，而且作風都甚為獨特。例如白南準，最初的志向是作曲，但電子音樂使他轉而從事電子藝術的創作。他買了一個舊的電視機，用無線電線圈及磁石來收像，結果產生一個閃爍不定的像，這就是動態藝術最早所表現的。巴茲的作品則以音樂的巧妙配合而顯得突出。電影製作家漢斯·瑞奇德把動態藝術稱之為「動態的動態」。在電影電視發達的今天，現代藝術也趨向於「動」的表現，這是很自然的趨勢。

圖359　謝夫爾　空間力學的雕刻　年代不詳　可動投影裝置
107×90×75cm　巴黎國立現代美術館藏

圖360　蔡文穎　動態雕刻　1970　高114.3cm　紐約作者藏

光藝術 *(Light Art)*

野 獸派畫家馬諦斯曾說過：「總有一天，一切藝術都要從光而來。」

和今日的許多東西一樣，藝術也電氣化了。這種藝術——利用電氣的光做爲繪畫的素材——被稱爲「光藝術」的作品似乎注定在今天要和世人見面。當電燈泡在溫室中照射出光線時，當人的肺腑被外科醫生的反光燈照時，當殺人的兇手出現在電視幕上時……一個人總會感覺到：人的肉體像一支避雷針一樣，可以容納千分之十伏特的電力。

既然電氣已經支配了我們這個時代，我們爲什麼不能利用電氣來創造藝術作品？早在本世紀初葉，義大利未來派藝術運動的倡導者包曲尼，即已注意到這個問題。

包曲尼在一九一二年四月所發表的「未來派雕刻技術宣言」上寫著：

「雕刻家只能運用一種素材的觀點，我們已無條件地予以否定。雕刻家爲了適應造型的內在必要性，在一件作品中，可以同時使用二十種以上的材料。例如玻璃、木材、厚紙、水泥、混凝土、馬毛、布、鐘和電氣的光等任何一種素材。」

包曲尼發表此一宣言時，正是工業社會的黎明期，他以敏銳的觀點提出「電氣的光」，也是一種雕刻的新材料，可以做藝術的新素材。

不過，未來派的藝術家們，在當時並未眞正地利用電氣的光做爲雕刻的材料。直到達達派出現之後，達達派的藝術家如艾肯倫格、李比達、威特夫、修美特、魯特曼等人，始以光爲焦點，從事前衛電影的實驗與探求，追求光在運動的狀態下，所產生的顫動之韻律美，爲光的動態繪畫開拓了一條坦途。但是達達派藝術運動消逝之後，這些藝術家所創作的此一新藝術，也就未再向前發展，而陷於停頓狀態，沒有引起人們的注目。

到了一九六七年，最新的光藝術突然之間在歐美藝壇興盛起來。有來自二十個國家的八十位藝術家的作品，一九六七年在荷蘭的恩荷芬市梵亞培美術館，舉行了一個大規模的，極爲成功的「藝術‧光‧藝術」展覽。這項展覽所以題名爲「藝術‧光‧藝術」，具有雙重的意義，它是指這種作品都是一種被藝術化的光；但從另一角度看來，有了光，才有藝術，因此稱爲光藝術。

這項新奇的展覽會，像電影中的古怪的科學家們的實驗室一樣，展覽室中僅有極微弱的照明，在昏暗室內，四周的壁面上，有一幅一幅正在跳動、閃

圖361　那基　光、空間、調節器　1935

圖362　海萊　箱子第3號　1963　光藝術

圖363　巴爾克　反射　1967

圖364　義大利MID集團作品之一

圖365　拉斯　光輝　1966

爛著各種光彩的畫面，呈現在觀眾眼前。一位參觀者從閃光中走出了美術館，他說：「就像置身於萬花筒中一般」。

　　一九六六年十一月在美國的肯薩斯城的奈爾遜畫廊，也舉行了爲期一個月的光藝術展覽，觀眾多達四萬兩千人。

　　當這些嶄新的「光藝術」在各地巡迴展出時，不少評論家們，從繪畫史的眼光去討論這種新藝術。綜合這些評論家的觀點，大致是他們認爲在藝術中，對於光的運用，不是新鮮的，所有的藝術家都曾以不同的方法運用光。光線在雕刻作品的表面，產生明亮及陰影，從不同的角度上反映出彩色顏料去描繪這種光的變化，尤其是印象派畫家特別著重於外光的描寫。但是這種描繪方法，往往受到許多限制，不能表達理想中的效果，例如有時甚至運用最單純的油彩及水彩的顏料，也不能明顯的反映出某種純粹的色彩，只能算是一種混合的色彩而已，而且它也很難表現動態的感覺。現在，「光藝術」的出現，可說解決了這些困擾藝術家的問題，從事創作光藝術的畫家們，利用科學文明所提供的新素材，例如水銀燈、螢光燈及弧光燈，創作出一種充滿藝術性的光爲造型藝術帶來了新紀元。

　　這種人工光線的藝術，源流有二：

　　第一是，十九世紀末葉，阿德夫、阿比亞及戈頓·克里格實現了使用電氣的光製舞臺效果，他們運用光與物體的交錯運動，在舞臺上展開一個律動的空間。這是人工的光線轉移至藝術的一種可能性的發現。

　　第二是在十八世紀時，色彩樂器的發明，從音與

圖366　美國USCO集團作品：「愛的接觸」。

圖367 美國USCO集團作品七件

色的對比出發，結合了色彩與音響的要素，促成音響學與色彩學的發展。

第三如前所述應歸功於一群達達派藝術家的實驗，另一代表作家瑞柏克（Earl Reibcack）說：「畫家通常要費好幾年的時間來嘗試顏料和畫筆的運用。現在這種技巧已變成科學化，技藝及美學合而為一。」

諸如這種發出抽象光彩的模型，德國魏瑪包浩斯教授莫荷里—那基（Moholy—Nagy）在一九二二年至一九三〇年之間，也曾製作過。那吉創作的是一種金屬的器材，稱之為＜光、空間、調節器＞。這些東西都是透過某種物體，構成虛幻的光之影像。它啟導今天的藝術家們設計了一種完全以光譜作為媒介的光藝術作品。

今天，一位美國的光藝術家麥克蘭納罕（Mcclaanhan）說：「光是我們這個時代的語言。」在希臘出生的西德藝術家漢茲・馬克（Heinz Mack）說：「電氣的光彩對我來說，就像畫家專門使用的顏料管一樣。」藝術理論家奇奧・凱普（Cyorgy Kepes）則說：「每一樣東西，每個地方，我們都被光的技師們的作品包圍著，現在我們已經不再驚奇了！」

二十世紀的抽象藝術，都注重於表現出對物象的情感以及畫家的個性。光藝術雖然能放射出異常瑰麗的光芒，但對於這種個性與情感的表現，是否能夠做到呢？事實告訴我們，光藝術的創作，同樣也能從事於這種表現的。這一點我們可從今天的光藝術代表畫家們的作品體會出來。

圖368　克麗莎　作品　1968
霓虹燈管

英國的約翰・海萊（John Healey），他原是一位發明家，倫敦一家紡織公司的經理。近十四年來，他一直潛心研究他構想中的活動稜鏡，經常光的照射，可以呈現出富於幾何形變化的抽象造形，這種作品色彩極為美麗、粉紅、翠玉和深紫色，隨著造形的活動而呈現無窮的變化。此一微妙的色彩，如果是用油彩顏料，根本無法表現出來。現在他的這種作品，已經被認為是一種純粹藝術品而陳列出來。同時，也被倫敦大學醫學院用來作為病人的鎮靜劑了——透過視覺的享受而獲得鎮定作用。

西德的漢茲・馬克，Zero藝術集團的會員。在一九五三年放棄抽象畫，進入Cologne大學研究哲學及邏輯學三年，一九五九年開始從事光藝術的創作。他喜歡在浮雕的表面上反射出來的光。現在他利用塑膠、弧光燈、發電機等，將光投射在鋁版上，以及碎塊玻璃上，發出他所說的「驚人的、可以預知的改變」的現象。他說：「對於我，光和色彩一樣的對畫家們都扮著同樣的角色。」

光藝術的創作者，往往是彼此互相組成一個集團。有不少著名的藝術家就是集合在某一個創作集團工作。例如一九六六威尼斯雙年美展繪畫大獎的得主阿根廷的勒派克（Le Parc）就是屬於巴黎視覺藝術探求集團（簡稱G.R.A.V.）的一分子。巴爾克的作品，也是利用光的反射作用而構成的。除了巴黎的視覺藝術探求集團之外，美國有一個稱為「Group USGO」的光藝術創作集團，義大利也有一個稱為「MID」的創作集團。他們對光藝術——視覺藝術，有共同的興趣，因此團結在一起從事於新的實驗與探討。最近一兩年，一般國際美展上所展出的作品，很多是這些藝術集團的集體創作。

據估計，歐美的各大美術館，在最近幾年內，已收藏了二千五百餘件的光藝術作品。因此雖然有人說：「光藝術將面臨一個危機，力將使它走向終點。」（這裡所指的力是指物理力學）。但仍未能否定這種新藝術所獲得的評價。無可否認的，這種走在時代最前端的「光藝術」，的確已經為造型藝術帶來了革命性的新觀念，也是電氣發展史上的新里程碑。它完全打破了過去的藝術觀以及傳統的色彩學觀點。運用了科學文明提供的素材，與藝術相融合，光藝術家們創造了象徵現代文明的嶄新藝術。

圖370　佛萊維　普埃特里克之光　1965　螢光燈
121.9cm高　紐約卡斯杜里畫廊藏

圖369　麥克蘭納罕　星樹　1967　光造型

觀念藝術 *(Idea Art)*

圖371　柯史士　一和三把椅子
1965　木製折疊椅　高82.23cm
椅子照片爲91.44×61.27
cm，字典中「椅子」定義
放大照片爲61.27×62.23
cm　紐約現代藝術館藏

其他一切東西所包含和表現的觀念，以及關於藝術和其他一切東西的觀念，是一系列龐大而雜亂的訊息、主題和事物，它們必須以書寫計畫、照片、文件、圖表、地圖、電影以及錄影等材料，以藝術家自己的身體，特別是語言本身，才能更恰當地表達出來。其結果是產生了這樣一種藝術。」美國的羅伯特‧史密遜對觀念藝術作了如此的闡釋。

瑞士伯恩市立美術館在一九六九年舉辦一項觀念藝術展，在目錄上寫著：「今日美術的主要特徵，不是造型，也非空間構成，而是人，藝術家的行

圖374　柯史士　在已知世界邊緣的區域
（第45屆威尼斯雙年展作品）

觀念藝術（Idea Art）是二十世紀六十年代中期興起的美術思潮，又被稱爲「思索藝術」、「狀態藝術」，歐美各國都有不同的觀念藝術活動。觀念藝術標榜突破傳統觀念，認爲藝術中最重要的是作者的思想和觀念。

「觀念藝術是前所未有的對觀念的強調，藝術和

爲，成爲主要的主題和內涵，……在這次的展覽中，他們期望的是人們把其藝術的過程當成作品。」這段文字充分地體現出觀念藝術的美學主張。他們摒棄藝術實體的創作，採用直接傳達觀念，使用實物、照片、語言等方法，把一些生活場面，在觀衆的心靈和精神中突現出來。

觀念藝術的先驅者約瑟夫・柯史士，曾作了一件
＜一和三把椅子＞的作品，是把眞實的椅子和椅子
的照片，以及辭典上有關對椅子的解釋條目，拷貝
放大，三種一起展出，從實物到照片，最後是抽象
的概念。這就是觀念藝術。因此，觀念藝術在實際
上排除了藝術創作，以及通過藝術形象顯示的美
感，而把藝術限定在形態學的範疇之內。

左圖372　柯史士　藝術觀念之藝術　1966　裝裱之複製照片
爲121.92×121.92cm　私人收藏

下圖373　柯史士　題（觀念的觀念藝術）　1967　以辭典中
之一條目白黑反轉印在畫布上之作品。

圖375　波依斯　鋼琴jom（區域jom）
1969

180

地景藝術 *(Land Art)*

景藝術（Land Art或稱Earth Work）據法
國出版的美術大辭典記載，它誕生於一九六
七至一九七〇年之間。這種藝術不但是一種
新美學，也是一種新的倫理學。它不但與傳統的藝
術有切身關係，而且不把美術館作為美術運動的活
動空間。這種態度還是以達達派畫家杜象的觀念出
發，杜象生前後半期，一直不在藝術公開活動場所
搞藝術。

主張地景藝術的人，不以傳統的繪畫主題之類作
畫，而是直接接觸自然界的物體。觀眾所能見到的
只是畫家在自然界創作時攝影下來的照相過程。

一九六九年在歐洲有兩項地景藝術的照片展覽活
動：一是在荷蘭Stedelijk美術館；另一項在德國電
視臺的電視畫廊，主持人蘇姆以電影膠片電視播
出，透過在大地作畫時攝影下來的連續照片，顯示
創作過程。

圖376　海茲　內華達凹地　1968　內華達州布拉克羅克沙漠

圖377　史密遜　螺旋狀防波堤　1970　岩、結晶鹽、土及藻　全長460m　美國梭特湖

上圖378
克里斯多　山谷布簾　1970～
72　化纖織物及鋼鐵大網
柯羅拉多州

下圖379
克里斯多　被包圍的島　1980
～83　佛羅里達州邁阿密灘

上圖380
克里斯多　包裹新橋

下圖381
莫里斯　無題　1968　8×6m　鏡、線、鋼管、鋼鐵、線、木片及鉛　紐約卡斯杜里畫廊藏

地景藝術的起源是美國加州阿爾巴尼市畫家杜瑪莉亞（Walter De Maria）一九六〇年主辦一項節日盛會，參加者每人以笨重的挖土機挖一大洞，這樣被毀形的大地就是地景藝術作品。不瞭解他的創作理論的觀眾，一定會認為他在開玩笑或胡鬧；如果知道他的創作理論時，也可能會很驚奇的問道：「藝術的創作，已經到達如此面目全非的地步？」。其實這種「面目全非」的地景藝術，只不過是藝術家實際的活在創作品裡面，而不是活在創作品之前、之後、之左或之右。換言之，創作者的靈魂和身體，同時出現在創作品裡（從前的畫家並沒有注意這一點）。

一九六八年杜瑪莉亞曾在美國Mohjave沙漠上，以粉筆畫出兩條平行線長達幾百公尺，另外一位美國人歐本漢（Dennis Oppenheim）在一海灘上沿海岸在海上倒出一條混有汽油的彩色液體，然後點火，使彩色液體變成一條著火的動態線條。另有一位美國人海茲（Mike Heizer）則以大部分時間在沙漠上作地畫，他認為大自然的力量，最能在沙漠裡顯露出來。他的一件作品是在美國內華達沙漠的黑石地方完成，在沙漠地上印下五個相同的長方形洞，每年同一時間回到那兒照相，一直到五個長方形洞被風沙填滿完全消失為止。有一位荷蘭人Jan Dibbets在大自然裡擺出一套幾何立體物，任由觀眾以不同角度攝取，每張照片的幾何立體產生不同的平面外形。德國人漢斯·海亞克（Hans Haacke）在一九六七年七月二十三日於紐約中央公園的上空，施放一串填滿氫氣的氣球，曾被稱為「空氣藝術」。另外，極限藝術大將安德勒，於一九六八年以後改在科羅拉多的艾斯本地方專門做戶外「石頭堆」作品（有點像從前臺灣鄉下人在河灘上堆石頭捕魚的情形）。

這種地景藝術，在工業文明國家有很好的反應，主要的原因是這些國家的公民，對社會環境的污染和大自然的動植物保護，越來越重視，對人與周圍環境之間的關係，重新拿出來檢討。因為人類繁殖和工業文明產品到達一個程度，使得周圍環境（自然界動植物）已無法保持原有的生態。西方工業社會在這方面的自覺非常普遍。這裡有幾個例子：①多年前美國有一本書《寂寞的春天》出版，書中盡是這種生態問題的檢討。②有一位美國太空人，離職後改行專攻培養益蟲的生物學。③法國女名星碧姬芭鐸，演了二十多年非色情的女性人體美電影後，也利用其財產來建立一個以她為名的基金會，專門研究針對各種稀有動物的保護，以及保護動物的各國政府立法問題。她準備以她的名氣，有系統的要求各國輿論及民意，在這方面做出一些實際的政策。

地景藝術家重新歸返自然，透過大自然，表現自我的藝術情懷，也引起觀眾注視到大自然。

超寫實派 (Super Realism)

圖382　艾士帝斯　海倫的花店　1971　油畫
121.9×182.8cm　杜列多美術館藏

超　寫實主義（Super　Realism）亦稱「照相寫
實主義」（Photo－Realism），是二十世
紀六十年代初期在美國發展起來的寫實主義
的一個新流派，後來影響到整個歐洲。

　　超寫實主義是對純主觀抽象藝術的一種反動，是
新的客觀性形象的復活。他們反對抽象藝術的潛意
識情感，和在造型中不表現具體物像的作法，認爲
應該排除主觀意念，做到純客觀的、眞實地，甚至
像攝影那樣的再現物象。

　　超寫實派的繪畫，大半根據照片拍攝下來的資
料，運用機械的或半機械的方法轉移到畫面上，如
用幻燈機、反射放映機反映到畫布上，再根據映像
畫出油畫。繪畫技巧上，必須具備精巧寫實功夫，
取得照相寫實的效果。超寫實主義的畫家，往往取
材於城市景象和農村風光，也有的專事肖像畫創
作。代表人物恰克‧克洛斯，畫過許多超寫實的肖
像畫。畫得非常精確細膩，又比實物龐大，站在他
的作品前，可以感到畫中人物的皮膚在呼吸、出
汗。甚至可以看到他們在閃現出痛苦、疲倦、恐怖
時的生理現象。但另一方面他所畫的人讓你感受到
對象似乎不是人，又不是非人，而是一種還原到中
性的，僅具生物學機能的人這樣一種生物。

　　超寫實派的藝術家甚多，而且是專注於某種主題
的描寫。李察德‧艾士帝斯就是專門描繪映在窗上
的事物影象。湯姆‧布萊克韋爾，專精於描繪各種
機動車上，他說：「我被鍍鉻的表面上光線的閃
耀，以及形狀本身和金屬的感覺，在光線作用下發
生的變化迷住了。」

　　瑪柯姆‧莫利，喜愛描繪客船上優雅的旅客。杜
安‧韓森的雕塑，用多種材料模擬人體的細部，塗
上如同眞人膚色的顏色，酷似到眞假難分的程度，

圖383　艾士帝斯　民眾花店　1971　油畫
162.6×92.7cm　杜森波奈米莎收藏

圖384　史札特　靑蟹　1973　壓克力畫
243.8×274.3cm　麻州伍士達美術館藏

甚至從活人身上翻製模型。

超寫實主義雖是一種藝術流派,但是,它與傳統意義的藝術運動不同,畫家們並沒有集結成緊密的團體或發表宣言,而是散居美國各地,各個單獨地工作著。他們把「寫實」擴展到極限,是一種新的自然主義文藝思潮。美國藝評家約翰·卡納德曾說:「不論普普藝術和超寫實主義有什麼缺陷,作為反抽象主義的運動,它們顯示的是與那些垂死了的藝術迥然不同的寫實主義,它們具有二十世紀的一種潛在的趨勢,即繼續自古以來最富有表現力,最能為藝術家們所利用的形式。」

上圖390
韓湘寧　紐約蘇荷　1973　壓克力畫　289.56×182.88cm

左圖385
恰克·克洛斯　芬妮/指畫　1985　油畫　259×213.3cm
紐約佩斯畫廊藏

下圖387
艾瓦里特　包裝紙　1971～72　油畫　152.4×274.3cm
康涅狄克州耶魯大學藝術館藏

圖386　柯印格茲　保羅商店　1970　油畫　120×189.4cm
紐約私人收藏

圖388　霍克尼　克拉克與佩絲　1970～72　油畫
倫敦泰特美術館藏

圖389　姚慶章　時代廣場（1）　1980　水彩畫　70×91.4cm

圖389-1　艾士帝斯　電話亭　1968　油畫　121.9×182.8cm

總體藝術 (*The Art of Assemblage*)

圖391　康乃爾
無題（鳥群的天空）
1963　混合媒材
30.2×45.8×9.6cm
日本川村美術館藏

圖392　羅森柏　塡充山羊　1963

圖394　卡布羅　樹林中的偶發藝術　1968
新罕布夏女子大學公共藝術

總體藝術（The Art of Assemblage）是一種從旣有的物體中，去創造出藝術作品的方法，藝術家要做的是把現成物放在一起，使它們發生關連，產生總體化的效果，而不是要從頭創造一件事物。

一九六一年，紐約的「現代藝術博物館」，以總體藝術」爲標題，舉辦一次非常重要的展覽。威廉‧西茲（William C. Seitz）爲這次展覽的目錄寫了一篇序言，他說：

當今這股總體的新浪潮……代表一種主觀而流動的抽象藝術，轉變成一種與環境重新整合的新藝術。以往那種鬆散地聯結在一起的抽象藝術，致力於經營出一種巧妙的國際性風格，同時這種情形也反映在當時的社會價値觀中，而「總體」這種把物體並置對比的方法，是使人從這情況中覺醒的最佳利器。

「總體藝術」之所以重要，還有另一個原因。它不僅提供一種方法，使抽象的表現主義得以轉變成重心截然不同的普普藝術。同時它也使得藝術家們徹底重新考量視覺藝術所有可以運用的形式。例如「總體藝術」啓發了「環境藝術」（The Environment）和「偶發藝術」（The Happening）兩種概念，而這兩種概念對後來的藝術家們愈來愈形重要。

馬塞爾‧杜象使用現成物的新觀念，是「達達派」的主要創見之一。事實上，我們知道「拼貼法」是「主體派」畫家所發明的，被用來探討象徵和實體之間的差別的一種表現手段。達達主義者和超現實主義者更大加擴展它的使用範圍，尤其是達達主義者發現和他們「反藝術」（Anti－Art）的作風相近，所以更加意氣相投。二次大戰後，「拼貼法」到了新生代藝術家們的手中，已經演變成所謂「總體藝術」了。

當然，有些採用整合方式來表現的藝術家們，並沒有因此而遠離他原來的起點。例如，約瑟夫‧康乃爾（Joseph Cornell）運用一種富於詩性的物體並置法，製作了精巧的盒子；此外，安利柯‧巴伊（Enrico Baj）也使用一些充滿機智趣味的拼貼法技巧。這兩人並沒有刻意去擴充素材範圍，而是開發了傳統的素材資源。至於其他的畫家們，並不因此而滿足，他們大部分被歸爲現在我們所謂的「新達達主義」（neo－dada）這個派別。或許，我們應該說，所謂「新達達主義者」，就是一些想在工作中，探討精微，易變而短暫觀念的藝術家。

毫無疑問地，在美國，羅伯特‧羅森柏（Robert Rauschenberg）和賈士帕‧瓊斯（Jasper Johns）是最常被討論的兩位新達達主義的代表人物。兩人當中，羅森柏的作品較具多樣性，而瓊斯的作品較爲優雅。這裡所說的「優雅」，雖然不是

圖393　羅森柏　駁船　1962　油畫　80×389cm　藝術家收藏

圖395　普法夫　Gu－Choti Pa　1985　著色木、鋼、塑膠　東京華哥爾藝術中心藏

經常可得，但是討論到此二人所代表的繪畫藝術時，卻有相當份量。

羅森柏在一九二五年出生於美國德州。一九四〇年代，他就讀於巴黎的「朱利安學院」（The Académy Julien），然後又在「黑山學院」（Black Mountain College），受敎於艾伯斯（Albers）門下。一九五〇年代早期，羅森柏繪製了一系列全白的連作，所有能看到的形象，就只有觀衆自己的影子。接著，他又繪製了一系列純黑色的連作。不過，這兩種發展都不是獨一無二的。義大利的畫家封答那（Lucio Fontana），在一九四六年，也繪了一系列全白的連畫；而法國畫家尤氏・克萊茵（Yues Klein）在一九五〇年，展出他第一次的單色畫作。經過這些利用精微變化來作實驗後，羅森柏開始轉向「綜合繪畫」（Combine painting）

。這是一種新的創作形式，把不同的物體黏附在彩繪的畫布上，形成綜合的畫面。有時候，這些畫還演變成三度空間的物體，可以自由站立不需支撐，例如，他那隻有名的＜塡充山羊＞，便是當代美國藝術展覽會中的常客。他的繪畫中，有一幅還運用到一架播放中的無線電收音機，另外還有一幅畫，上面附了一個時鐘。同時，他還用到照相技術，把影像絹印到畫布上。

這個美學原理基上是來自約翰・凱吉（John Cage），他是羅森柏在北卡羅萊納州結識的一位實驗作曲家。他的一個基本理念便是：不要使觀衆的心神集中在某一定點，因爲一位藝術家並不在於創造一些分離而封閉的東西；相反的，他要創造出能使觀衆更開放、更能了解他自己和他的環境的作品。凱吉說道：

圖396　波依斯　電動打字機　1981

圖398　金霍茲　小酒館　1965～66　75×185×220cm
阿姆斯特丹市立美術館藏

圖397　金霍茲　汽車販賣店　1968　環境構成藝術　950×285×240cm　科隆瓦拉夫里比茲美術館藏

這是實驗性的新音樂，也是新的聆賞。並不需要刻意去了解該音樂訴說了什麼；因為，如果真的說了什麼，那麼聲音就將化為有形的文字。我們所要注意的只是聲音的活動罷了。

羅森柏的代表作品，如一九六二年所繪的巨畫＜駁船＞（Barge），就好像一支夢幻曲，使得觀衆得以神遊其中，而其豐富多變的意像也源源不斷地湧現。凱吉評論了羅森柏和他所使用的素材間的關係，他認為羅森柏和克特·修維達士（Kurt Schwitters）的工作方式類近；所不同的是，羅森柏是一個有過抽象表現主義經驗的修維達士。

像＜駁船＞這樣的畫，它所提供的發展方向之一便是走向「戲劇性場面」（the tableau），這是

一種包圍著或幾乎包圍著觀衆的藝術作品。愛德華·金霍茲（Edward Kienholz）那種龐大而猙獰的作品便是一例。

金霍茲還代表了另外一個發展趨勢，現在這種表現方式被稱為「恐駭藝術」（funk art），其題材偏向於複雜的、病態的、簡陋的、奇異的、偽造劣等的、黏性的，以及有意無意的性表露，與許多當代藝術非個人的純粹性形成對立狀態。由於「恐駭藝術」提供了這種選擇性，所以它並不只是曇花一現而已；一九六〇年代一些最令人震驚的意像，便是受它影響而來。例如布魯士·康納（Bruce Conner）於一九六三年所作的＜躺椅＞，所展現的是一張維多利亞時代的破床，上面躺著一具顯然是被謀殺分解的屍體。另外，保羅·塞克（Paul Thek）所作的＜一個嬉皮之死＞（Death of a Hippie），或者是英國的科林·塞夫（Colin Seif）所製的多種戲劇性場面的作品，都是很好的例子。還有一個代表作＜核子罹難者＞（Nuclear Victim），是另一件以屍體為主的作品。

金霍茲的總體藝術都是由精緻的寫實手法與自由放任的藝術性的表面處理結合而成，另外由表面堅硬的樹脂和撒落各處的乾癟東西相配合。他的作品注意細節，他最雄心勃勃的計畫是在一個場景中安放五輛完整的汽車和九個人物，由於花費昂貴，被英國藝術家委員會拒絕，最後在德國卡塞爾得以實現。這是金霍茲最樸實、最富有隱喻性的作品。

左上圖399　金霍茲
等待者　1945～65
240×600cm
紐約現代美術館藏

右頁　圖401　巴塞利茲
在G和A中的MMM
1961／62／66　195×
145cm　倫敦沙阿奇收藏

圖400　波爾茲瓦　斗室
1993　210.8×208.3×
212.1cm　（第45屆威尼斯雙年展作品）

新表現派 *(New Expressionism)*

圖402　培恩克　通過斑馬的形而上的通道　1975　壓克力畫　285×285cm

新表現主義（New Expressionism）是泛指一九七○年代末期、八十年代初期在歐洲和美國一群畫家所創作的作品中顯露的一種新趨勢。

　　新表現主義從字面上看來，即與德國在二十世紀初葉興起的表現主義有關。因此評論家認為新表現主義是表現派和野獸派的復活。它是對歐洲及美國六十及七十年代藝術中，欠缺感情的冷漠表現的一種反抗，畫面洋溢著熱烈的激情，充沛的生命活力，甚至達到粗暴情緒的煽動性與攻擊性。

　　這種思潮最早出現在八十年代初期的德國。一九八○年的義大利威尼斯國際雙年美展，德國館推出一群畫家的新作，包括：巴塞利茲（Georg Baselitz 1938～ ）、賀狄克（K. H. Hodicke 1938～ ）、科伯林（Bernd Koberling 1938～ ）、律配兒次（Markus Lupertz 1941～ ）等。他們的作品被稱為「新表現派」或「暴力繪畫」，他們的特徵就是運用繪畫語言表達強烈的感情，筆觸狂野，色彩也強烈，所描繪的形象則是自由發揮，無拘無束的表現。他們曾組織一個工廠工作室，開了一間自助式畫廊，名叫「Grossgorschen 35」，先後有15人參加，雖成立僅一年，但卻使新表現主義終於受到重視。此後這一派畫家的風格，影響力逐漸開展，從許多德國現代畫展中均可見到此種現

圖405 律配兒次 軌跡 1966 膠彩畫 205×255cm
柏林私人收藏

圖406 印門朵夫 咖啡館的彩排 1980 油畫 280×350cm
紐約麥可·韋納畫廊藏

左上圖403
賀狄克 浴 壓克力畫 130×95cm 藝術家本人收藏

左下圖404
科伯林 石中女 1982〜83 壓克力、油彩畫
190×190cm 杜塞道夫 吉瑞克畫廊藏

右下圖408
施拿柏 窗 1982 油畫 274.32×213.36cm

圖407 沙勒 玩弄你的頭髮 1985 油畫
224.8×457.8cm 私人收藏

圖409 施拿柏 種族類型#15和#72 1984
油彩和獸皮於天鵝絨上 274.32×304.8cm
紐約佩斯畫廊藏

象。代表畫家除上述外，尚有培恩克（A. R. Penck 1939～）、印門朶夫（Jorg Immendorff 1945～）等。

一九八一年秋天，紐約展出五位德國此派畫家的展覽，對美國藝術界產生了很大的震撼，於是出現了學習德國新表現主義的運動。美國的現代派思潮在六十年代後期已開始沈寂，七十年代已經沒有「前衛派」的鋒芒，而新表現主義正把昔日現代派的反叛精神拾起，以激進的姿態創新，因此對一些美國畫家產生了吸引力。美國出現的新表現主義

畫家，比較著名的有：大衛·沙勒（David Salle）、朱利恩·施拿柏（Julian Schnabel 1951～）、傑德·加內（Jedcl Garet）等。

新表現派的畫家，被稱為新野人，他們的畫也被稱為新野獸派繪畫，融匯了抽象表現主義的色面繪畫的色面層次組織，也揉用了極限主義的直接表現法，以及普普的形象。但是他們聲稱作品沒有特定的內容，他們擁有自己的創作意圖，自由聯想，自由表現，追求率意的藝術語言。八〇年代美術市場的活絡，新表現派受到普遍接受。

後現代主義 *(Postmodernism)*

圖410　波依斯　油脂椅　1963

圖412　約翰·凱吉　作品
（第45屆威尼斯雙年展作品）

圖413　約翰·凱吉　鋼琴家族　（第45屆威尼斯雙年展作品）

圖411　波依斯　箱、銅、油毛氈　1983

後現代主義（Postmodernism）是二十世紀六十年代在美國、英國和法國等地出現的藝術與文學思潮。有人認為「後現代主義」是概括六十年代以來歐美各種複雜藝術理論。它是現代主義的自我否定，此派藝術家對於現代主義的閉塞視聽，僅把作品作為主觀意念、情緒的投射理論和創作，深不以為然。他們主張在創作中，創造性想像佔了主導地位，否認世界的可知性。要求一種能準確表現這個多元化多變化世界中人的地位的藝術。精神上帶有無政府主義傾向，主張無拘無束的虛構一切。因此，作品比現代主義更具內容的不確定性，在內容上的隨意性、不連貫性、矛盾性，在非情節、非人物、非結構以及表示世界的不可解釋性等方面，甚至超越了正統的現代主義。

「後現代主義」一詞，是一九三四年由西班牙作家弗·奧尼斯（F. Onis）最先使用的。後來，費茲（D. Fitts）在一九四二年編輯出版的《當代拉丁美術詩選》再次使用此詞。五十年代黑山詩派的理論家查爾斯·奧爾生，對「後現代主義」的特徵作了歸納，指出後現代主義有異於正統的現代主義，重視描寫現代現世生活經驗，主張不講格律的

圖417　珍妮·霍爾扎　藝術是最優雅的武器　1981

圖418　布朗　關鍵　1990　（在司徒加特美術館製作）

圖414　波羅夫斯基　搥打者　1982　木板、馬達裝置　高442cm

圖415　瑪爾肯·莫利　告別克里特島　1984　油畫　203.2×40.64cm　倫敦沙奇收藏

196

左圖416　諾曼
動物金字塔　1989
206×163cm

圖419　布朗　無所不在　1990　彩色牆壁及木條裝置

開放體。由於後現代主義傾向在藝術方面的表現呈現出多樣複雜的面貌，所以許多人對後現代主義，一直存在著不同的看法。有的評論家認爲後現代主義，是在注重藝術題材的社會性，是要回到更富有人性的藝術。也有人認爲，後現代主義正是現代主義合乎邏輯的發展，是它超越自己而走向自我否定的傾向的進一步發展，是與時代同步。

藝術領域的後現代主義藝術家包括：約翰·凱吉、保羅·布雷茲、約翰·丁凱力、波依斯、布朗、詹克斯、瓦黑爾、溫斯頓等。

荷蘭學者漢斯·伯斯頓與佛克瑪，於一九八六年合編《走向後現代主義》一書中，列舉後現代主義的概念經歷了四個衍化階段。①一九三四至六四爲後現代主義術語的開始應用和歧義迭出階段；②六十年代中期和後期，後現代主義表現出一種與現代主義作家的精英意識徹底決裂的精神，稟有了一種反文化和反智性的氣質；③一九七二至七六年，出現存在主義的後現代主義思潮；④七○年代末至八○年代中期，後現代主義概念日趨綜合和更具有包容性。這一發展軌跡，顯示後現代主義並非一種特有的風格，而是旨在超越現代主義所進行的一系列嘗試。

後現代主義的正式出現，是五○年代末到六○年代前期，到七○年代和八○年代，發展聲勢奪人，震懾思想界，在歐美學術界引起一場世界性的大師級之間的「後現代主義論戰」。到了九○年代初，後現代主義開始呈現狂躁之後的疲憊，聲勢大減。當代重要思想家傑姆遜指出：繼後現代之後，將是「新歷史主義」登上歷史舞臺。他認爲：後現代主義並非人類最終歸宿，近來西方文化界出現了一種倡導返回歷史的新歷史主義。這是一種走出「平面」，重獲「深度」的努力，一種告別解構走向歷史意識的新的復歸。

圖420　邁可·葛瑞斯　波特蘭辦公大樓　1980～82
美國奧瑞岡

圖421　羅勃·史登　室內游泳池　1981～82
美國紐澤西

197

極限藝術 (*Minimal Art*)

九六〇年代起源於美國的極限藝術Minimal Art，代表了對抽象表現主義無意識和肢體習慣的反應，並且與普普藝術的浮誇華麗成對立。

極限藝術亦稱極簡藝術，此派藝術家強調：重要的是作品，並且是以作品是什麼來看待，而不是作品代表了什麼。以它純化的形式，解除所有的幻象和奇聞，極限藝術為它自己和觀者之間建立起一種清晰和直接的關連。不管是卡爾·安德勒（Carl Andre）置於地上的＜雕塑＞，達納達·茱德（Donald Judd）的＜空間物體＞，或索爾·雷文特（Sol Lewitt）的立體組成單位，極限藝術皆重

新思考展出場地與觀者間的關係。

由於使用多媒體（鐵、鉛、銅、塑膠玻璃）和強烈鮮豔的色彩，極限藝術招引一種形塑的反應，以新的方式刺激感官，儘管它一向被視為冷峻、嚴樸和簡約的。

極限藝術（Minimal Art）名稱的由來，是一九六五年女藝評家巴巴拉·羅絲的著作中首次使用的。她在一九六五年十月號的《美國藝術》雜誌上，發表一篇重要的論說＜ＡＢＣ藝術＞中，以「極限（Minimal）」一語通稱此派藝術。到一九六〇年代末期，極限主義即普遍為一般所使用。此派藝術家受到美國戰後畫家巴奈特·紐曼（Barnett

圖423　丹·佛萊維　無題
（給多娜5A）　1971

圖422　茱德　無題　1988
日本滋賀縣立近代美術館

圖424　卡爾·安德勒　64塊銅板　1969　20x20x1cm　紐約私人收藏

圖425　史杜拉　印度女皇　金屬粉塗於畫布　6'5"x18'8"

Newman）和大衛·史密斯（David Smith）的明晰簡素作品所影響，從純粹美國產生的藝術運動，至一九七〇年代中期形成國際性的藝術趨勢。代表藝術家包括：卡爾·安德勒、達納達·茱德、索爾·雷文特、羅納德·布勒頓（Ronald Bladen）、約翰·馬克拉肯（John McCcracken）、李查·塞拉（Richard Serra）、法蘭克·史帖拉（Frank Stella）、丹·佛萊維（Dan Flavin）、羅勃特·莫里斯

（Robert Morris）等。

極限藝術可說將幾何學抽象更向前推進一步，將繪畫與雕刻還元至本質的要素。在許多作品中結合了繪畫與雕刻的形式。極限藝術的雕刻，排除了傳統的台座與再現的意念，有時甚至拒絕了藝術家的手的痕跡。單純的幾何學的形體，純然像是出自工場的典型的工業製品。一九六六年紐約曾舉辦過此派藝術的大型企畫展覽會。

圖426　馬克拉肯　紅板　1967　洛杉磯A.Family收藏

右上圖427　羅勃特·莫里斯　無題　1966　61x244cm
美國科羅拉多州私人收藏

右下圖428　塞拉　繼承人　炭筆和合成體　291.2x107.2cm
紐約現代美術館

激浪派 (*Fluxus*)

圖429 波依斯 喬治·馬吉那斯追悼紀念會「白南準鋼琴
1978杜塞道夫」再見記錄 黑板炭畫 100x200cm 1984

激浪派（Fluxus），亦有評論家以音譯爲「福魯克薩斯」。是一九六〇年代前期從歐美發展起來的一個無政府主義的藝術思潮。發祥地爲德國，急速擴展至紐約及北歐的都市。

激浪派——Fluxus用語，最初使用者爲喬治·馬吉那斯（George Maciunas），他於一九六一年應紐約A／G畫廊邀請發表演講時首次使用Fluxus一語。Fluxus係拉丁文「激流」之意，英文的Flux是「流動」之意，Fluxus帶有數國語言「流動」與「轉變」的意義，是一種精神狀態的風格，用來指

圖430 波依斯 鋼琴與音響即興表演 1984

席捲各國藝術家的新的藝術運動。

激浪派主張個人從生理的、精神的、政治的壓抑中解放出來，反對權威，反對把藝術家區別於一般人，反對把藝術分成繪畫、雕塑等不同領域，甚至認為藝術與生活應該沒有區別。

激浪派是現代美術中真正跨領域的國際運動，把各種藝術包括戲劇、文學、電影、電視錄影、美術、音樂、舞蹈等跨領域相互結合，帶動各種藝術使其普及於大眾。它是在一種壯闊但幽默的狂熱下產生，同時改革了藝術世界的理論和實務。

對激浪派藝術家來說，如喬治·馬吉那斯、喬治·布萊奇（George Brecht）、白南準（Nam June Paik）、羅勃·菲力歐（Robert Filliou）、約瑟夫·波依斯（Joseph Beuys）、沃夫·沃斯塔爾（Wolf Vostell）和班（Ben），每一種生活經驗，皆可轉換為遊戲或魔術——也就是一種藝術。從玻璃水瓶中把水倒下、把鋼琴鍵釘起來、大聲地數出觀眾數目……這些簡單而出人意表的行動，在「音樂會」上首次在舞台上使用，以使大眾明瞭「人生無時不是音樂」（喬治·布萊奇語）。

激浪派的作品，通常是待為操縱的物體盒，以系列式提出，立意是要被詮釋為分數，並且暗示大家只要開始玩，便能成為藝術家。

圖431　沃斯塔爾　柏林之桌　1993　電視，混凝土

圖432　喬治·布萊奇　宇宙機器2　1976

下圖433　鮑勃·渥特斯　鉛筆　1963
　　　　喬·瓊斯　兩隻相互追逐的蟲　1969／1976
　　　　喬治·馬庫那　Flux盒　1973
　　　　喬治·布萊奇　ICED　DICE　1963

裝置藝術 (*Installations Art*)

九七七年六月，當我應美國國務院邀請訪問美國現代美術界，參觀賓州費城美術館時，看到在該館的二十世紀美術陳列室，有一間馬塞爾‧杜象（Marcel Duchamp）的作品專室，裡面擺著數件杜象的「物體藝術」（Object）。他利用許多現實生活中常用的既成品（Ready-made），搬到現代美術的殿堂裡，打破既成藝術觀念，改變了藝術的一貫面貌，帶來了二十世紀藝術的革命，發現了所謂非合理的秩序（Ordre déraisonnahle）這種對物體的運用觀念，已經無形中在現代主義的思潮中繁衍滋長。七十年代前後興起的裝置藝術，即承受了此一即物性觀念的影響。

裝置藝術（Installations Art）一語廣泛使用，是在一九七〇年代中期以後。裝置（Installation）一詞的語源為In. stall. ation，原來是指安置、架設之意的普通名詞。在一九七〇年代後半期開始，它便成為特定主義用語，轉化成為泛指各種形式的裝置藝術之固有名詞。

裝置藝術是指置於在空間中的物體，具有合成媒

圖434　梅爾滋　無題　1992　裝置藝術　　　第九屆文件大展作品——何政廣攝影

圖434-1　科格勒　有機圖形　裝置藝術　1997　第十屆文件大展作品

圖435　達比埃　頓悟　1993　裝置藝術　1994年威尼斯國際雙年美展金獅獎作品

圖436 布列可·迪米崔傑畢克（Braco Dimitrijevic） 史後三聯畫—藍馬銀河中 1988

圖437 諾曼 音樂椅——工作室版 1983 裝置藝術

介含意，當然其中缺少不了放置者(人……藝術家)的地位性。這是決定作品優劣的因素。從這一點看來，「裝置」亦即「物體」的延伸。要探討裝置與物體的關係，最好先瞭解現代雕刻的演變。從造形的雕刻發展到構造的雕刻，再演變到環境的雕刻，是現代雕刻發展的三步曲。簡言之，亦即：形→構造→現場。裝置藝術的先驅之一卡爾‧安德勒(Carl Andre)在「我雕刻的理想之路」，指出他當初夢寐以求的就是希望創造一個給觀者現實場境的體驗，自從把雕刻作品的台座去掉之後，雕刻作品便直接與地面接觸，而以水平方向延伸展到四周空間。也因此藝術家開始注意到空間四周的環境現

上圖438　波羅夫斯基製作裝置藝術實景　1986
日本東京 都美術館

右上圖439　波羅夫斯基　小丑之舞　1982-83年作
1985年12月～86年2月在美國華盛頓柯克蘭美術館展覽會場
的裝置藝術

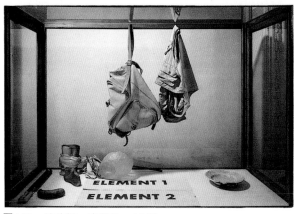

圖440　波依斯　宿營地　1966

下圖441　卡爾佐拉利（Pier　Paolo　Calzolari）　柵欄　1990

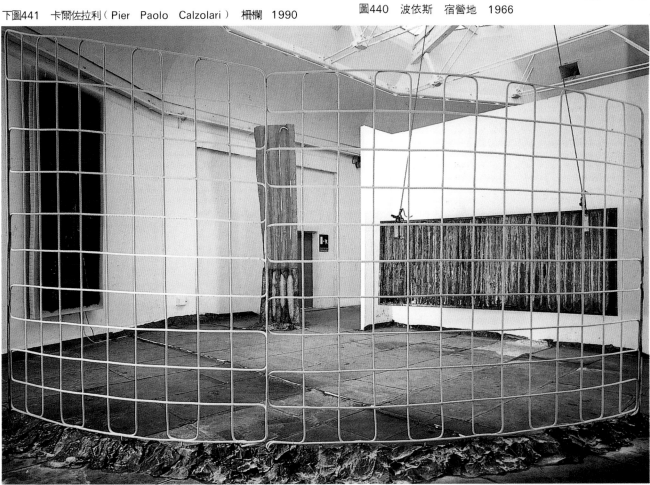

圖442　杜瑪莉亞　包容宇宙繪畫　1980-81

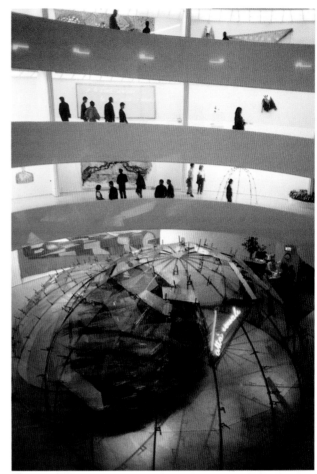

圖443　梅爾滋　在古今漢裝置藝術展　1989-1990

圖444　波羅夫斯基　裝置藝術　1972

實，展覽會不再只見到單一的繪畫或雕刻，而是兩者同時結合展現展覽的效果。展覽會場便成爲物體在空間表演的場所，而且是一種活生生的現場，素材的裝設布置企圖活化整體空間的氣氛。這種從空間領域中催生的表現形態，正好捕捉住今日過度物質化的社會意象。

空間本身的異化，是裝置藝術表現的特殊之處。裝置藝術的代表人物之一亞蘭・卡布羅（Allan Kaprow），曾在他的一件作品「室內」中，淋漓盡致地表現了他與環境的對語，他以單純的符號布置成使人產生積極參與的空間。他充分運用了空間所給予的與空間的再形成，而創造了一個嶄新的環境。

裝置藝術從一九七〇年代，主要在美國興起，後來影響到歐洲及亞洲諸國。「裝置」的先驅們，主要成員大部分是一九五〇年末到六〇年代的普普藝術家，卡布羅的即興表演作「裝置」、愛德華・金霍茲的戲劇性空間「曼哈坦」，均爲代表作，普普題材、雕塑、集成和舞台布景的組合，近於即興的表現手法，被冠以「環境」（Environments）、「偶發」（Happenings），「活動」（Events）的名稱。不過，裝置藝術的眞正代表人物，包括甚廣，可舉出：杜里・阿倫（Terry Allen）（美國）、約瑟夫・波依斯（德國）、波坦斯基（Christian Boltanski，法國）、波羅夫斯基（Jonathan Borofsky，美國）、梅爾滋（Mario Merz，義大利）、畢斯特勒特（Michelangelo Pistoletto，義大利）、杜瑪莉亞（Walter De Maria，美國）、艾維（Robert Irwin，美國）等。一九八七年美國紐約惠特尼雙年展，舉行了一次裝置藝術的大呈現。

裝置藝術由於需要特定的場所製作呈現，社會的性格較爲強烈；但也較不易於保存，常流於比較短期間的展覽陳列，之後便解體了。不過八〇年代之後，裝置藝術家常應企業及公共團體的邀請，在特定的場所製作能夠恆久設置的近於雕刻的集合作品，這也是裝置藝術的新出路。

錄影藝術（*Video Art*）

錄影藝術（Video Art）是一九六〇年代中期興起的前衛藝術表現形式，延續至九〇年代仍然為世界許多美術家所熱衷創作，代表藝術家可舉出數十名以上。包括：白南準（Nam June Paik）、諾曼（Bruce Nauman）、柯斯（Paul Kos）、阿康西（Vito Acconci）、達哥士迪諾（Peter D'Agostino）、羅森巴哈（Ulrike Rosenbach）、克里亞（Michael Klien）、佛克斯（Terry Fox）、安達遜（Laurie Anderson）、華姆（Ant Farm）等。

錄影藝術是指藝術家所製作的錄影作品。錄影藝術的歷史，要從韓國出生的藝術家白南準談起，因為他於一九六五年以最新的Sone電視錄影攝影機拍攝的錄影作品，拍攝數小時後即在紐約上映而受矚目。白南準一九三二年生於韓國漢城，一九五六年畢業於東京大學。一九五六到一九五八年赴德國慕尼黑大學研究音樂、藝術史、哲學，同時也在費利堡音樂院和科隆大學研究。一九五八年、一九六一年工作於科隆電台的電子音樂實驗室。一九六五年後前往美國波士頓、紐約等地，開始從事他重要的電動電影、電視錄影藝術活動。一九七〇年代以後，白南準活躍於各大國際性藝術，成為重要的錄影藝術家。

錄影藝術，並不全是把錄影當成媒體的性質。藝術家們將錄影當成表現技術和方法加以運用，來表達藝術創造意念。許多觀念藝術、裝置藝術、身體

圖445　諾曼　老鼠與蝙蝠（從老鼠學習無助）1988　影像裝置

圖445-1　比爾·維歐拉　十字架　1996　錄影裝置藝術　4.9×8.4×17.4M

圖446　白南準 TV庭園 植物、70台電視 1974-84

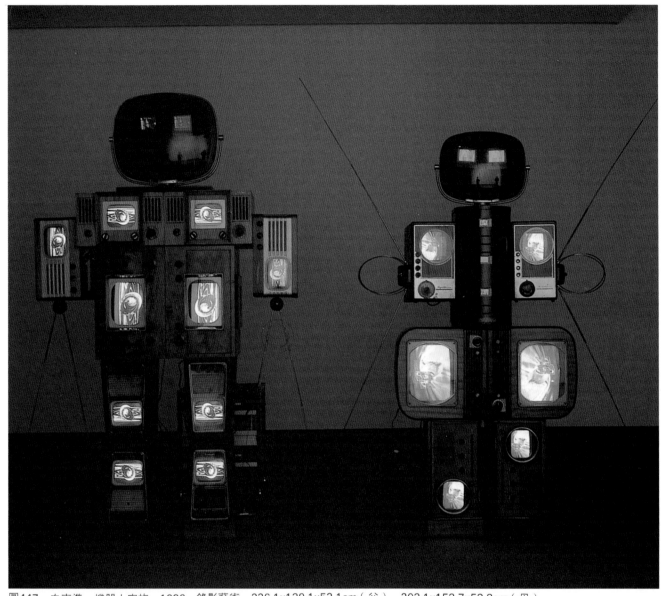

圖447　白南準　機器人家族　1986　錄影藝術　226.1x139.1x52.1cm（父）　203.1x153.7x53.3cm（母）

藝術、地景藝術等創作家，都藉錄影藝術傳達他們
的作品給觀眾。屬於歐普視覺電動藝術家阿加姆
（Yaacov　Agam）也常以錄影方式表達他的作品。
　　巴黎龐畢度藝術文化中心的國立現代美術館，設
有錄影藝術專室，藏有一九七六年開始收集的十八
件多媒體裝置、四百五十卷錄影帶、由電腦製作的
影像系列和由今日的電腦和影像結合的作品。例如
在＜操縱＞中，大眾將可自由進入觀賞錄影藝術，
也可看到國際藝術家展出的裝置作品，包括馬歇·奧
登巴奇（Marcel　Odenbach）的＜見証的周邊影
像＞，作於一九八六年的龐畢度電子視覺工作室。
另有克里斯多福·阿佛提（Jean-Christephe　Aver-
ty）、葛漢（Dan　Graham）、葛林那威（Peter
Greenaway）、法蘭克（Robert　Frank）、摩瑞
勞斯（Claude　Mourieras）等數十位藝術家作
品。

圖448　諾曼　提琴·暴力·安靜　1981-82

高科技藝術 (*High-Tech Art*)

高科技藝術（High-Tech Art）是一九七〇年代以後，興起於美國的新藝術。它並不是一種藝術趨勢，而是泛指以運用電腦、雷射光線、傳眞機、影印拷貝、衛星傳播等高科技創造的現代美術作品的總稱。這些尖端科學技術，可以是我們創造想像和架構的最佳工具，能模擬眞實世界，也能創出幻想的神秘境界中的種種景觀，爲人類的創作能力，提供了無限的良機。

潛在於這種深具潛力的新視覺技巧下，有一種更深入的光景：經由創造高深的電腦影像情境，我們完全改變了對藝術、科學及周圍世界的人的認知。而這種變動才只是剛剛開始而已。

文藝復興藝術大師達文西時代的任何一種媒體，都無法滿足潛伏於他眼中和腦中的那些蠢蠢欲動的創造靈感。年輕時，他專注於二度空間的繪畫世界。翱翔的鳥兒所構成的活潑生動的幾何圖形，不

上圖449　河口洋一郎　全黑的背景使景像更爲清晰　日本電子學院藝術系
下圖450　奧瑞喬（Orejo）　大衛‧艾恩（David　Em）　顯現當代電腦創作藝術的深度

圖451　河口洋一郎　飽滿的點滴　1990　電腦藝術

上圖452　吉姆·斯庫吉斯　使用7900染色劑，在加州大學時發現電腦對製作如此複雜有對襯的圖案十分有幫助，它有左右及上下的對襯性

下圖453　馬文　L·普魯恩特　紅太陽　1982

論藝術或科學的眼光，能如何清晰地捕捉到，卻無法用靜態的媒體表露無遺。因而達文西漸漸地轉向數學研究，希望能找到一種新媒體，使藝術家能夠符合人類想像和智慧範圍，盡情發揮創造力。五百年後，電腦影像輔助系統這種媒體，終於實現他的理想。它所能表達的主題範圍，遠比達文西理想中的要大很多。約瑟夫·杜肯（Joseph Deken）在談到電腦藝術的創作經驗時提到：在這種令人振奮、強而有力的視覺技巧背後，有更深一層的憧憬——經由創造精深的電腦影像情境，我們徹底地對藝術、科學和世界的種種人為認知能有所改觀。

美國麻省理工大學設有尖端視覺研究中心（Center for Advanced Visual Studies），一群對尖端視覺研究者共同合作開發此一方面的新領域。

高科技藝術的主要代表人物可舉出：南西·巴森（Nancy Burson）、道格拉斯·戴維斯（Douglas Davis）、哈洛特·柯恩（Harold Cohen英國）、彼得·達哥士迪諾（Peter D'Agostino）、保羅·亞斯（Paul Earls）、米爾敦·柯米撒（Milton Komisar）、白南準、諾曼、艾利克·史達勒（Eric Staller）、貝里·荷巴曼（Perry Hoberman）、河口洋一郎（Yoichiro Kawaguchi）、培魯恩特（Melvin L.Prueitt）等。

高科技藝術，諸如電腦藝術、雷射光藝術等作品所顯現出來的影像，在美學領域中帶來明顯意義，結合了人類智慧和科技產生的大量新穎技巧。正如伽利略之於他的透鏡，人類的幻像技巧，這才剛剛揭開對浩瀚宇宙最初的一瞥而已。

現代雕刻發展的趨勢

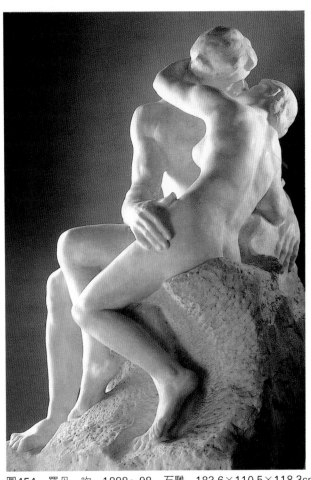

圖454　羅丹　吻　1888～98　石雕　183.6×110.5×118.3cm

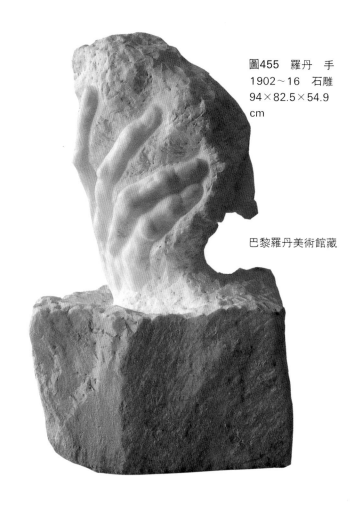

圖455　羅丹　手
1902～16　石雕
94×82.5×54.9
cm

巴黎羅丹美術館藏

　　二十世紀的現代雕刻藝術之發展，可謂多采多姿，新的理論與新的流派，不斷的出現。它在現代美術史上，具有相當特殊的意義。

　　十七世紀以降，在美術的領域中，繪畫一直佔於優勢，相反地，雕刻則整體趨於衰微。不過，到了十九世紀後半期，法國雕刻家羅丹（Auguste Rodin 1840～1917）的出現，為雕刻藝術帶來了新的氣息。同時義大利也有一位與羅丹同一系列的雕刻家羅梭（Medardo Rosso 1858～1928）出現，他反對當時義大利許多雕刻家的僅偏重於技巧的表現。羅丹與羅梭的作品，富於戲劇性的氣氛，他們在雕刻作品的表面上塑造出光影的感覺，和十九世紀末葉的印象派畫家們一樣，提出了許多藝術表現上的新問題。

　　但是，就作品的實質而論，羅丹等人的雕刻並未擺脫「再現藝術」的範疇。到了二十世紀，這種說明式的、故事性的再現藝術，在時代潮流的沖擊下，不可否定的已經逐漸走向下坡，而一般肖像雕刻、故事性的紀念雕像，以及附屬於建築物上的裝飾雕刻，也顯得一蹶不振。因為二十世紀初葉的歐洲藝壇，正是各種新興藝術流派澎湃發展的時候，當時由於工業發達，社會產生了很大的變革，機械文明逐漸改變了人類的生活，自然也影響了藝術家們的創作態度。

　　當羅丹去世的時候——一九一七年，正是立體派、未來派和達達派，以及構成派等藝術運動向整個歐洲擴展之際，在這革命性的現代藝術運動展開之始，羅丹的逝世，似乎意味著十九世紀「再現藝術」的終了，因此有人說羅丹為傳統的再現雕刻藝術揚起了最後的火花。而與此同時，一種追求新的形式與新觀念的藝術思潮開始萌芽了，現代雕刻諸流派也就從此隨之誕生。

　　二十世紀雕刻藝術的一大特徵是藝術家們都以一種實驗與嘗試性的態度，去從事創作。他們從造形

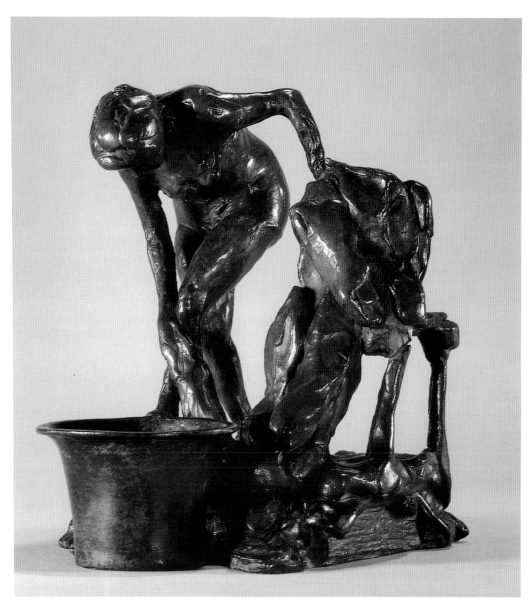

圖456　特嘉　洗腳的女人
1898　銅鑄
19.3×14.5×20cm

藝術的根本出發，從傳統的形式中蛻變出來，創造了一種獨特而嶄新的風格。同時，從事雕刻的創作者，並不僅限於雕刻家，很多畫家們也從事雕刻的嘗試。在現代畫家之中，馬諦斯（Henri Matisse 1869～1954）、畢卡索（Pablo Picasso 1881～1973）、勃拉克（Georges Braque 1882～1963）等人嘗試雕刻的創作，而且他們的作品在現代雕刻史上，還佔了重要的一頁。這些畫家們視雕刻如同繪畫一般，在創作上兩者平行發展。

立體派對雕刻的影響

　　由畢卡索和勃拉克所倡導的立體派，是本世紀初葉強有力的美術運動，它給予現代雕刻頗大的啓示與影響。本來，此一新的繪畫運動，是從原始藝術──黑人雕刻獲得靈感而發展出來，現代的雕刻，相反地是追隨從繪畫發展出來的樣式，這是一個很有趣的問題。立體派興起時，原來只是一個繪

畫運動，但是發展開來之後，卻影響到雕刻及其他裝飾、建築藝術。當時的許多雕刻作品，看起來非常接近繪畫。立體派繪畫是將立體的物象在平面上作分解及再組織，立體派雕刻則是在立體的構成之中，經過分析而予以再組織。因此立體派的雕刻，注重塊面的組合，而否定了量感的表現，從多角度的觀察，去構成變化較爲繁複的形態。

　　在許多屬於立體派系統的雕刻家中，最著名的首推杜象・威庸（Duchamp－Villon 1876～1918）與奧西普・柴特克（Ossip Zadkine 1890～1967）。杜象・威庸是名畫家傑克・威庸之弟，畫家馬塞爾・杜象之兄。他在二十二歲開始作雕刻，曾隨羅丹學習，但是後來脫離了羅丹的影響，走向立體派的路子，以強烈的造型從事創作。一九一四年他完成一件雕刻＜馬＞，採用鋼鐵片曲捲成抽象的構成，富有機械性的感覺。他的這件＜馬＞，是表現「馬」的運動形態，將一個形體，分

右圖459
杜象‧威庸 馬 1941 銅鑄 102×100×57cm

左圖 457
畢卡索 吉他 1912 金屬板
78×35×18.5cm
紐約現代美術館藏

圖458
畢卡索 女人頭像 1909 銅鑄
40.5×24×26cm
巴黎畢卡索美術館藏

解成數個塊面組合而成，杜象‧威庸以機械文明中產生的新意念，積極地表現於這件作品中。今天，他的這件雕刻已被視為立體派雕刻的代表作之一。奧西普‧柴特克年輕時代並未跟隨他人學習雕刻，但他初期的創作卻受布朗庫西的影響。黑人雕刻以及立體派繪畫給他很大的感觸。柴特克的作風，是在厚重樸素的肌理與幻想的情緒中，表現原始的野性美，大膽地以凹凸的曲面從事有機的統一與組合。他最著名的代表作為＜沒有心臟的都市＞，這是他為鹿特丹所塑造的戰爭紀念碑，表現一個人的悲痛喊叫的形態，他以此象徵戰爭帶給人類的恐怖。在技巧上則是以立體派的繪畫要素為根柢。柴特克被稱為立體派的完成者。

生於俄國基輔，後來歸化美籍而定居紐約的亞力山大‧阿基邊克（Alexander Archipenko 1887～1964）與西班牙的胡利奧‧貢查勒斯（Julio Gonzalez 1876～1942）、法國的亨利‧勞倫斯（Henri Lawrence 1881～1954）諸人，也都是立體派的雕刻家。阿基邊克所作的人體雕刻，將人體的四肢及其他各部分，還原成圓錐、圓筒等形狀，從雕刻的量塊中解放出來。他將立體派諸畫家在平面上展開的造型予以立體化，另一方面，他嘗試「繪畫雕刻」的創作，在立體的造型上著以如同繪畫一般的色彩。他曾說：優秀的雕刻家應該懂得造型，同時也應該懂得色彩。阿基邊克創作的根

基，是在人體形態的還原上，嘗試解體，並確認由解體而產生的新抽象形態之存在。柴特克的創作，也是將人體分解成凹面與凸面，再予以組合，不過，柴特克與阿基邊克所不同的是，除了受立體派的影響之外，還具有黑人雕刻的樸素感，以及羅丹作品上的那股熱情的表現。

亨利‧勞倫斯走上雕刻的路子，是因為他與立體派畫家勃拉克交往，而受到立體派的影響從事雕刻的創作。他的作品，也使用色彩，但是他的作品最突出的卻是在人體的雕像上（各部分均誇張成圓形與錐形），顯示出豐滿而強韌的造型性。

朱利奧‧貢查勒斯的雕刻，最大的特色是他在素材上的表現，他完全採用鋼鐵做為雕刻的材料，運用熔接技術，自由地構成人體，那抽象化的造型，表現出具有誘惑力的咒術的世界。他與畢卡索有深交，畢卡索著手於鐵的雕刻之製作時，貢查勒斯曾給予技術上的協助。同時貢查勒斯的作品，在構成上不可否認的受到畢卡索的影響。貢查勒斯採用鋼鐵為材料，為二十世紀鋼鐵時代的雕刻創造了一個開端。在兩次世界大戰之後，鋼鐵已經非常普遍的成為雕刻家所採用的素材，關於這一點，貢查勒斯已被譽為創造鋼鐵雕刻的先驅。在戰前，他曾說：「鋼鐵時代在許多世紀以前就開始了，製造出很美麗的物件，可惜大部分是武器，現在這種金屬已不再是殺人兇手和高級機械科學的工具，今日藝

圖460　柴特克　沒有心臟的都市　1951～53　銅鑄　高6m　鹿特丹市環境藝術

術家的和平的手，終於也有機會來鎚擊它了。」貢
查勒斯的鋼鐵雕刻，帶給今日美國的雕刻之影響甚
為深遠。

表現速度美的未來派

　　在立體派興起不久，義大利出現了「未來派」，
以馬里奈諦（Filippo　Marinetti）為中心的義大
利未來派的畫家們，大膽的實踐藝術宣言。這個宣

圖461　貢查勒斯　卡達蘭的農婦　1937　鐵塑（與人等身）　阿姆斯特丹市立美術館藏

圖462　阿基邊克　站立之裸婦 II　1916

言，一九〇九年，發表於巴黎的《費加羅報》，其中最精彩的一段是：「我們應該確認世界上最崇高而偉大的美，是速度美，汽車所發出的爆發的音響，槍膛射出的子彈，比薩摩特拉肯的妮肯（Nike of Samothrace，一八六三年在薩摩特拉肯島發現的希臘大理石雕像，現藏巴黎羅浮美術館，即為俗稱的勝利女神像）還要美。」未來派運動所刻意表現的就是速度，運動和生活律動的讚美，認為美術就是速率。同時，未來派宣言，顯然有意與羅丹的藝術挑戰，因為「薩摩特拉肯的妮肯」是海勒尼斯姆期最成熟的希臘雕刻傑作，而羅丹的雕刻，就是繼承了希臘雕刻的傳統。

包曲尼（Umberto Boccioni 1882～1916）是這個未來派有力的一分子，一九一二年要他寫了一篇「未來派雕刻技術宣言」，其中有一段他特別強調說：「雕刻家為了適應造型的內在必要性，在一件作品上，可以使用二十種以上的材料，例如：玻璃、木、廣告紙、混凝土、馬毛、布、鏡，以及電氣的光……等等」。

包曲尼在素材方面打破傳統的限制，同時又注重機械時代的速度與運動感之追求。

「在雕刻的構成上，如果要表現特別的律動感，可以利用小馬達裝在作品中，使之轉動。」這也是他在未來派雕刻技術宣言中特別記載的一點。

過去雕刻只注重空間的要素，到了未來派，則揉入了時間的要素，同時留意空間與時間的表現。

包曲尼的代表作＜空間的單一連續體＞，強力表現人物的步行之運動感，塑造出連續性與流動感的量塊。另一件＜空間的瓶之展開＞從瓶的側面顯示出在空間中展開的形狀，將內外側的形態同時表現出來，並以展開的形體，顯示時間的經過，揉入時間的要素，包曲尼的雕刻，是從多方面作觀察，將一個對象物的形態，經過時間與空間的分解，而創造出動態的構成體。

當未來派興起後，有一部分立體派雕刻家，也轉向未來派的創作，但他們大都是綜合了立體派與未來派的精華。例如杜象‧威庸與李普西茲（Jacques Lipchitz 1891～1973）即是介於此兩派之間的雕刻家。

未來派對現代雕刻的最大貢獻，是他建立了對雕刻素材運用的新觀念。本來，雕刻都是採用石、木、石膏等做材料，未來派的包曲尼則主張廣泛使用一切新的材料，特別是科學時代的新產品，此一觀念的建立，對現代雕刻的發展，含有非常重大的意義。

純粹知性的構成雕刻

幾何學的構成派，是反寫實主義的藝術中，最極端的一派，此派的雕刻，遠離了一切具象的自然，

走向幾何學的純抽象構成；一九一三年，構成派主要份子塔特林（Vladimir Tatlin 1885～1953）發表了以木及鐵等素材構成的作品，此後，他繼續創作向機械時代相對應的新空間挑戰的作品。一九一七年，他作了一件金屬雕刻的構成物，用一根鐵線穿過雕刻作品的中心，將它吊在空中，這種形式，給人產生一種失去重力的感覺。美國雕刻家亞歷山大‧柯爾達（Alexander Calder 1898～1976）即因這件作品觸發了創作＜活動雕刻＞的靈感。

構成派的雕刻家，除塔特林外，尚有那姆‧戈勃（Naum Gabo 1890～1977）、安東尼‧貝維斯納（Antoine Pevsner 1886～1962）、羅特欽寇（Aleksandr Rodchenko 1891～1972）、卡西米爾‧馬勒維奇（Kasimir Malevich 1878～1935）、梵頓格勒（Georgrs Vantongerloo 1886～1965）等多人。

一九二〇年在塔特林的籌畫下，這群構成派雕刻家組成一項構成主義的大規模展覽會。就在此時，他們發表了由戈勃與貝維斯納（他們兩人原是兄弟）共同起草的「構成主義宣言」。他們主張：空間與時間都是雕刻的要素。強調以幾何形態構成空間，同時認爲：「靜止的韻律成爲藝術的要素，是埃及美術三千年來形成的一種謬誤。以現代的知覺來說，藝術最重要的元素，應該是運動的韻律。」

構成派的代表作家中，貝維斯納透過數理曲面的聯想，追求速度感的構成，戈勃則採用塑膠和玻璃等透明體，致力於純粹空間的表現。戈勃曾說：「一件雕刻，不一定必需使用鑄造的方法，例如我便是運用有如架橋的技術，製作雕刻。」

梵頓格勒在一九一七年作了一件＜球體構成＞，馬勒維奇在一九二〇年以球體與立方體的基本形態構成作品，羅特欽寇則用金屬性的輪子組合構成。他們三人的作品，都充份顯示出：注重幾何抽象形態的構成原理之運用。

構成主義的主張，給予德國的造型運動「包浩斯」的影響極大。「包浩斯」的敎授莫荷里—那基（Laszlo Moholy－Nagy 1895～1946）和馬克斯‧畢爾（Max Bill 1908～）等造型作家首先受構成主義的影響。莫荷里‧那基的造型，積極採用透明體，在光與運動的結合中，嘗試空間的新表現。這種表現方法到了後來，由維克特爾‧瓦沙雷（Victor Vasarely 1908～）、尼柯拉斯‧謝夫爾（Nicolas Schoffer 1912～）等人加以發揚，成爲開拓新視覺藝術有力的基礎。

此外，美國雕刻家杜里維拉（Jose de Riuera 1904～）、李波德（Richard Lippold 1915～）也是屬於構成派系統的雕刻家。前者是位頗能巧用金屬構成的雕刻家，他在一九四六年製作的一件＜黃與黑＞，是利用一塊薄鋼片，表現曲面的美。後者

圖463　李普西茲　接觸　1913

圖464　包曲尼　空間中的瓶之展開　1912
高38.1cm　私人收藏

以細金屬線，編織出特殊的空間構成。

達達與超現實派雕刻

繼構成派之後興起的「達達派」，也帶給現代雕刻有革命性的影響。曾加入這個藝術運動的傑恩‧阿爾普（Jean Arp 1887～1966），在一九三〇年代，曾以自動性技巧作素描，在無意識中，用色紙在畫面上嘗試偶然性的構成，後來他將這種色紙的構成，轉換用木片組合，製作成一種別緻的浮雕，由此他終於發展出單純化的雕刻。這種雕刻，在抽象的形式裡凝縮著自然的生命，在簡潔的造型中，

圖467　包曲尼　馬＋騎士＋家　1914　66×122cm
威尼斯　佩姬古金漢藏

圖465　包曲尼　母親的頭像　1912　高61cm
羅馬現代美術館藏

圖466　貝維斯納　鳥（空間構成的運動感）　1956　銅鑄
高56cm　巴黎國立現代美術館藏

圖468　貝維斯納　噴水　1925　塑膠　蘇黎世威卡收藏

充滿靜謐的氣氛。英國女雕刻家巴巴拉・黑普瓦絲
對阿爾普的這種作品極爲感動。作品風格與阿爾普
相近的則有卡爾・哈同（ Karl Hartung 1908～ ）
、阿伯特・維亞尼（ Alberto Viani 1906～ ）等。
他們都以簡潔的手法，濃縮女性美的印象，塑造出
優雅而單純的形體。

　　達達派最著名的一位藝術家是馬塞爾・杜象
（ Marcel Duchamp ），他大膽的以日常生活中所

常見的既成品，予以重新的組合，而肯定它爲藝術
品。例如他用車輪、打字機等，做成一件雕刻。把
這些物體變換另一環境，產生另一種氣氛，同時也
增加了想像的衝擊作用。馬塞爾・杜象的作品，最
適於用來解釋達達派的主張——否定一切既成的藝
術，肯定毫無藝術意義的物體爲藝術品。在一九六
〇年代興起於美國的「普普藝術」（ Pop　Art ），
就是受到達達派思想的啓示。

由達達派發展出來的「超現實主義」，使純粹抽象雕刻的發展，轉向於有機的方向。而超現實主義與抽象構成主義之融合，則產生了有機的構成雕刻。此一發展方向，廣泛地影響了現代雕刻的潮流。

瑞士名雕刻家傑克梅第（Alberto Giacometti 1901～1966）在一九三〇年代的雕刻作品，頗富超現實派的色彩，他在一九三〇年利用玻璃、鐵線、繩子等作成的＜午後的宮殿＞，便是一件超現實派的代表作。超現實主義系統的畫家米羅（Joan Miro）與艾倫斯特（Max Ernst），也從事於雕刻的創作，米羅的陶器雕刻，造型富有幻想與原始的氣氛，他的雕刻也被稱為「超現實的物體」。艾倫斯特在一九三五年曾製作花崗岩的石雕，例如他的一件＜鳥＞，極富幽默神秘之感。修維達士也是超現實派雕刻家，他利用木板組合的雕刻，富有超現實的氣氛。

布朗庫西的影響力

從二十世紀前半期多種藝術運動興起以後，有一位雕刻家，從未介入各種藝術而處於孤立的地位，這位雕刻家就是布朗庫西（Constantin Brancusi 1876～1957）。他的創作給予本世紀雕刻藝術帶來了革命性的影響，而在現代抽象主義雕刻的潮流中，布朗庫西也被譽為此一傾向的重要基石。

布朗庫西的雕刻，可說是西歐的經驗主義與東方的神秘主義互相融合而產生的特殊風格，其作品徹底地走向抽象與單純化，在平滑而光澤的大理石上，直接地雕琢，研磨出單純化的形態，表現出對象的精髓。他說過：「要瞭解事物的真正意義，唯有從單純的形態中獲得。」

布朗庫西的創作，給予現代雕刻的一個重大啟示，他直接在素材之中，探求形態的映像。以素材做為創作想像的根柢，因此而產生了直雕的手法。直雕的強調，在一九三〇年代以後，普遍地為現代雕刻家們所關心。直雕的根本精神，是雕刻從繪畫中獨立，道地使雕刻成為三次元藝術。批評家認為布朗庫西對直雕的這種尊重態度，直接的影響到莫迪里亞尼的雕刻，英國的亨利・摩爾（Henry Moore 1898～1986），巴巴拉・黑普瓦絲（Barbara Hepworth 1903～1975）以及義大利的馬里諾・馬里尼（Marino Marini 1901～1980）諸人的作品，也受到布氏的強烈影響。

布朗庫西雕刻的另一個革命，是他利用機械的操作創作雕刻。他將作品置於由機械操作而自動轉動的臺上，再從表面的陰影與反射的變化，徐徐雕出輪廓的形態。以我們的肉體之內觸感及運動的感覺，運用到作品之中。他的雕刻不少是以其故鄉羅馬尼亞的神話中所傳說的一種代表吉祥之鳥為主

圖469　戈勃　構成　1954～57　鋼鐵
鹿特丹比恩柯夫百貨店前環境藝術

圖470　杜象　被新郎剝光衣服的新娘　2張玻璃版、油彩及鉛線　272×170cm　1915～1923　費城美術館

219

圖471　阿爾普　凝結的人體　1947　威尼斯佩姬古金漢藏

圖472　阿爾普　體態　1949〜53　銅鑄

右下圖474
傑克梅第　凌晨四時的宮殿　1932　木條及玻璃
63.5×72×40cm　紐約現代美術館藏

左下圖473
傑克梅第　廣場　1948〜49　銅鑄　17×60×41cm
巴黎私人收藏

右頁圖475　傑克梅第　空間中的人體　1948　雕塑

題，從自然的形象邁向本質的形態。例如他的代表作＜空間之鳥＞，將一隻外形複雜的鳥，還原爲鳥羽般的單純形體。布氏曾說他對鳥兒之展羽高飛，有一種莫名的羨慕之感，因此他的雕刻鳥其實是將鳥兒飛翔的觀念予以造型化，把抽象的形體觀念明晰的顯現出來，所以其造型並非屬於幾何形的，而是含有極端抽象與微妙的象徵意義。在現代雕刻史上，布朗庫西可推爲一位象徵機械時代來臨的前衛雕刻家。

圖476　黑普瓦斯　兩人之造形（分割的圓）　1968　銅鑄
高234cm

上圖477　米羅　少女雕像　巴塞隆納米羅基金會美術館藏

右圖478　艾倫斯特　鳥　1935　雕塑

戰後現代雕刻的特色

　　藝術上的實驗以及新的發現和宣言，到了第二次世界大戰爆發前到達一個暫時性的終了階段，因為戰爭的爆發，使藝術的創作，無形中呈現休止狀態，而藝術的發展也顯得停滯不前。不過，經過了第二次世界大戰的一段空白時代之後，一切藝術也隨著各國經濟的繁榮而活躍起來。很多年輕雕刻家在戰後紛紛於世界現代雕刻界嶄露頭角，發表新的創作，而與老一輩的雕刻家們共爭天下。

　　第二次世界大戰後的現代雕刻，發展的路向是極為繁複的，但是從這繁複的趨向中，我們仍可將所有雕刻家歸類為兩支系統：

　　一是源自立體派，經過未來派、構成派、達達派而到超現實派，參加過一九二〇年代的現代藝術運動，並在此一現代藝術的實驗階段中發表作品的雕刻家們。戰後，有些藝術流派的組織，已全部瓦解，活動也完全停止了，不過，各個雕刻家們仍然不停地繼續發表富有自己個性的作品，戰後十年間現代雕刻的重要代表作，幾乎都是這些有深厚資歷的雕刻家之傑作。

　　另一支系統，就是在戰後才開始發表作品的青年雕刻家。他們沒有參加過戰前的現代藝術運動，完全以嶄新的面目出現，極力追求最前衛的樣式。這批雕刻家們的創作品，在戰後初期並不引人注目，但是到了一九六〇年代之後，在現代雕刻的領域中，幾乎全是他們的天下了。

　　從作品的內容而論，戰後雕刻的一大特徵是：有

機的塊狀形態與無機的分析形態之互相對立。僅有一小部分是介於這兩者之間的，融合「有機」與「無機」的創作。

　　無機的分析形態之雕刻，是從立體派、構成派發展而來的。有機的抽象形式，則以阿爾普和摩爾兩人的創作爲代表。摩爾是現代英國雕刻的先驅，他的作品之形態，具有極大的伸展力，在穩靜與均衡中，注入英國民族性所特有的氣質，含有濃厚的思想及情感以及強有力的表現欲望。他以表現裸婦的各種形態爲主，強韌的結構中顯示出強烈的人性與生命力。追隨其風格者甚多。

　　另外戰後雕刻的一個特色是：廣泛的運用各種材料，例如石、木、鐵、銅、錫、鉛、合金、玻璃、琺瑯、賽璐珞，以及其他各種物質，都成爲雕刻家們創作三次元藝術的材料。同時由於材料的改變，製作技術也就不同於過去，因此大都採用了新的技法。這一點，可說是戰後現代雕刻，極爲顯著的趨向。

右上圖482　馬里尼　馬與騎士　1945〜47
木雕，彩色　高180.5cm　蘇黎世格萊恩比藏

下右圖481　布朗庫西　無限之柱　1937
高29.35m

下中圖480　布朗庫西　空間之鳥　1940　銅鑄
132cm　威尼斯佩姬古金漢藏

下左圖479　基里訶　亨格特與安東羅瑪肯　銅鑄

圖485 摩爾 臥像 1939 鉛 長32cm 倫敦泰特畫廊藏

左上圖483 布朗庫西 邁阿土特拉（布朗庫西祖國羅馬尼亞傳
說中的鳥－英雄的化身） 1912 銅鑄 高62cm
威尼斯佩姬古金漢藏

右上圖484 摩爾 分體式側臥像 1963 銅鑄
紐約林肯藝術中心

右頁左上圖486 曼茲 椅上之靜物 1966 銅鑄 高95cm
紐約羅森堡收藏

年輕一代的嶄新創作

　　活躍在戰後的年輕一代的雕刻家，有不少是相當
傑出的，下面我們對他們的作品風格略作簡介，以
便瞭解戰後雕刻的概貌。

　　英國的保羅茲（Eduardo Paolozzi），從有機的
抽象形態出發，運用建築上的構造原理，創作一種
屬於非常形的，帶有複雜韻律的雕刻。巴特拉
（Reg Butler 1913～），與保羅茲同樣的利用鈷
鐵條做雕刻，風格爲純粹的抽象，不過近來所作的
少女雕刻，則揉入了具象的要素。賈德維克
（Lynn Chadwick）原來從事活動雕刻的創作，
後來轉向著重於內在情感的靜態的表現，他雕刻的
許多形態，都是一些昆蟲或動物的變形，予以擬人
化，所以很多作品，洋溢著超現實主義的氣氛。阿
米泰吉（Kenneth Armitage）。是英國雕刻家，
以半抽象的技法，刻劃都市人物生活百態，在一大
塊平面上，雕出有如深浮雕的作品，注重單純之
外，又富於動態的感覺，材料以採用銅爲主。

　　法國方面，比較著名的雕刻家有瑪丹（Ecionne
Mcrtin 1913～）他在威尼斯國際雙年美展中，曾
獲得雕刻大獎，現爲巴黎「五月沙龍」一份子。他
的雕刻，仍然採用木材，在有機的形態中，深具豪
放與隱喻性。塞沙爾‧巴達基尼（César Balda-
ccini 1921～）用汽車殼經過壓縮的處理，構成一
種無機的龐大的造型，批評家認爲他的作品反映了

圖487　封答那　空間概念（花冠）　1947　銅鑄

現代機械文明。亨利喬治‧阿達姆（Henri Geo-
rge Adam 1904～），將幾何學的線與面之關係，
揉入作品中，而他的作品，看起來有如寶石般的細
膩精緻，純粹富有詩意。伊普士杜基（Ipouste-
guy）創作了奇異的＜人體＞，是一種新具象的表
現手法。

　德國方面，漢斯‧烏爾曼（Hans Uhlmann）是
位風格突出的抽象雕刻家。其作品屬於知性的冷銳
構成，也是一種建築與雕刻的結合，本質上帶有德
國表現主義的傳統，深具民族風格。法蘭梭瓦‧史
塔里（F. Stanley 1911～）曾到巴黎加入馬內西埃
、貝特爾、瑪丹等人組成的創作集團，是一位在巴
黎的前衛藝術氣氛中成長的雕刻家，他擅長於木雕
，以木材雕出流利的抽象形態。技巧洗練，屬於有
機的表現。

　義大利方面，在戰後現代雕刻家輩出。如曼
茲（Giacomo Manzù 1908～），在強韌的造型
中，潛流著甜美而典雅的氣質。古雷柯（Emilio
Greco 1914～）的作風繼承羅馬雕刻的古典美，他
所塑造的現代女性，形態簡潔而輕快，造型優雅而
明快。拉德拉（Berto Lardera 1911～）採用鐵板
作塊面的構成，顯得強而有力。馬斯托安尼
（Umberto Mastroianni 1910～）以金屬為素材，
創造富有戲劇性與雄渾韻律感的非具像雕刻。康沙
格拉（Pietro Consagra 1920～）表現人間的關

圖488　古雷柯　巴特里西亞　1967　銅鑄

左上圖489　波莫特羅　球體擁有球體
1978～80　鋼鐵雕塑

右上圖490　波莫特羅　殼Ⅱ　1967
銅鑄

左下圖491　賈德維克　雙人坐像
1973　銅鑄

右下圖492　阿米泰吉　坐像
1952～54　銅鑄

係，利用平板雕出強調前面性的雕刻，從隱喻中令人聯想到人間像。波莫特羅（Gio Pomodoro 1930～）的許多薄浮雕狀的作品，表現了輕快而富優雅變化的造型性。

美國在現代雕刻方面，也是人才輩出。大衛·史密斯（David Smith 1906～），以不同的方形，造出充滿空間性的構成，戰後他始終用鐵為材料。他的作品被譽為最具現代的象徵。杜歐特爾·羅查克（Theodore Roszak 1907～），用金屬溶接成充滿幻想意念的作品。法肯絲丹（Claire Falkenstein）的雕刻，屬於「另藝術」的風格。亞歷山大·柯爾達是以創作「活動雕刻」而聞名的美國現代雕刻家，他利用物理與藝術上的「平衡」要素，進一步的使整個作品都活動了，大小不同的形體，向左右上下自然的擺動。批評家史維尼曾指出：柯爾達的藝術深受美國開拓時代的精神感染，而認為其創作是一種粗獷與完美的結合，在另一方面，他的創作也反映了美國機械文明的特色。奈薇爾遜的雕刻，如積木式的，利用日常生活中的廢物為材料，創造了新風格。

六○年代，美國興起「普普藝術」，許多雕刻家們不少均轉向「普普」的創作，大量地利用通俗的、大眾化的物體，做為雕刻的素材。諸如羅森柏、特洛瓦、 愛德華·霍茲金斯 、瑪麗莎、賈士帕·瓊斯等都是一九六○年代在美國藝壇聞名的普普雕

圖493　奈薇爾遜　空間的印象　1958　紐約現代美術館藏

下圖494　史杜拉
瑪哈－雷特　1978～79　222.9×282×97.5cm

227

刻家。同時普普藝術在興起的兩三年之間，已經廣泛地影響及世界各國。例如法國的阿爾曼以及萊斯（Mcrtial Raysse）等，均為著名的普普雕刻家，阿爾曼的作品，利用物體的聚集，造成幾何的秩序，反映了現代的機械文明，也使我們體認到這些機械零件及日常物體所構成的生命與節奏。萊斯的作品，則用霓虹燈管彎曲塑造，題材都是日常生活中常見的事物，他的雕刻，也反映了機械文明。

世界前衛的雕刻

從一九七○至七五年之間，現代雕刻又出現了兩種嶄新的樣式，一是「動態雕刻」，另一是「基本構成雕刻」。

動態雕刻最著名的代表者為丁凱力、謝夫爾與馬利納（Frank Malina）等人，所謂動態雕刻，是在立體造型作品上，導入了「時間」的要素，利用機器的動力，而使作品不停地旋轉活動，這種作品除了表現了速率感，動態的美之外，還揉合了光影與音響的表現。例如丁凱力的作品，是靠發電機的理論製作的。他以各種金屬管、齒輪組合作品，並裝上馬達，使之部分或全體迴旋轉動，發出卡嗒卡

圖501　金恩　作品　1963　塑膠雕刻　101.6×162.56cm

左頁左上圖495
奈薇爾遜　王朝之潮I　1960　塗金色木材　243.8×101.6×20.3cm　約紐約翰李普曼藏
左頁左下圖496
巴特拉　彎腰女郎　1973
左頁右上圖497
伊普士杜基　浴女　1966
左頁右下圖498
阿米泰吉　兩腕　1969～70　雕塑

左上圖499
丁凱力　Eos n°3　1965　活動雕塑

右上圖500
謝夫爾　空間力學No.22　1958

圖502　柯爾達　螺旋，樹立的活動雕塑　1958
金屬板及軸體　高9.14m
巴黎教科文組織

圖503　卡羅　一個清晨　1962　著色鋼條及鋁　290×620×335cm
倫敦泰特美術館藏

圖504　席格爾　海中走出的女子
石膏和木材　213.36×150×72.39cm
布魯塞爾羅傑·史塔雷茲收藏

右頁圖 506　席格爾　空中的視野
石膏、木材、塑膠、白熱光和螢光
243.84×264.16×121.92cm
紐約辛奈·傑尼斯畫廊藏

圖505　金恩　鳥開始歌唱　1964　金屬紙材
180.5×180.5×180.5cm
倫敦泰特美術館藏

230

嗒的響聲。如果將它攝影下來，還可看出連續性的虛幻影像。丁凱力對這種動態雕刻曾發表談話說：

「藝術家們，在他所處的時代的律動中，表現他與這個時代的接觸感受，在作品上刻意追求一個永遠運動的狀態，是一極自然的傾向。」

基本構成雕刻，以英國年輕一代的雕刻家安東尼·卡羅（Anthony Caro 1954～）為先驅。他致力於運用最新的工業材料以及抽象繪畫的強烈色彩，表現一種構成式的單純雕刻。後來他的這種作風，引起了英美許多年輕雕刻家們的興趣，很多人都從事這種雕刻的創造，其中比較著名的可舉出安斯雷（David Annkslky）、羅瑪諾（Salvatore Romano）、莫里斯（Robert Moris）、菲力浦斯（Peter Phillips）、特魯伊特（Ame Truitt），和金恩（Philip King）等人。

這種雕刻，是在形態的創造上，完全還原為「基本的構造」，如立方體、圓錐、球形，幾何學的平面，回歸單純的形態，同時每一作品表面都著以鮮麗色彩。例如卡羅的雕刻，就是塗上發光而刺眼的色彩。很顯然的，這是最近數年來一連串的幾何形抽象繪畫的新潮流，帶給雕刻界的影響。此一新雕刻，在造型構成方面，很多是根基於建築學的、機械工學的、物理學、數學的理論。受人曯目的不僅是它的形態之嶄新，運用鮮麗的原色與工業時代新材料，更引人注目的問題，是它與傳統的木石鑿成的雕刻，形成一個鮮銳的對比。為雕刻藝術開拓了嶄新的境界。

結語

綜合以上所述，我們可以瞭解；二十世紀現代雕

圖507　莫里斯　無題　1970　183×244cm
紐約卡斯杜里畫廊藏

圖508　璜·凱斯勒　台灣—1987—可變值
（柏林國立美術館1991年大都會展作品）

，雕刻家與畫家、建築家，以及其他部分藝術家之間的距離，在最近十年來，已有逐漸縮短而成為合併的趨勢。今天的動態雕刻，就是把音樂及舞蹈等時間性藝術，都融合在視覺的空間造形藝術裡。同時，現代雕刻家大多富有高度的實驗精神，不斷地從事新的嘗試與探索，創造現代雕刻的新領域。

圖509　波特羅　橫臥的裸女　1991　銅鑄　35.5×59×28cm

圖509-1　羅勃·高伯　無題　1991　木材、布、臘、裝置
17.8×95.5cm　紐約惠特尼美術館藏

圖509-2　法蘭克·蓋里　畢爾包古金漢美術館　1997　雕塑式的現代建築

刻的發展與演變是相當迅速的。不過現代雕刻的形式雖然極為複雜，但是主要的基本問題，還是繫於空間與量塊的相互作用，有的將重點放在量塊表現上，有的則強調空間的構成。以素材劃分來說，石、木與銅鑄等材料，是較適合於強調量塊的表現，至於鋁、塑膠、鐵線、玻璃等材料則適於強調空間的表現。一般來說重量感較重的適合前者的表現，透明或較輕的材料適於後者的表現。有不少批評家認為，現代雕刻界，文化水準較高的國家之雕刻藝術，以傾向於空間表現為多。相反的，文化水準較低的國家之雕刻，則以量塊居多。其實這種分析並不能一概而論。以戰後的現代雕刻而論，今日雕刻藝術最顯著的趨向是雕刻已經開始向其他部門的藝術，吸取新的養分，使它的內涵更為豐富。也因此

● 附錄：

本書刊錄的繪畫雕刻作品，大部分爲下列美術館的
藏品：

美國大都會美術館
美國費城美術館
紐約古金漢美術館
紐約現代美術館
紐約惠特尼美術館
紐約珍妮畫廊
巴黎龐畢度現代美術館
巴黎奧塞美術館
倫敦泰特美術館
巴黎羅浮美術館
法國南部勒澤美術館
巴黎羅丹美術館
聖保羅現代美術館
阿姆斯特丹市立美術館
瑞士巴塞爾美術館
羅馬現代美術館
丹麥國立美術館
西德二十世紀美術館
西柏林國立美術館
瑞典斯德哥爾摩國立現代美術館
威尼斯佩姬古金漢美術館
莫斯科艾米塔吉美術館
荷蘭梵谷美術館
德國卡塞爾文件大展
威尼斯雙年展
西班牙冠加抽象畫美術館
西班牙索菲亞藝術中心
荷蘭克勒拉－繆勒美術館
洛杉磯蓋帝美術館
丹麥路易斯安娜美術館
挪威奧斯陸國立美術館
美國華盛頓國立美術館

● 本書主要參考資料

一、《STORIA DELLA CRITLA CRITICA DA-
RTE》義大利美術批評家Lionello Venturi著。
二、《PAINTING IN THE TWENTIETH CEN-
TURY》 Volume One，美國Werner Hofimann
著。
三、《PAINTING IN THE TWENTIETH CEN-
TURY》 Volume Two，美國Werner Hofimann
著。
四、《ART NOW》 （AN INTRODUCTION
TO THE THEORY OF MODERN PAINTING
AND SCULPTURE），英國藝術批評家Herbert
Read著。
五、《ARTS MAGAZINE》（美國紐約出
版）Volume 40, No.8
六、《APOLLO》 （THE MAGAZINE OF
THE ARTS） 1957年元月號紐約出版
七、《世界美術全集》第二十五卷 日本講談社出
版
八、《近代藝術》日本美術出版社出版 瀧口修造
著
九、《世界美術全集》第二十五卷 日本平凡社出
版
十、《藝術新潮》雜誌第一二八期 日本新潮社出
版
十一、《美術》雜誌第七二九、七三一、七三七、
七三二等期日本美術出版社出版
十二、《法國美術》 日本美術出版社出版。柳亮
著。
十三、《現代雕刻》 日本河出書房出版。高階秀
爾等著。
十四、《現代美術》 日本河出書房出版。富永物
一等著。
十五、《AMERICAN ART SINCE 1900》──
A CRITICAL HISTORY BY BARBRA ROSE
十六、《PRIVATE VIEW──THE LIVELY
WORLD OF BRITISH ART》

主要美術家索引

國家圖書館出版品預行編目資料

歐美現代美術　European And American Modern Art
何政廣著，--修訂版--，台北市：
藝術家出版社：時報文化出版總經銷，
1994〔民83〕240面；21×29.7公分，
參考書目：面：含索引
ISBN 978-957-9500-75-3（平裝）
1.美術──西洋──現代（1900-）
909.408　　　　　　　　　83009378

歐美現代美術
European And American Modern Art

何政廣◎著

發 行 人　何政廣
出 版 者　藝術家出版社
　　　　　台北市金山南路（藝術家路）二段165號6樓
　　　　　Email：artvenue@seed.net.tw
　　　　　TEL：(02) 2371-9692　　FAX：(02) 2396-5707
郵政劃撥　50035145 藝術家出版社帳戶

總 經 銷　時報文化出版企業股份有限公司
　　　　　桃園市龜山區萬壽路二段351號
　　　　　TEL：(02) 2306-6842

南區代理　台南市西門路一段223巷10弄26號
　　　　　TEL：(06) 261-7268　　FAX：(06) 263-7698

印　　刷　欣佑彩色製版印刷股份有限公司

定　　價　新台幣580元
I S B N　978-957-9500-75-3

初　版　1968年 12 月　　八　版　2007年 3 月
修訂版　1994年 10 月　　九　版　2008年 4 月
四　版　1999年 8 月　　十　版　2011年 3 月
五　版　2001年 1 月　　十一版　2014年 3 月
六　版　2002年 6 月　　十二版　2018年 11 月
七　版　2006年 3 月